DES BEAUX-ARTS

EN ITALIE

AU POINT DE VUE RELIGIEUX

LETTRES ÉCRITES DE ROME, NAPLES, PISE, ETC.

ET SUIVIES D'UN APPENDICE

SUR L'ICONOGRAPHIE DE L'IMMACULÉE CONCEPTION

PAR

ATH. COQUEREL FILS

> Delle fatiche mie scopo e mercede
> È soddisfare al Genio, al Giusto, al Vero.
> SALVATOR ROSA.
> (*La Pittura.*)

PARIS

SANDOZ ET FISCHBACHER, ÉDITEURS

33, RUE DE SEINE, 33

E
.99

DES

BEAUX-ARTS

EN ITALIE

DU MÊME AUTEUR :

Libres études. — Religion, Critique, Histoire, Beaux-Arts et Voyages. 1 vol. in-8. 1868 5 fr.

Rembrandt et l'individualisme dans l'art. Conférences faites à Amsterdam, Rotterdam, Strasbourg, Reims et Paris. 1 vol. in-18 2 fr. 50

DES

BEAUX-ARTS

EN ITALIE

AU POINT DE VUE RELIGIEUX

LETTRES ÉCRITES DE ROME, NAPLES, PISE, ETC.

ET SUIVIES D'UN APPENDICE

SUR L'ICONOGRAPHIE DE L'IMMACULÉE CONCEPTION

PAR

Ath. COQUEREL fils

> Delle fatiche mie scopo e mercede
> E soddisfare al Genio, al Giusto, al Vero.
> SALVATOR ROSA.
> (*La Pittura.*)

PARIS
SANDOZ ET FISCHBACHER, ÉDITEURS
33, RUE DE SEINE, 33

JE CONSACRE CES QUELQUES PAGES

A LA MÉMOIRE

D'UNE DES PLUS NOBLES AMES

QUE DIEU M'AIT DONNÉ DE CONNAÎTRE,

BIANCA MILESI MOJON,

DONT LE SOUVENIR M'A SUIVI PARTOUT DANS SA PATRIE

ET QUI M'A INSPIRÉ DÈS MON ENFANCE

L'AMOUR DE L'ITALIE

ET DES BEAUX-ARTS.

Si je devais faire la critique de ce volume, j'aurais bien des reproches à adresser à l'auteur. Quant à la forme de l'ouvrage, je pourrais lui prouver d'abord que son livre n'en est pas un. Je lui signalerais ensuite quelques redites peut-être, et certainement une infinité d'omissions. Enfin, quant au fond, je n'aurais aucune peine à lui montrer que le jugement qu'il porte sur les rapports du catholicisme et de l'art, heurte de front l'opinion générale.

Mais si, au lieu d'attaquer ces *Lettres*, il m'était permis de hasarder quelques mots pour leur défense, j'oserais soutenir qu'en fait d'art et d'impressions, le vrai et le vif valent infiniment mieux que le conventionnel; que d'ailleurs le besoin d'un nouveau récit de *voyage en Italie*, ne se faisait nullement sentir, et que si, en ces matières, on a encore quelque chance d'intéresser et d'être utile, c'est peut-être en exprimant naïvement ce

qu'a éprouvé un homme de bonne foi, très-désireux d'admirer le beau et d'en jouir, et jugeant de tout sans parti pris, mais au point de vue de la foi protestante et du libre examen. Il n'existe, en France au moins, aucun ouvrage sur l'Italie conçu dans le même esprit. Quant à cette pensée que le catholicisme a peut-être nui aux arts autant qu'il les a servis, elle paraîtra sans doute paradoxale ; mais qu'importe, si elle est vraie ?

Ces lettres ont été rédigées pour une feuille hebdomadaire, le *Lien, journal des églises réformées de France*. Il était souvent difficile de les confier à l'administration des postes, plus soucieuse, dit-on, en Italie, des intérêts de l'Église romaine que du secret des correspondances. Aussi quelques-unes n'ont été écrites sur les lieux, qu'en partie et sous forme de notes ; celles-là ne portent point de date. Toutes ont été revues et augmentées. Plusieurs sont inédites.

Quoique je n'aie parlé avec quelques détails que de trois capitales italiennes, on trouvera dans ces lettres de nombreux souvenirs et quelquefois des fragments empruntés aux notes d'un précédent voyage où j'ai parcouru l'Italie septentrionale depuis les Alpes jusqu'à Sienne.

Je conviens que le titre de ce volume est trop général, d'autant plus qu'il n'est pas question de musique dans ces pages. Mais par quel nom désigner la peinture, la sculpture, l'architecture ? Le titre *d'arts plastiques* eût été à la fois pédantesque et peu intelligible.

Deux lacunes graves exigent un mot d'explication.

La politique est absente de ces lettres, écrites pour un journal sans cautionnement ; elles ne contiennent point l'expression de la sympathie douloureuse, de l'horreur profonde avec lesquelles j'ai vu l'Italie opprimée, et pour ne citer qu'un exemple, les canons allemands qui sont à demeure sur la place de Saint-Marc à Venise ! Il m'est impossible de comprendre que, si dans la vie privée, c'est un crime de détenir le bien d'autrui, ce ne soit pas un crime mille et mille fois plus détestable de spolier un peuple de tous ses droits !

Je n'ai rien dit non plus de mes espérances, cependant très-sérieuses, pour l'avenir religieux de ce noble pays. Le temps n'est pas venu d'en parler publiquement. Le progrès pénètre peu à peu toutes les classes et se fait jour dans toutes les contrées. J'ai au cœur cette conviction que l'Italie ne peut redevenir elle-même, ni avec l'Eglise romaine * ni sans l'Evangile, et je ne vois pour elle de réforme possible que si elle commence par réformer son culte et sa foi, par renaître moralement et chrétiennement.

L'Italie n'a point de véritables enfants, ni d'amis dignes de l'être, qui ne s'écrient encore avec angoisse, comme Dante autrefois :

> Ahi, serva Italia, di dolore ostello,
> Nave senza nocchiere in gran tempesta !
> (Purgat. 6. 77.)

* C'est avec pleine raison que l'illustre président de la république de Venise, Manin, a appelé la question actuelle *austro-cléricale*.

Jamais ce cri de douleur, si pathétique, si éloquent, ne fut plus vrai.

Ce qui manque à cette victime de tant de naufrages, c'est une foi libre et individuelle, seule capable de relever les caractères, et de faire avec le temps, d'une multitude de petits États opprimés, une seule nation grande et régénérée.

<div align="right">Ath. C. f.</div>

NAPLES

Il viandante che visitando Pompei gira
intorno lo sguardo dalla cima dell'anfiteatro
della città dissepolta, vede cielo, terra, marina, gareggiare di sorrisi, come a rendere
imagine di regione paradisiaca, e vede ad
un tempo ai suoi piedi lo squallore della
rovina.....

Come la natura, così in Napoli singolareggia, per contrasti, l'umanità.

MONTANELLI,
Mem. sull' Italia, XXXIV.

I

Catholicisme napolitain. — Les monuments de l'art grec, romain, gothique, dans le royaume de Naples. — Ce qu'ils sont devenus. — Les églises modernes. — Histoires de sainte Philomène et de saint Pierre martyr.

Naples, 9 juin 1856.

S'il est une ville catholique au monde, c'est celle-ci. Au fond de chaque boutique, café ou cabaret, brille derrière une lampe ou une chandelle, l'image du saint patron. Les coins de rues et une foule de maisons sont décorés ou sanctifiés de la même façon, depuis les palais armoriés de la rue de Tolède jusqu'aux plus pauvres échoppes du *Largo del Mercato* où fut décapité Conradin. Chacun porte au cou un amulette bénit. Le nombre des églises dépasse, dit-on, 360. Les rues, si populeuses et si animées, sont sillonnées sans

cesse de moines de toutes couleurs ; une foule de couvents renferment des reclus et des recluses, moins nombreux cependant qu'autrefois. Enfin, dans bien des familles patriciennes ou du peuple, la *Monaca di casa* (la religieuse de la maison) porte l'habit de quelque ordre monastique sans quitter ses parents et donne ainsi à leur demeure quelque chose de la sainteté du cloître. Ici, le catholicisme est partout, promenant en tous lieux ses processions éclatantes, élevant de tous côtés ses fastueux reposoirs ; et il se passe peu de soirées où l'on ne voie, soit une paroisse de la capitale, soit un des villages du golfe resplendir d'illuminations et de feux d'artifices en l'honneur du protecteur béatifié du lieu. De plus l'Église romaine est ici triomphante et souveraine ; la famille royale et le chef de l'État figurent dans ses cérémonies ; quiconque appartient à l'armée, y compris les officiers et soldats protestants de la garde suisse, est contraint de porter un cierge aux processions et d'adorer à genoux le *Saint-Sacrement*. Ajoutez qu'il en a toujours été ainsi, sauf peut-être les quelques années de l'occupation française.

Voilà certes un régime catholique où rien ne manque. S'il est vrai que la foi romaine soit la mère des beaux-arts, ils doivent avoir fleuri à Naples avec une fécondité et un éclat sans pareils ; les artistes nationaux compteront parmi les premiers du monde, et les étrangers illustres y auront fait école.

C'est le contraire qui est arrivé. Jamais, cependant, une terre privilégiée n'a été comblée, par la nature, de plus de richesse et de splendeur, n'a reçu de Dieu même une beauté plus riante ou plus sublime ; jamais, peut-être, un pays n'a vu les arts de toutes les époques et de toutes les nations lui payer des tributs aussi magnifiques.

Ce royaume de Naples a pour premier titre dans l'histoire celui de *Grande-Grèce*, comme si la Grèce elle-même méritait moins son nom que cette heureuse colonie. C'est de ce temps que datent les temples admirables de *Pæstum*, dont un surtout, celui qu'on attribue à Neptune, est une des créations sublimes du génie hellénique. C'est la puissance, la grandeur, atteignant au plus haut degré et se confondant avec la grâce la plus suave comme pour laisser une seule impression dans l'âme, à la fois subjuguée par tant de force et séduite par un charme inexprimable. C'est un résultat prodigieux obtenu par une extrême simplicité de moyens. C'est la beauté antique, majestueuse et sereine, pleine d'une grâce virile et d'une vigueur naturelle.

Comment ne pas déplorer que le catholicisme ait pillé ces temples ? Il en a dérobé les colonnes et les marbres pour sa cathédrale de Salerne, où l'on voit, entre autres ornements très-peu convenables à l'intérieur d'un temple chrétien, l'*Enlèvement de Proserpine* et une *Bacchanale*. Ces contre-sens

ridicules et indécents, ces vols destructeurs sont l'hommage rendu par l'Église aux arts de la Grèce.

Les Romains ont régné à leur tour sur ce beau pays; leurs œuvres ont eu le même sort. Le temple d'Apollon à Pouzzoles a fourni à la cathédrale napolitaine des bas-reliefs d'un goût exquis. Descendez dans la crypte de Saint-Janvier, sombre chapelle souterraine où repose le martyr, et l'on vous montrera des sculptures païennes qui décorent les murs; vous y distinguerez le *Triomphe de Vénus traînée par ses adorateurs attelés à son char*. Quand ensuite, à Pouzzoles, vous chercherez le temple d'Apollon, on vous répondra qu'il a été pillé et détruit.

Après les Grecs et les Romains, dont ils ont su déplacer, bien mieux qu'imiter les chefs-d'œuvre, les Napolitains ont eu des maîtres très-différents, mais non sans haute valeur. Il est évident qu'au temps où Amalfi était la première ville maritime d'Europe, ses rapports de guerre et de commerce avec les Sarrasins qui souvent ravageaient les côtes, ont eu sur l'architecture une heureuse influence. Les beaux cloîtres du palais Rufolo à Ravello, ceux du couvent des Capucins à Amalfi, sont empreints du goût mauresque, comme quelques-uns des palais de Venise.

Rien n'est plus rare au delà des Alpes que l'art gothique pur, cette architecture du Nord, qui a

construit de si merveilleuses cathédrales en France, en Allemagne, en Angleterre. Conquise par les Normands au douzième siècle, par la dynastie angevine au treizième, Naples a possédé des monuments achevés de cet art, inconnu au reste de l'Italie. Qu'en a-t-on fait? Sous l'inspiration du catholicisme moderne, on s'est donné des peines infinies et l'on a dépensé d'énormes sommes pour transformer les églises gothiques en églises italiennes. Les sveltes colonnettes qui montaient jusqu'au faîte ont été enveloppées d'un épais revêtement de stuc, pour former toutes ensemble une lourde colonne de faux marbre à gros chapiteau doré. Les ogives sont devenues des arcades en plein cintre. Les voûtes, où venaient s'entrelacer les nervures hardies et gracieuses du moyen âge, se dérobent sous un plafond bariolé ou sous des peintures froides et prétentieuses. Ceci n'est pas l'histoire d'une église, mais de toutes, dans la capitale et dans les principales villes du royaume. Je n'ai vu qu'une exception, au fond de l'église de *San-Lorenzo* à Naples, devenue trop vaste pour les besoins du culte : le chœur, gauchement modernisé, est entouré d'un demi-cercle de chapelles polygones, fermées au public, servant de magasin de décors et où se gardent les grands châssis peints avec lesquels on bâtit les reposoirs. Malgré cette ressemblance désagréable avec les coulisses d'un théâtre, et malgré l'affreux badigeon blanc

dont on a tout sali, ces chapelles élancées, dont chacune est en forme d'abside, ont un caractère d'élévation religieuse. En sortant de là, on est obligé de rentrer dans l'église actuelle, et l'on se sent pris de pitié et de dégoût. Un grand arc en plein cintre qui sépare de la nef l'abside ou tribune est à l'intérieur tout ce qui reste des anciennes constructions, et quoique d'un autre style que les chapelles, il fait vivement regretter ce que le mauvais goût du clergé a détruit.

Dans tous les autres temples napolitains, il faut chercher quelques tombeaux normands, ou examiner les portes de bronze et souvent aussi les vastes chaires de marbre et de mosaïque, pour retrouver l'art véritable, soit dans une œuvre inspirée par un sentiment pieux, soit dans l'exquise élégance des détails. Encore ces merveilles du passé sont-elles quelquefois altérées ou surchargées d'additions déplorables. L'église de Saint-Janvier possède un trône archiépiscopal dont le triple fronton, porté par des colonnes, a été souvent cité comme le chef-d'œuvre le plus pur de l'art gothique ; jamais dentelle de marbre ne fut plus admirable de dessin, ni plus délicate d'exécution ; les cardinaux-archevêques l'ont si peu senti qu'ils ont fait établir une tribune pesante et massive qui touche le sommet du baldaquin, semble reposer sur ces fines sculptures et les écrase de toute sa lourdeur.

On ne peut nier qu'à Naples l'Eglise catholique n'ait détruit ou défiguré à plaisir ce qu'elle-même avait produit de plus beau. Elle n'a donc ni le privilége ni la tradition de l'art ; et si elle a eu son heure d'inspiration, c'est une bonne fortune qu'elle-même n'a pas su apprécier. Comme cet ancien disait à l'auteur d'un portrait de femme couvert de joyaux : « Tu l'as faite riche, ne sachant pas la faire belle, » nous pouvons dire au clergé, de la plupart des œuvres d'art qu'il possède : « De belles qu'elles étaient, tu les as faites riches. »

Lorsqu'une procession a lieu soit à Naples, soit dans les villes et les villages des alentours, on élève de somptueux reposoirs, qui sont presque toujours des variations sur ce thème monotone : une chapelle en coton ou en soie écarlates, avec un fronton et quatre colonnes couverts de la même étoffe, largement chamarrée d'or ; puis sur l'autel, comme au reste dans toutes les églises, six énormes bouquets de fleurs en argent, bien roides, parfaitement symétriques, en forme d'œuf ; au milieu de ces ornements disgracieux, le tabernacle, et au fond, un tableau qui représente un saint quelconque. Je demande ce que l'art peut avoir à faire dans tout ce fracas de couleurs criardes et cet étalage de formes épaisses.

En effet, c'est le luxe, c'est l'amour du clinquant, c'est la passion des couleurs éclatantes et des proportions colossales qui ont perdu l'art catholique.

Le goût qui règne ici est celui des jésuites. Voyez leur église principale, le *Giesù Nuovo :* elle n'est pas très-grande ; mais les pilastres qui portent les voûtes sont démesurés ; les peintures et les statues sont plus gigantesques et plus tourmentées que partout ailleurs, et une sainte Philomène en bois et en cire, vêtue d'étoffes éclatantes, parée de broderies et de joyaux splendides, est assise sur l'autel dans un tombeau de verre. Tout cela paraît fort beau et d'un goût délicieux à beaucoup de Napolitains.

Qu'on me permette de dire ici en quelques mots qui était sainte Philomène. Elle est née en 1802 d'une conjecture philologique. On trouva un squelette, dans la catacombe de Priscille à Rome, sous une pierre brisée où l'on distinguait le rameau d'olivier, l'ancre, emblèmes ordinaires des tombes chrétiennes, et de plus, deux flèches et un javelot qui parurent indiquer la sépulture de quelque martyr. Ces insignes étaient accompagnés d'une inscription dont le commencement et la fin manquaient : ...*lumena pax tecum fi*... On ne pouvait en trouver le sens ; *lumena* est la fin d'un nom ou d'un mot inconnu, *fi* le commencement d'un autre mot. Un homme d'expérience tira d'affaire le clergé romain ; il écrivit en cercle l'inscription indéchiffrable, ajouta ainsi la syllabe *fi* au mot tronqué *lumena* ; dès lors le tout signifia : Paix à toi, Philomène. Ce nom, qui veut dire *aimée,* parut char-

mant, et c'est ainsi que la sainte fut composée de toutes pièces, avec la fin d'un mot et le commencement d'un autre.

Lors du retour de Pie VII à Rome, un prélat napolitain, envoyé pour complimenter le saint-père, reçut de lui le corps de cette sainte inconnue. Aussitôt un prêtre qui désira n'être pas nommé, *à cause de sa grande humilité*, vit la sainte lui apparaître; elle lui enseigna qu'elle avait souffert le martyre parce qu'ayant fait vœu de célibat, elle refusait d'épouser l'empereur. Ces détails historiques parurent pleins d'intérêt, mais insuffisants. Un artiste eut, à son tour, une vision où cet empereur, amoureux mais cruel, lui fut désigné sous le nom de Dioclétien. Cependant on incline à décharger sa mémoire de ce crime posthume; on suppose que l'artiste aura mal entendu et qu'il s'agit du collègue de Dioclétien, Maximien, qui, comme on le sait, était moins délicat que lui, et peut avoir puni de mort un refus qui le blessait.

Grâce aux jésuites, cette sainte Philomène eut de rapides succès; déjà elle a des chapelles dans plusieurs églises de Paris; et voilà comment au dix-neuvième siècle, avec des ossements inconnus et quelques syllabes sans suite, on a créé un nom, un personnage, toute une légende, et un nouveau culte.

Si l'Église romaine vénère des saints auxquels il ne manque guère que d'avoir existé, elle en a

d'autres dont l'histoire n'est que trop réelle. J'ai retrouvé à Naples un martyr dont le culte me paraît un outrage à l'humanité, et dont j'avais rencontré partout la repoussante image en Lombardie, en Toscane, à Venise.

Il s'agit de saint Pierre martyr, qui n'a rien de commun avec l'apôtre; il serait odieux de rapprocher deux hommes si différents. Il ne faut pas le confondre non plus avec un des réformateurs de l'Italie, Vermigli, qui l'avait pour patron et qu'on désigne souvent, selon l'usage du temps, par son prénom Pierre-Martyr. A Milan, à Florence et en bien d'autres lieux, on voit sur les places publiques la statue de ce saint de prédilection, impossible à méconnaître un seul instant. Il a pour signe caractéristique l'instrument de son martyre, une épée, qu'à l'ordinaire, pour faire plus d'horreur, on recourbe comme un sabre ou un yatagan. Mais loin de la tenir à la main, comme l'apôtre saint Paul dans les monuments catholiques, Pierre porte la sienne dans son crâne, où s'enfonce toute la largeur de la lame, la poignée ressortant d'un demi-pied au milieu du front et la pointe d'autant derrière la tête ; il paraît, en effet, que le saint mourut ainsi, et que le meurtrier laissa son arme dans cette effroyable blessure. Il faut ajouter que Pierre était un moine de l'ordre des Frères Prêcheurs ou Dominicains ; aussi est-il toujours représenté prêchant et gesticulant avec ardeur, malgré le grand

sabre qui lui fend la tête. On le voit dans cette attitude au haut d'une colonne dans les places publiques de plusieurs villes italiennes. On le retrouve dans une foule d'églises. Dans celle des *SS. Giovanni e Paolo*, à Venise, un des chefs-d'œuvre du Titien, également admirable comme paysage et comme scène d'histoire, représente le meurtre de Pierre. Sur la lisière d'un bois épais, à l'heure du crépuscule, il a été attaqué par un assassin à demi nu, aux traits féroces, à l'attitude terrible, et qui d'un seul coup va frapper de mort le saint renversé devant lui. Des chérubins descendent des cieux montrant des palmes au martyr. Mais la figure la plus étonnante de tout le tableau est celle d'un moine épouvanté qui fuit avec précipitation ; c'est l'image de l'effroi et de l'horreur portés au comble.

Enfin, à Milan, au fond de l'antique église de Saint-Eustorge, existe une chapelle consacrée à saint Pierre martyr. Là sur le principal autel, au lieu de crucifix, une châsse, portée par des anges, contient sa tête, et derrière l'autel son corps est vénéré dans un mausolée de marbre blanc, œuvre merveilleuse de Giovanni Balducci de Pise, enrichie de bas-reliefs sculptés avec un art exquis pour le temps ; le sarcophage est porté par d'admirables statues représentant les Vertus *. Des bas-reliefs racon-

* *Vasari*, quoiqu'il ait séjourné à Milan, n'a pas connu l'existence de ce monument. Depuis, la plupart

tent à tous les yeux les nombreux miracles du saint, qui, plus favorisé que beaucoup d'autres, opéra des prodiges avant le martyre et de son vivant. Il en est un qui m'a frappé, d'autant plus qu'en dehors de cette même église Saint-Eustorge, on voit encore une sorte de chaire en pierre qui fait saillie à la hauteur d'un premier étage et où le miracle s'accomplit. Un jour, le pieux dominicain prêchait ; et comme l'église ne pouvait contenir ses nombreux auditeurs, il était monté dans cette chaire ; mais le sermon fut long, et la foule attentive était tellement importunée par le soleil ardent qui dardait d'aplomb sur la place, qu'au moment même où plusieurs étaient prêts à se convertir, ils allaient se disperser, quand le prédicateur, apercevant à l'horizon un imperceptible nuage, lui commanda de grandir, de s'avancer, de couvrir tout le ciel. Il fut obéi ; après quoi, il convertit à loisir ses auditeurs soulagés.

Malheureusement pour sa mémoire, et pour sa sécurité, ce puissant prédicateur ne se contentait pas souvent, pour gagner les âmes, de moyens oratoires si sûrs et qui lui coûtaient si peu. Les hommes étaient souvent moins obéissants à sa voix

des voyageurs ne voient que ce qu'il a décrit et loué. Mais on peut consulter sur le rare mérite de ces sculptures et sur les éloges qui leur ont été donnés par de bons juges, LANZI, *Storia pittorica della Italia*, t. I, *Scuol. Fior.* l. I, 1.

que les nuages. Nous avons dit qu'il appartenait à l'ordre des Frères Prêcheurs, chargés de convertir les hérétiques par la parole, et (ce qui caractérise parfaitement l'Église de l'autorité), par la persécution, quand la parole ne réussit pas. Tout le monde sait que cet Ordre fameux fut revêtu des fonctions redoutables de l'Inquisition et s'en acquitte encore aujourd'hui. Or, ce saint si populaire, tant célébré, tant adoré maintenant encore de toute l'Italie, fut, en réalité, un des plus féroces entre les inquisiteurs, répandit des flots de sang et devint la terreur des villes et des campagnes où il apportait, avec un infatigable fanatisme, ses sermons d'énergumène, la torture et les supplices. Des familles entières périssaient par son ordre, et nul n'était en sûreté devant lui. Ce fut, dit-on, pour prévenir ses coups, qu'une famille qu'il allait dénoncer le fit assassiner en route, et la légende s'accorde avec cette tradition. Il fut tué comme il passait dans un bois, seul avec un frère de son Ordre qui l'accompagnait, et que l'assassin épargna. C'est la scène que Titien a représentée.

Ce monstre, dès lors, fut proclamé martyr par la voix des dominicains, des familiers du tribunal affreux dont il était l'organe, et peut-être aussi par ceux qui avaient tremblé devant lui et qui l'aimaient mieux béatifié que vivant. L'Église avait intérêt à ce qu'il fût canonisé ; par une exception fort peu commune, dès la treizième année

après sa mort, il fut mis au rang des saints et proposé au culte des catholiques. Qui peut dire quelle amère et profonde répulsion, ses autels et ses statues, multipliés partout, soulèvent dans les cœurs de ceux qui ont quelque notion de ce qu'il fut? Et il n'est pas difficile à connaître, car pendant longtemps ses crimes furent racontés et représentés par les prédicateurs et les artistes comme des actes admirables de piété et de sainteté.

Nous demanderons seulement si l'Église de Rome et les gouvernements d'Italie pensent que la canonisation et le culte d'un martyr tel que cet inquisiteur ou d'un pape comme saint Pie V soient de nature à adoucir des mœurs violentes et à inspirer l'horreur du sang?

II

La peinture à Naples. — Les fêtes, les miracles, les ex-voto. — Les vierges noires. — L'Église et l'art. — Caprée.

Naples, 10 juin 1856.

Je n'ai rien dit encore de la peinture napolitaine. Ici, comme en sculpture, comme en architecture, ce ne sont pas les maîtres qui ont manqué, mais les disciples. Giotto, le Pérugin, Michel-Ange de Caravage, Annibal Carrache, le Guide, le Dominiquin, l'Espagnolet, sont venus à Naples et y ont travaillé. Lanfranchi et Corenzio, qui ont usurpé à Naples le premier rang parmi les peintres n'étaient pas Napolitains. Les meilleurs peintres que le royaume ait produits, sont : Salvator Rosa, Luca Giordano, et avant eux, le Zingaro (Antonio Solario).

Giotto avait orné l'église *Santa-Chiara* de ses peintures; une abbesse trouva que ces fresques assombrissaient l'édifice et fit blanchir la muraille. Cette mère de l'Église était de l'avis des médecins de Molière : *Album est disgregativum visûs;* mais son amour pour les murailles badigeonnées a coûté aux arts une perte irréparable. Heureusement Giotto a laissé encore dans l'église de l'*Incoronata* des fresques merveilleuses que l'humidité dévore et qu'on va restaurer. Puisse cette réparation hardie n'être pas le signal de leur ruine! Le Dominiquin a orné d'admirables peintures quelques parties de *San-Gennaro*. Il est vrai que les peintres du lieu, humiliés de leur extrême infériorité, voulaient l'empoisonner, ce qui était un sûr moyen de se défaire d'une rivalité trop redoutable. Dès qu'il fut mort, ses rivaux se hâtèrent de détruire et de refaire celles de ses fresques qui décoraient la coupole de la chapelle dite *du Trésor* de saint Janvier. Ribeira, le véritable coryphée de la peinture napolitaine, plus connu par son sobriquet d'étranger, *lo Spagnoletto*, inventa une autre ressource de haine et de méchanceté pour détruire l'œuvre d'un rival bien moins formidable, Stanzioni. Il se fit autoriser par les moines de Saint-Martin à nettoyer la fresque peinte par son émule, et l'arrosa d'une liqueur corrosive qui l'effaça. Stanzioni s'en vengea avec dignité en refusant de réparer son tableau, qui est resté un monument insigne de la mauvaise foi de

l'Espagnolet. Quelle déplorable et honteuse histoire que celle de l'école napolitaine, riche en actes de perfidie et de vengeance, abondante en médiocrités outrecuidantes et comblées de faveurs, mais pauvre de génie ! Quand, en face des chefs-d'œuvre, on étudie avidement l'histoire des écoles italiennes, enivré de tant de gloire et de beauté, on finit par trouver, comme une lie bourbeuse, au fond de la coupe, les souvenirs qu'ont laissés après eux les Corenzio, les Lanfranchi, les Ribeira. Aussi, dans le musée Bourbon, après avoir traversé une longue série de salles remplies de peintures où il y a fort peu à voir et moins encore à admirer, on arrive avec bonheur dans les dernières pièces où se trouvent quelques tableaux d'une beauté exquise, mais qui n'ont rien de napolitain.

Il est incontestable que dans cette capitale le catholicisme national a fait couvrir de peintures deux ou trois cents églises et n'a pas créé un chef-d'œuvre, ni même une œuvre remarquable ; le peu qu'il en possède, est dû à des étrangers.

Je ne veux pas en accuser l'Église seule. Il est certain, qu'ailleurs elle a commandé des prodiges d'art et les a obtenus. Il doit y avoir encore d'autres motifs à cette indigence nationale. Peut-être le climat trop délicieux et la nature trop luxuriante ont-ils énervé les âmes en séduisant les sens. Il est bien rare que le poëte ou l'artiste produisent un tableau sublime en face de ce qu'ils décrivent.

Il faut en général que la présence matérielle de l'objet ait cessé et que l'âme se replie sur elle-même, s'écoute, se recueille, pour rendre avec éclat et puissance l'impression qu'elle a reçue. On a beau citer Byron comme un exemple du contraire, cette exception, si elle est réelle, ne détruit nullement la règle générale.

D'ailleurs les Napolitains sont le plus mobile et le plus impressionnable des peuples. On a eu raison de leur appliquer ces vers du plus illustre d'entre eux :

La terra molle, e lieta, e dilettosa
Simili a se gli habitator produce.

Ce qui est beaucoup plus vrai des bords du golfe de Naples que des rives de la Loire, auxquelles le Tasse (*Ger. Lib.* I, 62) adresse cet éloge peu flatteur.

L'antiquité avait trouvé une excuse charmante et une poétique origine à la molle vivacité des Napolitains. Une syrène avait fondé la ville et inspiré à ses habitants cette légèreté voluptueuse *. C'était une ingénieuse idée que d'attribuer aux caprices de la syrène Parthénope, les mœurs singulières et les continuelles inconséquences de ce

* Nunc molles urbi ritus atque hospita Musis
Otia, et exemptum curis gravioribus ævum
Sirenum dedit una, suum et memorabile nomen
Parthenope.....
(*Sil. Ital.* xii, 31.)

peuple, ce mélange de misère et de fêtes, de résignation exagérée et de penchant à la rébellion. On sait qu'il existe une brochure intitulée : Histoire de la Vingt-septième Révolte *della fidelissima città di Napoli* ; mais cette brochure est fort en retard ; les Napolitains n'en sont plus à leur vingt-septième révolution. Ils n'en sont pas moins *fidelissimi*.

Enfants aimables et gais, leur religion rappelle celle des Grecs, en ce qu'elle est une fête perpétuelle. La danse, les fleurs, le bruit, le clinquant, les lampions, les fusées, font partie du culte populaire. Peu importe le saint dont on célèbre l'anniversaire, pourvu qu'on ait un prétexte pour mettre le feu à une multitude de pétards et de boîtes au moment où le prêtre élève l'ostensoir et donne la bénédiction du Saint-Sacrement. Si quelque pétard mal dirigé estropie le maladroit qui l'a allumé, cet accident en fera presque un martyr ; sa blessure sera glorieuse ; il s'en vantera beaucoup plus qu'un de nos braves d'une balle reçue à Constantine ou à Sébastopol.

Tout ce qui saisit l'imagination ou attire le regard est avidement recherché par ce peuple. Il est enthousiaste des feux d'artifice et se presse follement autour des pièces, quitte à fuir en criant quand les bombes éclatent au milieu de la foule. Le luxe des églises le frappe de respect. Il y a trente-sept statues d'argent dans le trésor de Saint-Janvier ; il est vrai que ces statues à mi-

corps, gigantesques, tortillées, sont d'un goût pitoyable; qu'importe! elles sont en argent et tous les accessoires sont dorés: saint Janvier doit être un bien grand saint, puisqu'il est si riche!

Quant aux miracles, un pareil peuple ne se contente pas de les entendre raconter, ou de les admirer en peinture; il veut les voir en réalité. Il en fait des drames pleins d'actualité et de passion. Saint Janvier laisse-t-il attendre la liquéfaction de son sang, on sait quels titres (vaurien, fripon) ses vénérables *parentes* lui adressent avec un déluge d'invectives, quittes à le bénir mille fois quand il aura obéi. Cette forme de miracle est *endémique* dans ce royaume. Saint Pantaléon à Ravello, à Salerne saint Matthieu (l'évangéliste), n'en font pas moins; ils se plaignent de ce qu'on méconnaît leur gloire et de ce que saint Janvier de Naples est seul célèbre; bien d'autres sans doute que j'ignore les imitent. Il faut convenir que les miracles actuels et périodiques sont difficiles à varier, et celui-ci au moins a le mérite d'être d'une exécution très-simple. Le révérend docteur Cumming l'a opéré il y a quatre ans dans la grande salle de Birmingham devant quatre mille personnes *. L'apôtre saint André à Amalfi

* Depuis mon retour, un journaliste parisien ayant déclaré qu'il croyait au miracle de saint Janvier, pour l'avoir vu, M. Taxile Delord publia dans le *Siècle*, une recette infaillible pour faire le miracle; et peu de temps

fait un miracle continuel plus simple encore. Son corps distille une manne qui guérit bien des maladies et qui est intarissable. Aussi le Tasse appelle saint André *il Divo che di manna Amalfi instilla*. Mais saint Matthieu ne s'en tient pas à liquéfier son propre sang; il sait le défendre. Un jour que les Turcs attaquèrent Salerne *pour s'emparer de ses reliques*, le saint qui ne voulait pas se laisser prendre, disent les *ciceroni* d'un air de triomphe narquois, fit couler à fond toute la flotte infidèle. Le fait est authentique; car il est peint sur une des voûtes de la crypte où l'Évangéliste est enseveli, et cette fresque, fort mauvaise d'ailleurs, fait la joie de Salerne depuis plusieurs siècles. Les Turcs n'ont eu que ce qu'ils méritaient; qu'avaient-ils à faire des reliques d'un saint, les mécréants! Après tout, il est possible qu'ils en voulussent à la châsse encore plus qu'aux reliques, mais le peuple n'est pas de cet avis.

Sous le nom de *miracles*, l'on montre ici dans toutes les églises, des *ex-voto* innombrables. Cet usage, observé dans tous les pays catholiques après un danger ou une maladie dont on a été sauvé,

après, le même procédé a été mis à l'épreuve avec plein succès devant deux cents spectateurs, à Valenciennes. Dans l'état actuel des sciences chimiques, rien n'est plus facile; il y a diverses manières d'obtenir le même résultat.

Voir le *Lien* des 26 janvier 1852 et 25 octobre 1856.

consiste à offrir au saint que l'on croit l'auteur de sa délivrance, soit un tableau où le fait est représenté, soit une image en cire du membre guéri, soit, s'il s'agit d'une naissance, un petit enfant également en cire. Ce qui rend ici plus curieuse cette coutume, c'est qu'il y a au musée de Naples bon nombre d'*ex-voto* exactement pareils offerts par les païens à leurs idoles; et l'on ne manque pas de vous faire remarquer cette similitude avec la même joie naïve avec laquelle M. Gondon de l'*Univers* se félicite de ce qu'ici dans toutes les boutiques on place une madone ou un saint, derrière une lampe allumée, exactement comme les Romains y plaçaient leurs dieux Lares *. Il en est de même pour les processions, l'eau lustrale, les cierges, etc.; tout ce paganisme adopté par Rome vous est complaisamment démontré à Pompéi, au Musée, etc., sans que l'on paraisse se douter qu'il y ait là matière à objection. Qu'un sarcophage orné de rites idolâtres ou de bas-reliefs impudiques devienne le tombeau d'un cardinal ou d'un archevêque, on vous le montre avec orgueil et l'on dit sa prière devant un Bacchus, une Vénus, un Satyre, ou pis encore, exactement comme on

* « Ce sont des sanctuaires domestiques élevés à la gloire des protecteurs qui ont remplacé, au sein de la famille chrétienne, les dieux que les anciens vénéraient dans leur foyer. » (*De l'état des choses à Naples et en Italie*, par Jules Gondon, 1855, p. 174.)

le faisait avant la naissance de Jésus-Christ. Il est vrai qu'on ne croit plus à ces dieux infâmes dont on a porté les images dans le sanctuaire, mais on n'a pas conservé le vif sentiment du beau qui animait leurs adorateurs.

Une des bizarreries italiennes les plus chères aux Napolitains, est la dévotion aux Vierges noires.

Cette superstition fort ancienne n'est, à vrai dire, que l'exagération d'une idée vraie. Le teint européen des belles Vierges de Raphael est plus agréable sans doute, mais historiquement peu probable ; il est naturel de penser que Marie était très-brune, comme le sont en général les femmes de Judée. Aussi a-t-on toujours donné cette couleur, comme un cachet d'authenticité, aux innombrables madones attribuées à saint Luc ; si même quelqu'une de ces peintures bizarres et souvent fort anciennes est devenue plus noire par l'effet du temps, on imite religieusement ce défaut, comme un mérite de l'original et une preuve de fidélité. La tradition et la légende sont venues, comme toujours, en aide à cette préoccupation populaire. Au quatorzième siècle le moine Nicéphore Calliste, dans son *Histoire ecclésiastique*, donna une description de la personne de Marie, et en garantit la ressemblance par l'autorité d'Épiphane ; on y lit que la Vierge avait le teint *couleur de froment*, comparaison qui se retrouve à propos de Jésus-

Christ lui-même, dans une lettre au sénat fabriquée sous le nom d'un prétendu Publius Lentulus, procurateur de Judée. Enfin on a trouvé dans l'Ancien Testament que la mère du Sauveur était brune, et cela par un procédé très-simple : on a appliqué à Marie ce mot de l'épouse du *Cantique des Cantiques : Je suis brune, mais de bonne grâce, comme les tentes de Kédar, comme les pavillons de Salomon ;* ce qui rappelle la couleur assez foncée de ces étoffes en poil de chameau dont on fait les tentes dans l'Orient et pour lesquelles la Cilicie acquit plus tard une célébrité proverbiale. Qu'il connaisse ou non toutes ces bonnes raisons, soi-disant historiques, le peuple en Italie estime peu les Vierges au visage pâle ; leur ressemblance lui est très-suspecte. Mais à Naples on ne s'en tient pas là; plus une madone est noire, plus on la vénère : aussi voit-on souvent des images aussi noires que des négresses, sur ces fragiles échafaudages en treillis dorés et en guirlandes de citrons, d'oranges et de feuillages, qui servent de boutiques en plein vent aux pittoresques marchands d'eau et de neige (*acquaiuoli*). Une des plus étranges figures de ce genre se trouve dans l'église paroissiale d'un des quartiers populaires, *Santa-Maria-di-Porta-Nuova*. Elle est couverte de riches habillements de soie qui sont tendus à plat sur la muraille; au-dessus de ces étoffes et sous une couronne énorme,

toute resplendissante d'or et de pierreries, sort du mur en plein relief une tête absolument noire ; c'est celle de la Vierge. Quelques pouces plus bas, exactement au-dessous de la première tête, sous une couronne non moins étincelante, s'avance une autre tête, celle de l'Enfant-Jésus, également noire. Cela est hideux autant qu'absurde, plus roide et plus dur qu'une image byzantine ; mais le peuple y a d'autant plus de foi. Tout ce qui est monstrueux s'empare des esprits faibles et les occupe.

Il ne faut pas demander aux Napolitains instruits ce qu'ils pensent de toutes ces choses. La religion fait partie pour eux de l'édifice gouvernemental ; ils s'y soumettent comme à tout le reste et avec les mêmes sentiments, qui ne sont pas de notre domaine.

Ce que je reproche au catholicisme napolitain, c'est de s'être mis en toute occasion au service d'une si grossière crédulité, en se faisant complice empressé de ce goût faux, puéril et corrompu. Ces imaginations si faciles à s'éprendre, cette légèreté impatiente et irréfléchie, cette insouciance absolue du vrai et du beau, cette passion vulgaire du clinquant, le clergé les a adoptées et favorisées de tout son pouvoir. Par là, il a tué l'art sous l'éclat menteur du luxe ; juste et naturel châtiment, mais châtiment bien lourd à porter, pour une Église qui se dit la mère et l'inspiratrice des beaux-arts, et

qui a réussi à faire croire qu'elle mérite ces nobles titres.

Nous le nions. A nos yeux l'Église catholique a le droit de prétendre une seule chose : il fut un moment, glorieux pour elle, où elle répondait à la piété et à la pensée de tous ; alors Dante écrivit, alors Giotto et Angelico da Fiesole peignirent leurs pieux chefs-d'œuvre ; alors s'élevèrent vers le ciel d'admirables cathédrales, d'une architecture plus ou moins pure selon le temps et le pays, symboles d'un élan véritable d'adoration, mêlée de bien des erreurs, sans doute, mais non dénuée de sincérité, ni même de liberté. Quand plus tard les inspirations de la Renaissance se mêlèrent à ce souffle chrétien conservé par le catholicisme, quelques génies exceptionnels, un Léonard, un Michel-Ange, un Raphaël, éclairés par la beauté antique et bien moins dévots que leurs prédécesseurs, enfantèrent des prodiges d'art où leur foi a déjà peu de place ; après eux la décadence fut rapide.

Le catholicisme a donc régné sur le berceau de l'art moderne, mais sa clarté a pâli devant le flambeau rallumé de l'art antique, et depuis elle n'a cessé de s'affaiblir, elle s'éteint chaque jour. Le cycle du Dante est fermé comme celui d'Homère, et nul ne les rouvrira. Comme la décadence impériale a tué l'art gréco-romain, la décadence catholique a étouffé sous un luxe mortel l'art du

moyen âge. C'est ce qu'on voit à Naples mieux qu'ailleurs ; mais cela est vrai partout.

Un dernier mot avant de finir. Ici la nature est admirable, et plus sublime qu'il n'est possible de le dire ; mais l'homme est bien petit. Il l'est même si on le cherche dans l'antiquité. On y trouve, il est vrai, les merveilles que produisit l'union de la forme grecque avec la pensée romaine. Pompéi en est une magnifique et perpétuelle démonstration ; mais on souffre à voir la servilité d'une civilisation assez abâtardie pour se laisser lâchement ensanglanter et souiller par la tyrannie monstrueuse de ce Tibère, dont les échos de Caprée répètent encore le nom exécré. Cette île délicieuse mais profanée, qu'on aperçoit sans cesse au milieu du golfe qu'elle semble fermer, fascine le regard et ramène la pensée sur les plus affreux souvenirs du paganisme. C'est là que les enchantements de la syrène antique et les enivrements du pouvoir absolu ont jeté un homme, maître du monde, dans les derniers égarements de l'abjection et de la férocité. A Naples, tout semble dire que Dieu est bien grand, mais que l'homme, quand il se dégrade, peut tomber au-dessous de la brute, et qu'il a infiniment besoin de chercher sa force en Celui qui seul la possède et qui ne la refuse à personne. Dans cette île de Caprée, si poétique et si riante, on a le cœur serré d'horreur et de dé-

goût par des souvenirs trop réels, qui ailleurs ne semblaient qu'un rêve immonde et sanglant, et l'on a besoin de se rappeler que le règne de Tibère fut l'époque où vécut et mourut Jésus-Christ, l'ère de la régénération et du salut.

ROME

> Lone mother of dead empires.
> BYRON.

I

L'art moderne. — Le Panthéon.

Rome, 15 juin 1856.

La nature humaine a peu de priviléges aussi nobles et aussi féconds que la faculté d'admirer, c'est-à-dire de jouir du beau. Rien de pareil n'existe chez les êtres inférieurs à nous. Les animaux ne font que convoiter leur proie, et leur avidité brutale ne ressemble en rien à l'admiration. Aussi les anciens, qui ont défini l'homme l'animal qui rit, auraient pu l'appeler l'animal qui admire; car ces facultés opposées n'appartiennent qu'à lui et marquent pour ainsi dire les deux points extrêmes de la longue série d'impressions diverses que peut recevoir notre esprit.

L'éducation de l'enfance, et cette autre éducation qu'on se doit à soi-même pendant toute la vie,

manqueraient leur but si elles ne développaient en nous cette puissance d'admirer. L'art, la morale et la religion en ont besoin. Aussi est-ce un devoir envers nous-mêmes que de vaincre toute prévention qui nous empêcherait de comprendre et de sentir le beau, partout où il se trouve. Huguenot de cœur et de conviction, j'aurais honte de moi-même et je croirais faire honte à mon Église si j'hésitais un seul instant à reconnaître ce qui est beau dans l'Église de Rome ; c'est avec ce sentiment que j'ai parcouru la ville des Césars et des Papes, toute pleine des monuments de son double règne sur le monde.

Quant à la Rome catholique, ma première impression a été un profond désappointement. Cependant la vue de la coupole de Saint-Pierre, aperçue des hauteurs de la voie Aurélienne, m'avait fasciné. J'attendais ce moment. Je me rappelais que Michel-Ange, lorsqu'il se fut chargé d'élever le dôme, était lui-même tourmenté de sa grande entreprise, et, selon son étrange habitude d'adresser la parole aux chefs-d'œuvre qu'il admirait, disait à la coupole de *Santa-Maria del Fiore*, à Florence : « Faire comme toi, je ne le veux pas; mieux que toi, je ne le puis. » Il calomniait son génie, le maître septuagénaire ; il n'a pas copié Brunelleschi, et il a mieux fait encore. A la vue de cette coupole immense qui s'élève si haut, légère et majestueuse, on devine un symbole de la prière, le mouvement

puissant et calme d'une âme qui s'élance d'ici-bas vers Dieu, pénétrée de grandes et sérieuses pensées. C'est bien ainsi que devait s'annoncer de loin une capitale religieuse.

Mais une fois entré dans Rome, on est saisi par un sentiment pénible de mécompte. Le faux goût qui me poursuivait à Naples et que naïvement j'espérais y laisser, règne ici en souverain, avec moins de frivolité, mais d'une façon plus pénible encore, parce que souvent l'artiste a l'air d'avoir cherché ce qu'il a manqué déplorablement. Rome est remplie de statues qui datent du Bernin et de son école. Les vêtements et les chevelures y sont tordus et soulevés en tous sens, comme si le personnage représenté était en pleine mer pendant une tourmente et subissait le choc de tous les vents déchaînés. Quant aux attitudes, il semble que le sculpteur ait choisi pour modèles des acteurs de mélodrame ou quelques mauvais chanteurs faisant des gestes déclamatoires et prenant des poses théâtrales, parce qu'ils sont embarrassés de leur contenance pendant une ritournelle. Cela est d'autant plus pénible à voir que les proportions de ces statues choquantes sont colossales. *

* Ce que j'ai vu de plus scandaleux en ce genre, c'est la chapelle de Sainte-Thérèse dans l'église *Santa-Maria della Vittoria*. Bernini a représenté la Sainte se pâmant dans une sorte d'extase, à l'instant où un Ange, qui, en réalité, n'est qu'un *amorino*, vient toucher Thérèse au

Quelle série d'anges inconvenants, joufflus, retroussés, les jambes et les bras en l'air, décorent le pont Saint-Ange ! Qu'en penserait le constructeur de ce pont, l'empereur Ælius Hadrianus, quoiqu'il n'ait vu que la décadence des arts ? Il en parlerait comme Louis XIV des paysans de Téniers, et avec plus de raison. Dans la basilique de Saint-Jean-de-Latran, *mère et chef de toutes les églises de la ville et du monde*, une longue suite de colosses représente les Apôtres, et ces figures ne valent guère mieux que celles du pont. A Saint-Pierre, c'est pis encore ; il y a une multitude de statues de ce genre, et elles ont 16 pieds de haut. Est-ce à dire qu'on ne trouve point à Rome de bonnes statues modernes ? Il en existe, mais une peut-être sur cinq cents, et parmi les cinq cents il en faut compter quatre cents au moins, non pas comme médiocres, mais comme détestables.

Rien de plus désagréable à l'œil que de voir au sommet des édifices, une rangée de ces figures

cœur avec une flèche dorée. L'attitude abandonnée de tout le corps et l'extase qui anime les traits défaillants de la religieuse rappellent beaucoup trop une langueur, une ivresse grossièrement sensuelle. Aussi l'ensemble de l'œuvre est d'une choquante indécence : c'est un emblème de la dévotion de sainte Thérèse et non de sa mort, comme on le pense quelquefois. Mais jamais monument n'a mieux mérité le reproche de Beyle contre certains tombeaux modernes qui lui paraissaient « le plus cruel des pamphlets contre le défunt qu'on prétend y honorer. »

d'énergumènes se détacher sur l'azur foncé du ciel, agitant leurs grands bras à droite ou à gauche ; souvent les lourds instruments de leur martyre, qu'ils portent on ne sait trop comment, ou même qu'ils élèvent au-dessus de leurs têtes, leur donnent l'apparence de bateleurs, pétrifiés tout à coup au moment où ils se démenaient sur leurs tréteaux. Et que représentent ces indignes simulacres? Les plus saints personnages et des êtres divins.

Vous passez à l'angle d'un carrefour ; tout à coup vous voyez au-dessus de votre tête les longues jambes de quelque ange en stuc, en marbre ou en plâtre, qu'on a accroché là, dans une position violente et impossible, pour porter du bout des doigts une madone enfumée; le tout, sous un énorme baldaquin pointu destiné à préserver de la pluie ce malencontreux chef-d'œuvre. Comme je ne m'occupe en ce moment que de l'art religieux inspiré par le catholicisme, je ne dis rien des grotesques dieux marins de la place Navone, qui entourent un obélisque planté sur une montagne de rochers haute de 40 pieds, et percée à jour. C'est l'accord du monstrueux et du ridicule.

Malheur à ce goût bâtard et tourmenté, quand il a l'audace, très-commune ici, de se mettre en présence du goût des anciens ! Sans doute il s'en faut que l'art antique soit toujours irréprochable dans toutes ses œuvres, mais elles ont presque toujours une simplicité auprès de laquelle le fracas

des artistes catholiques paraît profondément misérable. Quelle solennité, quelle grandeur, quelle réalité saisissante dans les monuments de l'histoire de Rome et dans les souvenirs qu'ils rappellent ! J'ai voulu avant tout parcourir au hasard la ville pendant deux jours entiers, et que de fois je me suis arrêté, frappé de respect et de surprise, en rencontrant au milieu des rues modernes les temples de Mars Vengeur, de Vesta, de la Fortune Virile, le Forum de Trajan, le tombeau de Bibulus, le Janus Quadrifrons, et tant d'autres témoignages éloquents de la puissance romaine. Que de souvenirs et de ruines dans ce *Champ des Vaches* qui fut jadis le Forum, et dans cet amphithéâtre des Flavius, si indignement démantelé par les neveux des papes * !

Mais, je l'avoue, à première vue, ni les restes augustes du Forum, ni la majesté en ruines du Colisée ne m'ont ému autant que cet autre monu-

* Sur tous ces monuments il faut consulter l'*Histoire romaine à Rome*, que M. Ampère publie dans la *Revue des Deux-Mondes*. On n'y trouvera pas l'infaillibilité, qui n'est nulle part, pas même ici; mais ce qu'on y trouvera, c'est la science à la fois patiente et passionnée, la sagacité d'un antiquaire exercé et érudit, le charme d'une parole vivante et colorée, et les sentiments élevés sans lesquels on ne peut ni aimer assez ceux qui furent la gloire de Rome ni assez haïr ceux qui l'ont déshonorée en l'asservissant.

ment encore complet et achevé sur lequel il semble que le temps se soit arrêté immobile, comme n'osant y porter une atteinte sacrilége.

Quelle merveille que le Panthéon d'Agrippa! Le portique est au-dessus de tout éloge, et la rotonde elle-même, avec ses proportions exquises, la sévérité et l'harmonie de l'ensemble, produit une impression profonde. Cet édifice n'a jamais été destiné, comme on le prétend, à contenir tous les dieux ; c'était un temple élevé à Jupiter Vengeur, et plusieurs savants ont cru que, dans l'origine au moins, et avant l'addition du portique, c'était une salle de bains. On en a retrouvé d'autres, bâties sur le même plan. Quoi qu'il en soit, l'extérieur était revêtu de marbre et l'intérieur garni d'ornements en bronze, qui tous ont disparu, sauf le cercle qui borde l'ouverture centrale par laquelle seule le temple est éclairé. Les tuiles qui couvraient le toit ainsi que les poutres qui le soutenaient, au moins sous le portique, étaient en bronze. Les portes, les pilastres d'airain auxquels elles sont suspendues, ainsi qu'un treillis du même métal qui les surmonte, existent encore. En 657, l'empereur Constant III, petit-fils d'Héraclius, pilla ce temple et emporta à Syracuse une partie de ces ornements de bronze. Près de mille ans plus tard, un pape continua cette œuvre de Vandale. Urbain VIII enleva au Panthéon 456,250 livres de métal, dont 9,374 livres de clous. Ce qui sem-

ble incroyable, c'est que le pape s'en est vanté dans une inscription gravée sur marbre et scellée sous le portique. Je l'ai copiée textuellement :

> URBANUS VIII. PONT. MAX.
> VETUSTAS. AHENÆI. LACUNARIS.
> RELIQUIAS.
> IN. VATICANAS. COLUMNAS. ET.
> BELLICA. TORMENTA. CONFLAVIT.
> UT. DECORA. INUTILIA.
> ET. IPSÆ. PROPE. FAMÆ. IGNOTA.
> FIERENT. IN. VATICANO. TEMPLO.
> APOSTOLICI. SEPULCHRI. ORNAMENTA.
> IN. HADRIANA. ARCE.
> INSTRUMENTA. PUBLICÆ.
> SECURITATIS.
> ANNO DOMINI MDCXXXIII. PONTIF. IX.

« Urbain VIII, souverain pontife, a fait fondre l'airain des restes vieillis de ce plafond, en colonnes pour le Vatican, et en foudres de guerre, afin que ces décorations inutiles et presque inconnues à la renommée elle-même, devinssent, dans le temple du Vatican, l'ornement du tombeau des apôtres et dans la forteresse d'Adrien, les instruments de la sécurité publique. »

Il faut convenir qu'Urbain VIII a pleinement mérité les sanglants pamphlets de Ferrante Pallavicino et le fameux jeu de mots de Pasquin :
« *Quod non fecerunt barbari, fecêre Barberini.*

Ce que n'ont pas fait les barbares, les Barberini le font*. »

Une autre inscription, digne pendant de la précédente, loue Urbain, non plus pour ce qu'il a ôté au Panthéon, mais pour ce qu'il y a ajouté, c'est-à-dire deux clochers nains qui déshonorent le magnifique portique d'Agrippa. Pie IX, dont la sollicitude pour l'art a délivré le Panthéon des boutiques dont il était enveloppé, aurait dû en même temps faire justice des hideux campaniles de son prédécesseur.

Il y aurait bien plus à faire. Dans ce Panthéon si grandiose, le catholicisme est mesquin. Il a, lui aussi, sa grandeur d'un autre genre, et on peut l'admirer dans la basilique de Saint-Pierre. Il devrait laisser l'antiquité maîtresse chez elle. Il est vrai qu'en l'an 607, Boniface IV, en faisant du Panthéon Sainte-Marie-des-Martyrs, a sauvé l'édifice de la destruction, puisqu'alors les catholiques démolissaient par piété les temples païens. On dit même que ce pape fit porter dans la nouvelle église la charge de vingt-huit charrettes en ossements de martyrs.

Je voudrais voir toutes ces reliques placées ailleurs. Je bannirais sans hésiter du temple d'A-

* Il est prodigieux qu'après tant de mutilations, le Panthéon fasse encore l'effet d'une œuvre admirablement achevée. Byron a exprimé ce contraste avec une grande vérité et en deux mots : *Despoil'd, yet perfect.*

grippa un grand crucifix colorié, de cire ou de bois peint, qui a autour des reins une étoffe de soie cramoisie à franges d'or.

J'en ôterais aussi une multitude d'oreilles et d'yeux, de bras et de jambes, suspendus en *ex-voto* autour des autels. Je n'oublie pas qu'il a dû s'en trouver autour de ces mêmes *Ædiculæ*, du temps où Jupiter y était adoré, avec Mars et Vénus ; mais il ne faut pas en tout copier l'antiquité :

C'est par les beaux côtés qu'il lui faut ressembler,

et non en conservant ses superstitions sans être fidèle à son goût sévère et pur.

Je laisserais dans la *Rotonde* une seule statue moderne, une Vierge de marbre, la madone *del Sasso*. Il est vrai que je la dépouillerais de son collier de corail et de ses affreux bracelets ou chapelets bleus. Il est vrai encore que j'ôterais à l'enfant qu'elle porte le ridicule jupon blanc rayé d'or ou d'argent dont on l'a travesti, et à tous deux leurs énormes couronnes de métal qui ressemblent à des moules de pâtisseries. Tout cela n'est pas de l'art, c'est le contraire.

Derrière cette statue, dans un sarcophage antique, scellé dans le mur, sont les restes mortels de celui qui commanda cette image à l'un de ses élèves préférés. La *Madonna del Sasso* indique le tombeau du plus parfait de tous les artistes mo-

dernes, de Raphaël *. Le grand peintre y est entouré des tombes de plusieurs de ses meilleurs disciples. Que de poésie, que de gloire, que de souvenirs réunis dans ce lieu, et que ce beau génie a bien su se choisir une sépulture digne de lui! Mais au nom de Raphaël, si ce n'est au nom d'Agrippa, que les mauvaises statues de carton découpé et peint en grisaille, les oripeaux, les lambeaux de soie, les galons d'or, et tout cet appareil de théâtre disparaissent de cette enceinte vénérable! Si l'intérêt du catholicisme et celui de l'art sont ici en contradiction, c'est l'art, c'est l'histoire, c'est l'antiquité qui doivent prévaloir dans le Panthéon d'Agrippa. Heureux si cette opposition ne se rencontrait que là!

Dans une prochaine lettre, je dirai quelques mots de Raphaël et de ses chefs-d'œuvre.

* Il m'est impossible de mettre Michel-Ange au-dessus de lui. Michel-Ange a la fougue du torrent qui se fraye un passage de vive force. L'art, tel qu'il le pratique, est une révolution nécessaire, irrésistible, sublime, contre les œuvres guindées et roides du moyen âge; mais c'est une révolution violente, et parfois exagérée. Avec Raphaël, l'art est arrivé à cette dignité, à cette sobriété, à cette grâce parfaite, à ce repos dans la vie et la force, qui supposent le progrès accompli. J'admire en lui l'homme, l'artiste, parvenu au tranquille et majestueux exercice de quelques-unes des facultés les plus merveilleuses que le génie puisse recevoir de Dieu. C'est l'impression que laissent dans l'âme des œuvres telles que la *Transfiguration*, ou les Sibylles de *Santa-Maria della Pace*.

II

La Transfiguration, par Raphaël

Rome, 20 juin 1856.

Voici l'art dans sa puissance créatrice ! Voici la religion, sublime, consolante, se donnant à l'homme pour le bénir, et le dominant pour l'élever à elle ! S'il y a au monde un homme qui puisse regarder dix minutes sans en être ému, ce tableau, le plus parfait de tous ceux qui existent, cet homme est plus à plaindre que s'il était aveugle ; car il a non-seulement des yeux pour ne point voir, mais un cœur pour ne point sentir.

L'origine de ce chef-d'œuvre, qui peut-être n'a jamais été égalé ni par les anciens ni par les modernes, est curieuse à rappeler. Raphaël était arrivé à sa maturité précoce. Il était illustre, très-riche, fort en faveur à la cour pontificale. Léon X,

à ce qu'on dit, songeait à le faire cardinal ; et si cet honneur manqua au collége des cardinaux, ce ne sont pas les mœurs détestables du grand artiste qui en furent la cause, car elles valaient encore mieux que celles de bien des princes de l'Église à cette époque ; le préjugé ou la mort ont seuls empêché la réalisation de ce projet du pontife. Quand Raphaël sortait de son palais, aujourd'hui palais des *hérétiques convertis*, pour aller en cérémonie chez le pape, ses cinquante élèves, tous ou presque tous plus âgés que lui, faisaient un cortége d'honneur à leur jeune et incomparable maître. Aussi avait-il de nombreux ennemis, et l'on disait de lui, comme en pareil cas on le dit toujours, que son génie baissait avant le temps. Il est vrai qu'accablé des travaux énormes du Vatican et d'autres encore, il avait dû employer plus souvent la main de ses élèves ; les admirables dessins qu'il traçait avec une sûreté, une grâce et une fécondité inouïes, étaient trop souvent peints par d'autres. Sa renommée en souffrit un instant. Il le sut et sentit l'aiguillon comme l'aurait senti cet autre jeune homme de génie, Alexandre, auquel je le comparerais, si je ne croyais un des rois de l'esprit humain tels que Raphaël, trop supérieur à ces fléaux du monde, ces grands dévastateurs, qu'on regarde à tort comme les premiers des hommes.

Raphaël voulut faire un chef-d'œuvre ; il le fit,

et mourut ; soit que sa double vie de honteux désordres et d'infatigable travail l'eût épuisé, soit qu'il ait succombé à une de ces fièvres violentes qu'engendre ce climat de feu et qui brisent quelquefois les tempéraments les plus forts. Tout le monde sait qu'on exposa le cadavre en public, et qu'on suspendit au-dessus du lit funèbre le tableau de la *Transfiguration* qu'il n'avait pu achever.

Quel prodige de volonté et d'imagination que de créer une œuvre pareille, non parce qu'on est favorisé par le hasard de l'inspiration, auquel croient surtout les artistes que le hasard n'inspire guère, mais simplement parce que l'on a résolu de faire mieux que jamais ! Il se trouve que l'archevêque de Narbonne a commandé un tableau pour le maître-autel de sa cathédrale ; le sujet prescrit est la *Transfiguration*. A cette donnée sublime le génie du grand peintre s'enflamme ; il travaille, il médite, il s'essaye ; et quand il mourra, le jour même où il accomplira sa trente-septième année, il laissera au monde le chef-d'œuvre de la peinture.

Je laisse aux artistes le soin de louer l'exquise pureté du dessin, la vérité et le charme du coloris, la puissance du modelé, l'extrême habileté du contraste des figures, la variété des attitudes et l'expression pleine de justesse et d'individualité de chaque personnage. Il est impossible de n'être pas saisi de ces mérites rares en eux-mêmes et

plus rarement réunis. Mais la manière dont le sujet est compris et rendu m'arrête malgré moi *.

Si l'on veut se rendre bien compte de la scène telle que l'a vue le grand esprit de Raphaël, il faut, ce me semble, examiner avant tout l'épileptique et prendre cette figure pour point de départ. C'est un enfant de douze à treize ans. L'accès, ou si l'on veut, le démon l'a saisi. Le malade se rejette en arrière ; ses bras et ses doigts ouverts s'étendent avec effort; sa bouche s'ouvre convulsivement; ses yeux, comme il arrive dans ces crises, semblent violemment tirés en haut, et de côté ; un instant de plus, on n'en verra pas la prunelle ; un instant de plus, cette bouche se couvrira d'écume; mais l'artiste, fidèle aux lois véritables de l'art et à l'exemple des anciens, a tout indiqué puissamment, sans rien montrer de hideux. Un peintre vulgaire eût étendu à droite et à gauche les bras roidis de l'épileptique, lui eût donné ainsi trop de place, trop d'importance,

* Je vais décrire ce que tout le monde connaît, au moins par des reproductions plus ou moins fidèles. Mais je crois n'en devoir d'excuses à personne. Ceux qui ont vu l'original le retrouveront avec bonheur dans leur mémoire. D'ailleurs, le tort de toute reproduction d'un objet d'art est de se substituer au souvenir, tandis qu'un écrit l'évoque et le ravive. Quant à ceux qui n'ont eu sous les yeux que des gravures ou des copies, même les meilleures, ils n'ont pas subi l'émotion profonde que fait naître l'original. Je voudrais en donner quelque idée à ceux-ci et la rappeler aux autres.

et eût jeté sur sa toile trop d'horreur physique. Ce n'est pas ce que voulait l'artiste. Le bras droit du malheureux est élevé douloureusement, tandis que l'autre s'abaisse en se tordant sous l'effort de la même souffrance ; ainsi, le geste n'est pas moins prononcé ; les deux mains sont aussi écartées qu'elles peuvent l'être ; mais toute cette image d'angoisses matérielles se dresse sur une seule ligne et occupe le moins d'espace possible.

L'angoisse morale est bien plus touchante. Le père est là, debout derrière son fils, suppliant les apôtres avec une amertume de désolation, une ardeur de prière indicibles. Il a l'air de s'écrier : « Ce que je vous avais dit, vous ne le voyez que trop. Est-il possible que vous le laissiez souffrir ainsi ? Ne sauverez-vous pas mon fils ? » C'est cependant une douleur virile que celle de ce père. Il ne pleure pas comme pleurerait une femme. Ses lèvres sont comprimées ; le combat de la volonté de l'homme avec l'extrême affliction du père a quelque chose de noble et qui navre le cœur. Le peintre vous pénètre du sentiment qui désole ce père : il faut que son fils soit sauvé ; il faut que ce miracle impossible s'accomplisse. Vous le souhaitez comme lui.

Ce n'est pas assez : pour vous intéresser d'une autre manière, moins tragique, mais non moins tendre, à la guérison si vivement sollicitée, le grand poëte a créé ici deux personnages. Un écueil de son thème était l'uniformité. Son sujet, dans ses

deux parties, ne lui donnait à peindre que des hommes, tous d'âge mûr, sauf le jeune malade. Ce plan suivi à la lettre, cet ensemble de quinze figures d'hommes et d'un enfant en convulsion eût été trop uniforme et trop sévère. Pour rendre la scène plus touchante encore, l'auteur a fait de ce grand malheur l'épreuve d'une famille, mais d'une famille sans mère; c'eût été une faute que de mettre à côté du personnage historique du père le contraste d'une désolation aussi poignante que la sienne, ou plus encore; c'eût été déplacer l'intérêt principal et porter atteinte au récit de l'Évangéliste. Aussi Raphaël s'est-il borné à supposer que l'enfant démoniaque avait, comme Lazare le ressuscité, deux sœurs. Ce sont les seules femmes qui paraissent dans le tableau; et ces deux chastes jeunes filles uniquement occupées des maux de leur frère, semblent n'être pour le peintre, pour le spectateur lui-même, comme pour le possédé, que des sœurs. Elles sont admirablement belles, mais d'une beauté austère qui ne distrait en rien du sujet. C'est une erreur où tombent une foule d'artistes, même éminents, qui ne peuvent peindre une jeune fille sans donner à sa beauté une importance et un caractère qui ne s'accordent point avec l'idée capitale de leur œuvre. Les figures de ce genre sont presque toujours épisodiques dans les tableaux de sainteté; souvent même elles y sont déplacées. Raphaël est au-dessus de ces vulgaires moyens de succès,

et son style, dans l'œuvre magistrale que nous examinons, conserve partout une gravité pleine d'élévation et de pureté.

Tandis que le père de famille, quoique suppliant, se tient debout, les deux sœurs se sont agenouillées devant les apôtres ; l'une d'elles, à moitié cachée par le démoniaque, s'incline vers ceux qu'elle implore ; elle a toute la grâce, la délicatesse timide d'une jeune fille. La seconde, qui paraît l'aînée, est vue de dos, à genoux sur le premier plan ; sa figure plus caractérisée, sa pose plus digne, son attitude énergique et très-animée, appartiennent à un type tout différent de celui de la plus jeune. Elle supplie, mais il y a dans toute sa personne, en ce moment même, une sorte de grandeur qui touche et intéresse plus fortement que la timidité de sa sœur. Jamais draperies admirablement jetées n'ont ajouté davantage à l'expression de tout un personnage, et jamais geste n'a été plus clair, plus éloquent. Elle se tourne à gauche vers les apôtres, mais son bras qu'elle étendait vers eux l'instant d'auparavant se replie pour leur montrer à sa droite l'enfant que l'accès du mal vient de saisir. Ce regard attaché sur ceux qui peuvent guérir, et cette main, ce doigt qui indiquent de l'autre côté son malheureux frère, forment un contraste frappant. Comme elle occupe le centre et le devant du tableau, c'est la première figure que l'on remarque ; mais la double indication de son geste et de son

regard relie les deux groupes et amène aussitôt le spectateur à les distinguer et à les comparer.

En arrière de la famille se pressent les assistants, émus des maux du jeune homme et de l'angoisse de tous les siens. L'un d'eux exprime une surprise pénible, mêlée de blâme à l'égard des apôtres. Un autre, plus impétueux, s'indigne et semble les accuser ouvertement d'une inconcevable insensibilité. La vive participation des indifférents eux-mêmes à la calamité que les disciples ne savent pas conjurer, rend plus pathétique encore cette scène d'anxiété et de pitié.

Le père, ses trois enfants, les spectateurs groupés avec une variété de poses irréprochable, occupent l'un des côtés du tableau; de l'autre sont les neuf disciples. Ici la difficulté était immense. Voilà des apôtres, des hommes vénérables et saints, qui se trouvent incapables d'accorder ce qu'on leur demande avec les plus ferventes prières. Eux qui ont fait d'autres miracles, ils n'ont point de pouvoir pour celui-ci. Il fallait donc les représenter humiliés, embarrassés, mais sans les avilir; il fallait répéter, il fallait varier neuf fois ce rôle disgracié et toujours le même; il fallait trouver neuf solutions différentes à ce problème si difficile. Le peintre y a réussi. Aucun de ses personnages ne manque de dignité. Un seul, dans son embarras, a quelque chose de dur, et une expression un peu sèche fait ressortir le sentiment de vif intérêt et

de bonté avec lequel, au-dessous de lui, un apôtre plus jeune, plein de compassion et d'amour, se penche vers celui qui souffre. Le sentiment général qui domine ce groupe étonnant est celui-ci : « Nous ne pouvons rien pour ton fils ; mais la puissance, la guérison, le salut sont là haut sur la montagne ; notre Maître peut tout, et il est là. » Sentiment pénible d'impuissance, pitié, surprise douloureuse, ferme confiance en Christ, tels sont les mouvements de l'âme dont les nuances diverses ont été réparties entre les neuf apôtres.

Les cruelles souffrances du corps humain, les afflictions, plus cruelles encore, dont les tendresses de la famille sont cause, et enfin l'impuissance des hommes pour nous préserver des unes et des autres, voilà la première pensée du tableau, voilà ce monde, tel que Raphaël a voulu le peindre.

Au-dessus, dans le même cadre, dans la même œuvre, il a peint le ciel, sa gloire, sa force et sa paix. On n'a pas manqué de remarquer à première vue, que du pied de la montagne le spectateur ne pourrait en apercevoir le sommet; que, fût-ce même le tertre le moins élevé, les figures paraîtraient plus petites et sous un tout autre point de vue. Il est vrai. Mais le peintre, qui devait et voulait rapprocher les deux scènes, a pris hardiment deux points de vue différents, l'un pour montrer les tristes réalités de cette vie, et l'autre pour représenter les réalités radieuses du ciel. Le même

spectateur qui vient de contempler le trouble et les misères de ce monde est initié tout à coup à la vision du Thabor; éclairé d'une lumière céleste, il voit autrement et mieux. Pour critiquer cette hardiesse de l'artiste, il faudrait n'avoir compris ni son sujet ni son ouvrage.

Sur la montagne, les trois apôtres endormis s'éveillent tout à coup, éblouis par la splendeur de la transfiguration. Le premier se prosterne la face contre terre; les deux autres se renversent en arrière, l'un à droite : celui-là se relève sur les deux genoux ; l'autre à gauche, appuyé sur une main. Pour essayer de se dérober à la lumière qui les inonde, ils se couvrent le front de leurs bras. Ces figures couchées, rejetées des deux côtés, n'ont ainsi que l'importance qui leur appartient, et s'effacent comme d'elles-mêmes devant la resplendissante apparition. Debout ou agenouillées, elles tiendraient trop de place et diviseraient la toile en trois rangs de personnages superposés. Aussi leur attitude, indiquée d'ailleurs par le récit, ajoute encore à l'impression générale, à l'harmonie de l'ensemble, et le trouble qui saisit Pierre, Jacques et Jean, sert à l'œil de transition entre la scène émouvante du premier plan et les gloires d'en haut.

Ici les copistes ont souvent le tort de vouloir jeter sur cette scène trop d'éclat, une lumière trop chaude et trop dorée. Raphaël a compris autrement ce triomphe céleste de celui qui était *doux*

et humble de cœur; il a suivi l'indication du texte où il est surtout question d'une étonnante blancheur. Rien ne rappelle moins ces gloires *d'or mussif* tant aimées par les peintres puérils du moyen âge. Dans le bleu pâle du ciel, une lueur douce et argentée rayonne autour du Fils de Dieu et le transfigure. A ses côtés, deux personnages grandioses, majestueux, représentent la Loi et les Prophètes, c'est-à-dire l'Ancien Testament tout entier rendant hommage avec amour et humilité à Jésus : ce sont Élie et Moïse. Dans ces puissantes créations de Raphaël on sent qu'il avait gagné à s'inspirer de Michel-Ange et à lutter contre lui, mais on n'y trouve pas, comme dans son Ésaïe de l'Église de saint Augustin, trace d'imitation. Le mouvement animé du législateur et du prophète, le tribut dont ils s'acquittent envers le Christ avec une ferveur profonde, le témoignage plein d'admiration et d'enthousiasme que lui rendent ces deux grands hommes, qui représentent ici Israël tout entier, ses souvenirs, ses priviléges et ses espérances, tout cela est rendu avec une énergie éloquente.

A mes yeux une seule chose reste au-dessous du sujet, c'est la tête du Christ. Elle est admirablement peinte, il est vrai, et elle était très-difficile à rendre, vue de face et d'en bas, ce qui élargit et raccourcit le visage en lui faisant perdre quelque chose de sa noblesse. Ces difficultés ont été vaincues avec un art consommé. Cependant l'expression,

quoique empreinte d'une majesté aimante et d'une sérénité glorieuse, reste bien au-dessous de ce qu'elle devait être. C'est pour moi la seule tache du tableau; tache très-grave, mais que je crois inévitable. Ceci soulèverait une question sur laquelle je reviendrai; elle a son importance : existe-t-il dans tout le domaine de l'art une seule tête de Christ qui satisfasse le sentiment chrétien?

Il reste à indiquer deux figures qui ne devraient pas se trouver sur cette toile, et qui cependant n'en sont point indignes par l'habileté de l'exécution. Elles représentent saint Julien et saint Laurent et sont un hommage à deux des Médicis, Laurent le Magnifique et son frère. Cette flagrante absurdité de rendre deux saints du paradis catholique témoins de la transfiguration n'est que trop conforme aux usages de l'Église romaine. Ce fut d'ailleurs une exigence de l'archevêque de Narbonne qui commanda le tableau. Il était lui-même un Médicis, fils de Julien et neveu de Laurent; il devint pape sous le nom de Clément VII, et l'on sait combien ce nom fut désastreux à la France. En berçant François Ier du faux espoir de reconquérir le Milanais, il obtint la main de l'héritier du trône pour sa nièce, la perfide et sanglante Catherine, et afin de célébrer dignement cette funeste alliance, il conseilla d'atroces persécutions contre nos pères. Le roi, frivole et corrompu, n'y consentit que trop; et dans ces horribles fêtes, on vit, à Paris, une

procession royale s'arrêter devant six reposoirs où autant de protestants, hommes et femmes, suspendus à des chaînes de fer, étaient plongés et replongés dans un brasier pour en être retirés à l'instant, jusqu'à ce que mort s'ensuivît.

Revenons à la *Transfiguration*.

En résumé nous considérons le chef-d'œuvre de Raphaël comme entièrement conforme au récit de l'Évangéliste; le peu qu'il a ajouté au récit, et pris dans son propre fonds, est parfaitement convenable à son but et digne de son sujet. En fait, il n'y a de catholique ici, que les deux saints, si mal à propos commandés par Clément VII. Ils sont la seule partie du tableau que Raphaël, s'il eût été protestant, aurait eu à changer ou à retrancher.

Cette peinture, sublime comme conception et comme exécution, nous paraît le comble de l'art et son dernier mot. On ne fera jamais mieux et nous doutons fort que jamais on fasse aussi bien. Si nous ne sommes point satisfait de cette tête du Christ où Lanzi, l'historien des peintres italiens, voit la dernière perfection de l'art en même temps que la dernière œuvre de Raphaël, nous avouons que selon nous il est impossible de reproduire sur la toile une donnée si sublime sans l'amoindrir. Quand on arrive à cette hauteur, l'art, même parfait, ne suffit plus; il ne peut s'élever jusque-là, il a ses limites, comme tout ce qui est humain.

Pour nous, admirons de toute la puissance de

notre intelligence et de notre cœur les œuvres de Dieu dans la nature, mais admirons aussi ces créations non moins directes du même Père, ces œuvres non moins merveilleuses de sa puissance, le génie d'un Homère ou d'un Newton, d'un Michel-Ange ou d'un Raphaël. Dieu a donné à l'humanité ces grands esprits, ces maîtres de la pensée; non pour être parmi nous les stériles ornements de l'histoire, non pour que le vain bruit de leurs noms retentissants soit écouté et propagé par la foule, mais afin que de leurs œuvres, des monuments féconds qu'ils nous ont laissés, le sentiment de ce qui est éternellement bon, beau et vrai, passe en nous, pour y vivre et se transmettre à d'autres. Ces grands hommes, pour employer une image de saint Paul, sont des vases d'honneur, dans lesquels Dieu a allumé le feu sacré du génie. Que tous viennent s'y réchauffer! malheur à celui qui voudrait en priver les autres, et honte à celui qui en ayant reçu lui-même la moindre étincelle, la laisse éteindre! Ils en rendront compte à leurs frères qui sont en ce monde et à leur Père qui est au ciel.

III

La Théologie selon Raphaël

En 1508, Jules II fit venir Raphaël à Rome pour décorer les salles du Vatican. Comme la plupart des actes de ce pape, c'était une mesure de politique profonde. Grand homme d'État, et en même temps homme de guerre, ce pontife qui d'ailleurs n'avait rien d'évangélique, n'était pas, comme son successeur Léon X, artiste de naissance et par nature. Mais Guicciardini a pu dire de lui, à bon droit, qu'il se serait couvert d'une gloire impérissable s'il avait porté toute autre couronne que le *trirègne*. Il savait se servir de tout pour arriver à ses fins. Jamais le catholicisme n'eut plus de puissance et de sécurité que sous son pontificat. Luther était encore un moine inconnu. Rome était encore la capitale du monde civilisé tout entier, et le Va-

tican devait réaliser les plans gigantesques de Nicolas V, devenir le centre des affaires et du gouvernement de l'univers chrétien. Le souverain des souverains devait tenir sa cour dans ce palais, le plus vaste et le plus magnifique de tous. L'enceinte immense de cet édifice unique devait réunir autour du pape, non-seulement les bureaux, mais aussi les logements de tous les fonctionnaires de l'Église universelle *.

Déjà Sixte IV avait mérité de donner son nom à la fameuse chapelle Sixtine, encore inachevée; son neveu, Julien de la Rovère, devenu Jules II, mit toute son énergie et toute l'impétuosité de son caractère à poursuivre les travaux. Ces papes, et plus tard Léon X, comprenaient l'incalculable empire que les arts de leur époque allaient prendre sur l'esprit humain et devaient exercer sur l'avenir. Entourés d'une foule d'artistes éminents, contemporains de Michel-Ange et de Raphaël, ils se firent de leur génie des instruments de domination, et la rivalité même de ces grands hommes, comme peintres, sculpteurs, architectes et ingénieurs, fut habilement mise à profit.

* Les plans de Nicolas V resteront à jamais inachevés et abandonnés; mais les Romains prétendent sérieusement que tel qu'il est aujourd'hui, le Vatican contient vingt cours, deux cents escaliers et onze mille chambres. Rien de plus irrégulier et de plus informe que cet ensemble de constructions de toutes les époques.

Glorifier le pouvoir papal, alors le premier du monde, faire de la demeure des souverains pontifes le centre de la pensée humaine et le chef-d'œuvre des beaux-arts, telle fut la mission confiée à ces deux maîtres de l'art moderne. Il ne s'agissait pas de peindre des sujets isolés. *La Divine Comédie* du Dante, *les Triomphes* de Pétrarque et bien des poëmes oubliés aujourd'hui avaient répandu partout le goût de ces allégories gigantesques où mille personnages divers venaient jouer un rôle, où le ciel, la terre et l'enfer étaient mis à contribution comme dans une vaste épopée. Ainsi la chapelle Sixtine, dont les peintures ne furent jamais terminées, devait représenter l'histoire entière de l'univers, depuis la chute des anges rebelles et de leur chef jusqu'au jugement dernier, œuvre effrayante et colossale de Michel-Ange; entre ces deux drames célestes représentés aux deux extrémités de l'édifice, se déroulaient, le long de la voûte et des parois latérales, toute l'histoire religieuse de ce monde : la Création, l'Ancien Testament, l'Évangile, et enfin l'établissement de l'Église par le don des clefs à saint Pierre.

De même, au Vatican, dans l'habitation plus que royale de cette divinité vivante qu'on appelait le vicaire de Jésus-Christ, toutes les gloires de l'esprit humain, toutes les grandeurs de l'histoire devaient faire cortége à la papauté et lui rendre hommage.

C'est par cette partie de l'œuvre que Jules II eut soin de commencer; et Raphaël, dès son arrivée, fut chargé de peindre sur les murs de la *Camera della Segnatura*, la Théologie, la Philosophie, la Poésie et la Jurisprudence. Toutes ces fresques sont des chefs-d'œuvre. Tout le monde connaît la Philosophie sous le titre d'*École d'Athènes*, et la Poésie sous le nom de *Parnasse*. Sur les voûtes, dans des cadres circulaires, quatre figures allégoriques représentèrent ces quatre domaines de la pensée. A côté de la *Théologie*, un cadre secondaire qui la sépare de la *Jurisprudence* reproduit la chute de l'homme, sujet qui relève à la fois de la religion et de la justice; au dessous, tout le mur est consacré à l'œuvre capitale qui fut le début de Raphaël au Vatican, vaste composition qu'on appelle à tort la *Dispute du Saint-Sacrement*, et où toute la théologie catholique est mise en scène avec une incomparable grandeur. Sous les quatre sujets principaux, des peintures en *chiar-oscuro* (monochrome) complètent la pensée du maître. Au bas de la *Théologie*, Pierino del Vaga a représenté d'après un dessin de Raphaël le Christ enfant qui apparaît à saint Augustin sur le bord de la mer, et lui conseille de renoncer à comprendre la Trinité *.

* Ce sujet a été traité souvent, surtout aux seizième et dix-septième siècles. Van Dyck, Rubens, Garofalo, Mu-

La grande fresque où se trouve résumé le catholicisme tout entier mérite d'occuper longtemps l'attention du penseur ; non-seulement l'exécution en est admirable, mais il est très-curieux de voir comment la papauté triomphante représentait, dans sa propre demeure, la doctrine chrétienne. On a contesté que l'idée de ce tableau fût de Raphaël. On a eu raison en un sens. Il est certain que le sujet lui fut donné ; mais on sait par une de ses lettres à l'Arioste qu'une part de liberté lui était laissée. Il est certain aussi que cette fresque est l'expression de la pensée catholique, telle que

rillo, ont peint avec amour cette scène mystique et gracieuse. On regrettera longtemps de ne plus voir au Louvre l'admirable tableau de Murillo, qui appartenait au musée espagnol du roi Louis-Philippe. La figure du petit Jésus, son regard, son attitude réunissaient la naïveté à la profondeur ; à première vue, ce n'était qu'un enfant jouant au bord de la mer et un évêque le regardant avec attention ; aussitôt après, on découvrait dans la gravité significative de l'enfant une sorte d'autorité pleine de charme, et chez l'évêque la docilité d'un disciple éclairé et convaincu. Quant à Raphaël, il a eu l'idée assez étrange de représenter Augustin à cheval, et l'animal saisi d'une terreur instinctive à la vue du Christ. Il est permis de différer sur les conséquences à déduire de cet ingénieux apologue qui pourrait donner lieu à une double interprétation, mais il aurait dû au moins adoucir la rigueur audacieusement affirmative de bien des théologiens et l'âpreté des querelles qui ont désolé longtemps toutes les Eglises.

la cour romaine la formulait alors, un pape de génie et le plus grand des artistes convenant ensemble du programme à exécuter. On sait enfin que le tableau terminé, le fougueux pontife en fut enthousiasmé à tel point, qu'il fit détruire à coups de marteau les fresques déjà achevées par d'autres peintres, et que Raphaël eut peine à sauver de la destruction une œuvre du Pérugin, son maître et son ami *. De cette création capitale date la faveur inouïe dont ce jeune homme de vingt-cinq ans jouit à la cour de Rome; dès lors une foule d'artistes distingués se firent ses disciples. Il exerçait sur eux avec grâce et bienveillance, une souveraineté hautement reconnue.

La *Dispute du Saint-Sacrement* est importante à étudier sous un autre point de vue, beaucoup plus essentiel qu'il ne le semble au premier instant. Elle marque la transition entre la seconde et la troisième manière de l'auteur. D'abord le jeune Sanzio n'avait été autre chose qu'un élève éminent du Pérugin. Tout était encore compassé, symétrique et gêné dans ses figures. Dans sa seconde manière, il s'affranchit peu à peu de la roideur conventionnelle des vieux maîtres. Les poses et les mouvements deviennent plus libres, mais la symétrie des groupes et souvent des gestes subsiste encore. C'est ce qu'il est impossible de ne pas

* C'est la voûte de la salle dite *de la Victoire d'Ostie*.

remarquer à Milan dans le *Sposalizio* (mariage de la Vierge), à Rome dans la *Théologie*, tandis que ce défaut si grave n'existe plus dans les admirables peintures dont il orna, immédiatement après, les autres murs de la même salle. Il y a dans ce fait quelque chose de plus que le progrès de l'âge et du talent, tout prodigieux qu'ait été ce progrès chez le peintre d'Urbin. Raphaël, en maintenant laborieusement dans cette fresque une symétrie qui rappelle les lois de l'architecture, se conformait au véritable style catholique; il en donnait à la fois le dernier et le plus bel exemple. C'est ce qu'indique encore l'emploi des auréoles et des ornements dorés auxquels il renonça dès cette époque. L'exécution des détails, trop achevés en quelques parties pour ne pas nuire à l'ensemble, prouve du reste que le maître n'avait pas encore toute la largeur d'effet et la puissance d'exécution qu'il acquit bientôt après, et qu'il ne cessa de développer.

A tous ces titres cette curieuse composition peut donc être considérée comme le dernier, en date, des tableaux catholiques par excellence.

Elle représente non pas l'Église romaine, mais le dogme chrétien tel que cette Église l'enseignait en 1500. L'idée fondamentale, c'est l'idée de la Divinité; elle est quatre fois représentée, trois fois au ciel en la personne du Père, du Fils et du Saint-Esprit, et une fois sur la terre dans l'Hostie. Autour

de ces quatre personnifications divines se groupent leurs adorateurs : c'est-à-dire les anges, les saints et les hommes.

Le tableau réunit donc deux mondes distincts, le ciel et la terre. Au sommet, qui est en plein cintre, l'artiste, suivant la déplorable habitude de son Église, a peint à mi-corps un vieillard absolument isolé, portant le globe d'une main et bénissant de l'autre. Sa tête se détache sur un triangle doré ; des rayons l'entourent de toutes parts ; à travers ces lignes de feu, on entrevoit la multitude des chérubins, et à distance, de chaque côté, vole un groupe de trois anges.

Cette figure dominante est en réalité étrangère à l'action, reléguée au-dessus et en dehors de tout l'ensemble ; plus bas, le Christ est assis dans une gloire de rayons et de Chérubins. Ses deux mains élevées et ouvertes portent les marques de la crucifixion. Sa mère assise à droite l'adore, et à sa gauche, Jean-Baptiste le désigne du geste et du doigt comme l'*agneau de Dieu*. Des deux côtés du trône de nuages où siége le Sauveur, sont assis en hémicycle les personnages les plus illustres de l'Ancien et du Nouveau Testament, placés alternativement : saint Pierre est à droite, comme le premier pape ; Adam, le premier homme, vient immédiatement après ; on distingue ensuite saint Jean, David, saint Etienne, Moïse, Abraham, saint Paul, etc.

Aux pieds du Christ plane une colombe qui représente le Saint-Esprit, et quatre enfants ailés portent tout ouverts les quatre Évangiles. Ces dernières figures forment comme une zone inférieure et très-étroite, tandis que le Christ et les saints occupent un large espace.

Au-dessous de cette vaste scène à trois degrés, une assemblée terrestre remplit tout le bas du tableau. Un autel sans ornements, placé exactement au centre, ne porte que l'ostensoir où l'on distingue l'hostie. Les quatre Pères de l'Église latine, Jérôme et le pape Grégoire, les évêques Ambroise et Augustin, sont placés aux deux côtés de l'autel. Ils sont environnés, à droite et à gauche, d'une foule de théologiens parmi lesquels on remarque plusieurs papes, Thomas d'Aquin, Scot, le Dante, et, ce qui est plus étrange, un moine brûlé pour hérésie à la requête du pape, peu d'années auparavant : un martyr et presque un réformateur, Savonarole.

Peut-être en ceci, Raphaël fut-il surtout guidé par les sentiments que lui avait inspirés Fra Bartolomeo (Baccio della Porta), l'un des peintres qui eurent le plus d'influence sur son talent. C'était un disciple si dévoué de Savonarole, qu'après la mort de son maître, il se fit dominicain pour se retirer dans le monastère où son ami avait vécu, et quatre ans se passèrent avant qu'il eût le courage de reprendre ses pinceaux. Au reste, une sorte de culte fut longtemps voué au réformateur florentin

par bien des âmes pieuses, et la papauté qui exigea son supplice, eut ensuite l'habileté de canoniser ceux de ses plus zélés sectateurs qu'elle ne fit pas périr avec lui. Fra Silvestro et Fra Domenico Buonvicini furent exécutés en même temps que leur chef, mais Philippe de Neri et Catherine de Ricci ont été canonisés et reçoivent encore de nombreux hommages.

Après s'être rendu compte de cette composition grandiose et théâtrale, on ne peut que s'étonner de ce qui manque dans une pareille conception du christianisme. Ce n'est pas l'éclat, l'ampleur, la pompe. Il y a de la poésie dans ce même culte célébré par les chérubins autour du Père, par les bienheureux aux pieds de Jésus-Christ et par les grands hommes de l'histoire ecclésiastique devant l'Eucharistie.

Mais combien il est curieux de voir entre ces trois larges scènes se réduire presque à rien l'importance des Évangiles et l'action de l'esprit divin ! Des enfants, à demi cachés sous les nuages qui servent de marchepied à Jésus et aux saints, tiennent ouverts au-dessus de leurs têtes des livres dont nul ne s'occupe. La colombe rayonnante remplit seule le centre de ce groupe étroit et presque imperceptible. Voilà toute la place donnée au Livre et à l'Esprit. Il est vrai que quelques-uns des apôtres entourent leur Maître ; mais ces austères et simples figures y paraissent bien moins les mar-

tyrs et les témoins des vérités de l'Évangile que les colonnes de l'édifice papal.

Le sentiment chrétien, la vie chrétienne, l'amour et le devoir, les méditations et les efforts d'une conscience sévère ou d'un cœur fervent n'ont point de place ou n'en ont guère dans cette théologie officielle, dans cette foi d'apparat. Rien d'individuel et d'intime; tout est éclatant, mais tout est en dehors. Les cieux et la terre ne sont plus qu'un magnifique théâtre où Dieu et l'Église apparaissent devant le peintre et devant ses admirateurs.

Aussi l'artiste lui-même représente-t-il Dieu comme étranger à toutes ces choses, et comme en dehors de la réalité et de la vie. Le Christ y est un roi du ciel et serait presque semblable aux divinités suprêmes des païens, si les sanglantes empreintes de ses mains ne rappelaient seules le Crucifié. Quant à notre monde, personne n'y lève les yeux vers le ciel ouvert et rempli d'êtres supérieurs à la terre. C'est vers l'hostie que tous ont le regard tourné ; ce Dieu matériel, ce Christ physiquement présent est le vrai Dieu et le vrai Sauveur pour cette foule de Pères, de papes, d'évêques et de fidèles.

Voilà pourquoi l'esprit est si peu de chose dans cette conception du christianisme. Il y est remplacé par l'hostie. Elle est *Emmanuel*, elle est Dieu avec nous, elle suffit, elle doit suffire du moins au monde catholique.

A nos yeux cette magnifique représentation de la foi de Rome, commandée par Jules II, conçue et exécutée par Raphaël, offre la plus grave de toutes les lacunes. L'essentiel du christianisme en est absent. Il ne suffit pas de contempler Dieu ou Jésus-Christ, et encore moins d'adorer le pain de la communion ; il faut que le chrétien s'applique les vérités et les sentiments chrétiens, les fasse passer dans sa propre vie, en nourrisse son propre cœur. Ce que Rome étale en un splendide spectacle, il s'agit de le concentrer dans le développement intérieur de la foi, dans le drame secret de la sanctification.

Ajoutons une dernière remarque. Ces manifestations solennelles du catholicisme officiel ont pour lui-même cet inconvénient inévitable, qu'elles fournissent le moyen de constater ce qu'était le dogme à une époque donnée. Or, l'Immaculée Conception, en 1508, était loin d'être proclamée. Aussi Raphaël, qui dans cette composition place les quatre images de la Divinité, le Père, le Fils, la Colombe et l'Hostie, en droite ligne, l'une au-dessus de l'autre, au centre même du tableau, n'a point donné place à la mère du Sauveur parmi les personnes divines.

C'est en dehors de cette ligne médiane qui coupe la fresque en deux parties égales ; c'est à côté de son Fils, comme le Baptiste, que l'artiste a placé Marie, aux applaudissements du pape et de sa cour ;

et la seule différence qui marque la supériorité de la Vierge à l'égard du Précurseur, c'est qu'elle occupe la droite. Du reste, elle adore et n'est point adorée.

Nous ne prétendons nullement qu'aux yeux du pontife ou des catholiques d'alors, la Vierge ne fût qu'une simple mortelle : depuis onze siècles elle était appelée la Mère de Dieu; mais évidemment, si elle eût été aussi complétement une divinité qu'elle l'est aujourd'hui, elle n'aurait pu, sans scandale, être reléguée au rang que lui assignait Raphaël, au Vatican, dans un symbole officiel du dogme romain. Croit-on qu'aujourd'hui la cour de Rome se contenterait de cette part faite à la Vierge au nom de l'Église? Il faut en convenir, le dogme a changé et la fresque est restée.

Elle est restée, monument sublime d'un art qui approchait de la perfection. Jamais un système chrétien, très-imparfait du reste, n'a été revêtu de formes matérielles plus splendides. Mais quant au christianisme lui-même, il suffit de demander si une pareille œuvre, avec son luxe imposant de décoration et de pompe, rappelle celui qui dit un jour à une femme de Samarie : « Dieu est esprit, et il faut que ceux qui l'adorent, l'adorent en esprit et en vérité. »

P. S. — Je ne puis résister au désir de citer ici, en confirmation de tout ce qui précède, le témoignage d'un esprit aussi élevé qu'indépendant. M. J.-J. Clamagéran, docteur en droit, auteur d'un ouvrage couronné par la Faculté de Paris, a porté sur l'art catholique, et en particulier sur cette fresque de Raphaël, un jugement tout à fait analogue au mien. Et il a bien voulu me l'écrire, en m'autorisant à publier son opinion dans le *Lien* (1856, p. 15). Ce suffrage si bien motivé a été pour moi un précieux encouragement dans ce travail.

Voici un fragment de sa lettre :

«..... C'est une noble et belle tâche de faire pénétrer la lumière du protestantisme dans le domaine des beaux-arts. Que d'aperçus nouveaux, que d'enseignements profonds nous révèle l'étude consciencieuse des grands chefs-d'œuvre du seizième siècle ! Oui, vous avez raison de le dire, le catholicisme a exploité le mouvement artistique des temps modernes, mais il ne l'a pas créé ; c'est là une idée à la fois juste et féconde. Comparez avec la *Théologie* la fresque de l'*École d'Athènes*. Malgré toutes les splendeurs d'une exécution merveilleuse, la première est froide ; c'est le christianisme officiel, extérieur, formaliste ; ce n'est pas le christianisme vivant, celui qui

jaillit du fond du cœur comme une source inaltérable et bienfaisante.

« L'*École d'Athènes* au contraire émane directement du génie de la Renaissance ; aussi quelle grandeur, quelle poésie, quelle inspiration ! quelle harmonie et quelle unité dans l'ensemble ! quel charme, quelle animation dans les moindres détails ! On y sent vraiment le feu sacré. Ces vieillards qui enseignent avec tant d'éloquence et de majesté, ces jeunes gens qui se précipitent avec ardeur aux sources de la science, ces groupes divers excités par l'esprit de découverte, enflammés par l'amour du beau et du vrai : voilà le tableau de la Renaissance. L'antiquité qui renaît, mais qui renaît rajeunie, purifiée et pour ainsi dire transfigurée : voilà le sujet qu'il fallait à Raphaël pour se montrer dans tout son éclat. Ici ce n'est plus seulement un grand peintre, c'est un grand poëte, un grand penseur ; je ne sais si je me trompe, mais la noble et imposante figure de Platon montrant le ciel d'un geste sublime, la physionomie si belle et si mystérieuse de Pythagore, l'invincible fermeté du vieux Zénon, me paraissent empreintes d'un caractère religieux plus élevé et plus vrai, j'oserais dire même plus conforme au christianisme évangélique que la plus belle tête des docteurs et des saints dans la fresque de la *Théologie*. C'est que la religion veut avant tout une atmosphère vaste et libre ; elle étouffe et se rétrécit dans le cercle étroit des doctrines officielles, imposées au nom de la force. Raphaël, abandonné à lui-même, crée le Christ et le saint Jean de la *Transfiguration*, le Platon de l'*École d'Athènes* ; Raphaël, contrôlé par le pape, fait la fresque de la *Théologie*. »

Dans un article qui a été fort remarqué et qui le méritait, le même écrivain a appliqué avec bonheur ces principes à la critique des cartons de Raphaël, conservés à

Hampton-Court (Voir le *Lien*, 1856, p. 189), et qui ont pour sujet la *Pêche miraculeuse*, la *Résurrection* et les premiers récits du livre des *Actes*.

IV

Un consistoire public. — Le chapeau porté à un nouveau cardinal. — La fête de saint Jean-Baptiste.

La *Ville éternelle* aurait droit à ce nom si le passé pouvait garantir l'avenir. Nulle part comme à Rome on ne subit l'impression de la durée. Le passé semble s'y éterniser. Il est vrai que bien des édifices admirables ont disparu, et bien des institutions plus glorieuses encore. Mais les monuments qui ont échappé à la destruction semblent avoir acquis le privilége de ne plus vieillir; tout conspire à les conserver; pour ces heureux débris, le temps semble s'être arrêté, et les ruines restées debout demeurent, immuables témoins d'un passé qui ne sera jamais oublié. Au Forum, au Panthéon, au Colisée, la Rome antique subsiste, actuelle et en apparence au moins indestructible. A

ce point de vue, la création la plus merveilleuse du génie romain, c'est la première de toutes, le Cloaque Maxime. Il y a vingt-cinq siècles, un roi de ce village qui deviendra plus tard la capitale du monde, veut dessécher le vallon marécageux qui sera le Forum, et qui sépare le mont Palatin, où la cité naissante s'est formée, du Capitole où elle a sa forteresse ; il bâtit un égout, qui existe encore et n'a pas cessé un instant de porter au Tibre les eaux qui feraient de Rome un marais.

Mais Rome païenne n'a pas le monopole de cette perpétuité posthume ; la Rome du moyen âge vit et règne encore. Ces mots *Curia Romana*, dans leur sens de basse latinité, désignent un fait de notre époque, et ce fait va se montrer à nous dans sa pleine réalité.

Il s'agit de remettre, en consistoire public, le chapeau à trois nouveaux membres du *Sacré-Collége*. Nous sommes au Vatican, dans une salle dont la voûte est peinte d'arabesques, imitées des maisons de l'époque impériale. Un trône de pourpre et d'or est au bout, adossé à une tapisserie qui représente la Religion sous la figure d'une femme, et deux lions qui veillent aux côtés du siége pontifical. Contre la tapisserie sont debout deux gigantesques éventails de plumes qui donnent à cette décoration un aspect oriental. La salle, qu'on appelle *Sala Ducale*, beaucoup plus longue que large, est coupée en deux, vers sa moitié, par une travée or-

née d'affreux rideaux d'étoffe blanche et or, lesquels sont en marbre, ainsi que les enfants bouffis qui les écartent; cette lourde décoration est répétée de l'autre côté de l'arcade, et le tout est surmonté d'un écusson démesuré, aux armes du pontife à qui l'on doit ce luxe pitoyable. Le reste de la salle est somptueux et simple. En dehors de la travée est le public, et sur le côté, la tribune des femmes toutes en noir et en voile, costume de rigueur en présence du pape, ce qui nous paraît très-convenable.

Les Suisses font la haie; leur uniforme est resté le même depuis quatre siècles. Rien au monde ne produit un effet plus grotesque. Leur haut-de-chausses et leur justaucorps sont à larges raies verticales, jaunes et bleues, mêlées de quantité de galons rouges; leur fraise blanche, leur casque de cuir et de cuivre inondé de crins blancs, leur hallebarde enfin, tout vous avertit que vous êtes au quinzième siècle, et que tout ce qui va se passer vous fait reculer de 300 ans au moins. Les *camériers de cape et d'épée*, habillés comme au temps de Henri IV ou même de Henri II, en manteau court de velours noir, le collier d'or au cou, ajoutent à l'illusion. Enfin, aujourd'hui comme au moyen âge, un prince romain, unique héritier du grand nom de sénateur de Rome, porte le même costume suranné, comme si le portrait d'un de ses ancêtres était descendu de son cadre pour répondre à l'appel

du maître des cérémonies *. C'est du reste l'impression fantastique et vague que font ici tous les personnages officiels en habit de cour ; seuls, les *gardes-nobles* ont un uniforme sérieux. Quant aux costumes ecclésiastiques et monacaux, toutes les nuances du rouge, du violet et de la pourpre, toutes les combinaisons du blanc, du noir, du brun, quelquefois même du vert, du jaune et du bleu, s'y rencontrent de toutes parts. Les ambassadeurs, en costume moderne, chamarré et couvert de cordons, sont à leurs places ; les cardinaux commencent à arriver, un à un, chacun suivi du caudataire (prêtre habillé de violet) qui lui porte sa longue robe traînante. Je les ai vus dans d'autres solennités, en grand costume, entièrement pourpre. Ici, comme il ne s'agit point d'un acte de culte, les soutanes seulement sont rouges ; le manteau est violet et les souliers sont noirs. Seuls, les récipiendaires sont chaussés de pourpre, avec des boucles d'or. Il est assez étrange de voir les cardinaux, en arrivant à leurs places, attendre, debout, que

* Ce sénateur a partout, sur ses écussons et ses voitures, les fameuses lettres SPQR : voilà pour l'antiquité. Quant à ses livrées, elles sont du moyen âge le plus pur. Ce sont des pourpoints et des hauts-de-chausses jaunes garnis de rouge, avec un long manteau rouge et un chapeau très-bas, en forme de tromblon, à grand panache également rouge et jaune. Il est difficile d'imaginer rien de plus ridicule.

leurs caudataires aient relevé la longue queue du manteau, rabattu le devant qui était retroussé sous la cape, et enveloppé soigneusement leur maître tout entier. Cette toilette publique se renouvelle chaque fois que le dignitaire change de place. Le cardinal se coiffe de sa calotte rouge, et le caudataire s'assied à ses pieds sur le degré.

Ces princes de l'Église romaine sont imposants, et lorsque, tout couverts de leur pourpre éclatante, aux simples et larges plis, ils sont assis en longue ligne, il y a en eux, comme le disait Saint-Simon de Fénelon, du grand seigneur, du prêtre, et j'ajouterai du sénateur, ne pouvant dire du grand écrivain. Il y a parmi eux de nobles et sévères têtes, qui ont de la grandeur et où en même temps la vivacité de la volonté et de la pensée sont empreintes. Il y en a d'autres, beaucoup moins distinguées; mais en général ce costume magnifique relève admirablement la dignité des cheveux blancs; quelques têtes plus jeunes, à la chevelure encore brune, se distinguent dans le nombre, et plus qu'aucune autre, la figure soucieuse et dominatrice du plus puissant de tous, le premier ministre, un des plus jeunes cardinaux-diacres.

Enfin paraît la cour ; une foule de robes blanches, écarlates ou violettes, se rangent des deux côtés du trône; un porte-croix précède le roi-évêque; tous les cardinaux se lèvent, et Pie IX, la mitre d'or en tête, vêtu d'amples étoffes brodées de rouge

et d'or, monte sur son siége pontifical. Alors commence l'obédience. Chaque cardinal se lève à son tour, chaque caudataire allonge de nouveau la queue du manteau, et toutes les Éminences vont baiser l'*anneau du pêcheur* que porte le pape. Après l'obédience, les avocats consistoriaux, laïques vêtus de soutanes violettes et rouges, lisent en latin (prononcé à l'italienne et peu facile à suivre pour les oreilles françaises) des pièces officielles auxquelles le pape donne son approbation et qui concernent diverses affaires.

Ensuite six cardinaux vont deux à deux chercher solennellement chacun des nouveaux élus. Ceux-ci s'arrêtent un instant à l'entrée, puis s'avancent, s'agenouillent, baisent le pied et l'anneau du pape, qui leur donne l'accolade et tient un instant le chapeau rouge au-dessus de leur tête. Pie IX prononce d'une voix très-claire et forte, avec dignité et sans emphase, les paroles liturgiques. Mais si courte que soit une liturgie, l'infaillibilité elle-même risque de se tromper en la répétant trois fois de suite. Elle en est quitte pour se reprendre, et c'est à peine si la majesté du pontificat et les exigences de la pourpre répriment un sourire furtif sur les lèvres des cardinaux. Chacun des nouveaux admis va ensuite embrasser sur les deux épaules tous ses collègues. Le serment a eu lieu auparavant dans la chapelle Sixtine. On assure qu'en devenant princes, élec-

teurs, héritiers éventuels d'un trône, ces prélats prêtent serment de renoncer au monde. Mais évidemment ceci ne doit pas être pris trop à la lettre.

Les récipiendaires sont tous arrivés au Vatican en *gala*, comme on dit ici, dans des voitures rouges ornées de galeries et de sculptures dorées, avec des carrosses de suite, trois laquais en grande livrée, et des valets de pied qui marchent devant, derrière et à côté. De plus, les chevaux sont caparaçonnés de pourpre; mais tant que le cardinal n'a pas reçu le chapeau, ses chevaux ne peuvent être *in fiocchi*. Les plumets, crépines, glands, etc., qu'on nomme *fiocchi e ciufi*, sont apportés à part, et pendant que le pape remet le chapeau rouge à la nouvelle Éminence, ses laquais coiffent ses chevaux des panaches de pourpre exigés par l'étiquette, mais interdits avant ce moment. En sortant de là pour une série de visites obligées, le cardinal trouve donc son équipage dans sa tenue nouvelle, qui dès lors est de droit. Du reste ces carrosses, avec ou sans *fiocchi*, sont, pour la plupart, d'une magnificence extrême; les sculptures en bronze doré, les peintures allégoriques à personnages y brillent de tous côtés. Quelquefois, sur le collier des chevaux, sont agenouillés des anges d'or en ronde bosse. Les livrées sont couvertes sur toutes les coutures de galons blancs semés des armoiries du cardinal, en couleur, et toujours surmontées du chapeau rouge.

Ceci me ramène à ces chapeaux célèbres qui, bien que donnés de la main du pape, ne sont pas pour cela remis au nouvel élu. Ici, il y a encore tout un cérémonial. Les chapeaux sont portés à leurs destinataires, le soir, par un prélat (*Monsignore*), dans des voitures de la cour, qui ne vont qu'au pas, et qu'entoure une suite nombreuse avec des torches. Le cardinal, environné de nombreux invités et de dames en toilettes du soir, attend dans sa *salle du Trône*. L'usage exige que tous les grands seigneurs de Rome, laïques ou ecclésiastiques, aient dans leur palais une grande salle où se trouve un fauteuil élevé de quelques marches, sous un baldaquin orné d'un énorme écusson armorié. Le prélat arrivé, le chapeau est posé dans un plateau d'argent, sur une table tendue de rouge, comme toute la salle; le cardinal monte sur son trône, s'y assied, écoute le discours du prélat, reçoit le chapeau et répond. Après quoi un héraut crie : *Extra omnes!* (Tout le monde dehors!) pour qu'on ne voie pas le prélat recevoir le présent d'usage. Mais ceci encore est une forme; ce présent n'est un mystère pour personne; on fait semblant de s'éloigner un instant, mais en réalité les plus proches assistants se détournent seulement.

Je dois ajouter que j'ai entendu un de ces discours d'apparat et la réponse du cardinal, et que le tact le plus parfait y présidait. Il s'agit, pour le prélat, de louer la nouvelle Éminence en face,

et de lui rappeler toutes les fonctions qu'elle a exercées et tous les mérites qu'elle y a déployés ; il s'agit ensuite pour celle-ci de rendre la politesse, de se dire indigne, en protestant de son admiration et de son obéissance sans bornes pour le pape, à qui seul reviennent tous les mérites qu'on a signalés. Ce programme obligé est aussi bien rempli qu'il peut l'être, avec beaucoup de dignité extérieure et une gravité élégante. En général, tout ce qui est cérémonial se fait ici avec une habileté consommée, avec un sentiment exquis du goût et des convenances. Le talent de bien jouer un rôle paraît universel à Rome.

Je résumerai l'impression qu'a produite sur moi toute cette solennité en disant que ces pompes, parfois ridicules dans les détails, sont dans leur ensemble magnifiques et imposantes. Ce n'est pas de la religion ; c'est de l'art. C'est une satisfaction donnée à un peuple avide de spectacles. C'est une réponse au fameux cri : *panem et circenses* (du pain et des acteurs), ou plutôt c'est une réponse à la seconde de ces demandes, car la première, après ce luxe exorbitant, ne devient pas plus facile à satisfaire.

Mais qu'y a-t-il de commun entre tout cela et l'Évangile ? entre tout cela et Jésus de Nazareth, l'homme des douleurs, qui n'avait pas un lieu où reposer sa tête ? Je me le demande en vain.

J'ai vu sous la vaste basilique de Saint-Jean-

de-Latran, toute tendue de damas de soie rouge, Pie IX porté sur les épaules de douze hommes vêtus de cramoisi ; les deux grands éventails blancs s'agitaient à ses côtés ; ses cardinaux le précédaient, traînant sur le marbre leurs longues robes de pourpre ; ses gardes-nobles, ses Suisses, une multitude d'évêques et de prêtres l'entouraient ; et lui, sous ses larges vêtements de soie blanche, la mitre d'or au front, passait, le long de la nef centrale, porté dans son trône au-dessus de la foule qui s'agenouillait, et qu'il bénissait en souriant, d'un air vénérable et doux. Mais ce qui me semblait infiniment curieux, c'était le but et l'occasion de ce majestueux et tranquille triomphe, préférable assurément à ceux des généraux romains. Tout cela se faisait en l'honneur de saint Jean-Baptiste, le rude prophète de Bethabara, l'indomptable martyr d'Hérodias, ce terrible prédicateur, nourri de miel sauvage et de sauterelles desséchées, et qui, vêtu de laine de chameau, une courroie autour des reins, criait dans le désert : *Race de vipères, qui vous a appris à fuir la colère à venir?*

Si tout à coup, me disais-je, il sortait vivant de ce somptueux tombeau où l'on conserve quelques-unes de ses reliques et marchait, dans l'église qui lui est dédiée, à la rencontre de ce vieillard souriant et de son fastueux cortége, que leur dirait-il ?

Il leur reprocherait, tout au moins, avec une redoutable sévérité, de changer les choses les plus

saintes, les plus austères, les plus puissantes, destinées à amender nos vies et à sanctifier nos cœurs, en spectacle pour nos yeux et en amusement pour nos sens *.

* On garde dans cette église les têtes de saint Paul et de saint Pierre, celle de Zacharie, père de Jean-Baptiste, celle de saint Pancrace, avec une multitude d'autres reliques. Chaque fois qu'on montre les têtes des deux apôtres, il y a 3,000 ans d'indulgences pour les assistants venus de la ville même, 6,000 pour ceux des environs, 12,000 pour les étrangers, et autant de quarantaines, avec remise d'un tiers des péchés commis. L'église est dédiée aux deux saints Jean, le Baptiste et l'Évangéliste.

V

Fête de saint Pierre. — Culte protestant à Rome. — Le Santissimo Bambino. — Sermon d'un moine au Colisée. — Trois aspects du catholicisme.

Rome, dimanche 29 juin 1856.

La solennité de ce jour est la fête spéciale du catholicisme, et par conséquent celle de Rome et de son souverain. Aussi est-elle entourée de toutes les splendeurs de l'Église papale et annoncée avec le plus grand éclat. Hier, vigile de la fête, Pie IX est venu en grande pompe à Saint-Pierre, au son des cloches et du canon, assister au chant des vêpres et y prendre part; puis a eu lieu l'illumination la plus féerique assurément qu'on ait jamais imaginée, celle de la basilique entière, et surtout de la coupole de Michel-Ange. Il est impossible de décrire l'effet magique de ce dôme de feu élevant majestueusement à une immense hauteur la croix

enflammée qui domine l'édifice et la ville. De bien loin dans la campagne on aperçoit, au milieu de la nuit, ce merveilleux signal, qui tout à coup, à un moment convenu, devient plus resplendissant encore. Ce ne sont plus alors des lampions, ce sont de larges flammes allumées de toutes parts, qui dessinent les lignes de l'architecture, la forme du dôme et tous ses détails.

J'ai commencé cette journée de dimanche en allant au Capitole rendre à Dieu, *en esprit et en vérité,* notre simple culte protestant. C'est dans la chapelle domestique de l'ambassade de Prusse que se réunissent nos coreligionnaires. Le gouvernement pontifical ne s'y oppose point, d'après cette règle partout suivie, que dans la demeure d'un ambassadeur, on est censé se trouver dans le pays qu'il représente. Mais ici le gouvernement feint d'ignorer ce qu'il tolère. Le culte se célèbre en allemand ; la liturgie, qui est celle de l'Église évangélique unie, se compose en grande partie d'emprunts souvent heureux faits aux livres de prières luthérien et anglican. Les chants sont fort beaux. Un cantique du seizième siècle, contemporain de la Réforme elle-même, écrit en vieux langage et chanté sur une mélodie antique, me parut, à Rome, plus touchant encore que partout ailleurs. Après les psaumes et la prédication, M. le pasteur Heintz, aumônier de l'ambassade, a lu un rapport très-modeste, mais plein d'intérêt, sur son minis-

tère pendant l'année qui vient d'expirer. Le 29 juin est l'anniversaire de l'ouverture de la chapelle, et ramène chaque année ce compte rendu, aussi simple que substantiel et édifiant.

Je ne puis dire combien ce culte, si plein de réalité austère et pieuse, d'appels directs à la conscience et à l'amour, m'a paru solide, vrai, saisissant, après toutes les pompes sans vie et sans efficace auxquelles j'ai assisté cette semaine. La force qui régénère, l'amour qui console, l'esprit qui vivifie, sont là, dans l'Évangile lu et médité, dans la prière, dans la confession des péchés à Dieu même, dans l'union des adorateurs en un même sentiment ; elles ne sont pas, ou elles sont infiniment moins dans toutes les splendeurs réunies du rituel romain.

Du Capitole je dus me rendre à Saint-Pierre par un long détour, le pont Saint-Ange étant réservé aux carrosses de *gala*. La basilique immense est toute décorée à l'intérieur. De longues bandes de soie cramoisie, rayée d'or terni, enveloppent les pilastres et dessinent les frises. La statue de saint Pierre, qui n'a jamais été un Jupiter, comme on l'a dit, et qui a toute la roideur et la gaucherie d'une image des premiers siècles, est habillée en pape. Elle a sur la tête un *trirègne* d'or et de joyaux, et on l'a couverte de vêtements pontificaux très-riches. Le visage, la main qui bénit, le pied qu'on ne cesse de baiser apparaissent

seuls au dehors, et la sombre couleur du bronze fait le plus étrange effet sous la soie blanche, les broderies d'or et la pourpre. Un dais splendide s'élève au-dessus de la statue, entourée de cierges allumés dans des candélabres d'or à reliefs d'argent.

Le maître-autel, tout en or, ainsi que tous ses ornements, est étincelant de feux et paré de bouquets massifs où sont rassemblées les fleurs les plus belles et les plus rares. La *Confession de saint Pierre*, tombeau des deux apôtres Pierre et Paul, placée en avant de l'autel, est décorée de même. Au milieu du chœur un trône de velours rouge et d'or attend le pape, ainsi qu'un autre trône plus simple placé à droite de l'autel.

Quand le pontife entre dans l'église, c'est avec le plus pompeux appareil, porté comme à Saint-Jean-de-Latran, sur un fauteuil élevé; mais de plus il est sous un dais d'or et de pourpre. Un long cortége le précède : ce sont les cardinaux couverts d'or, la mitre en tête, précédés eux-mêmes par une longue série d'évêques, de *prélats* et de chanoines, par la *noble antichambre* du pape, comme on dit ici officiellement, et par toute la cour. En tête du cortége on porte trois mitres d'évêque et trois tiares papales. Un prêtre m'explique le sens de ce symbole; il signifie que le pape est l'évêque et le chef des trois Eglises, *la Chiesa militante* sur la terre, *la Chiesa purgante* au Purgatoire, et *la*

Chiesa trionfante au ciel. Étonné d'entendre dire qu'un homme qui n'a renié ni Dieu ni Jésus-Christ, et qui prétend avoir eu 269 prédécesseurs, est le chef de l'Eglise au ciel, je demande en quel sens ; on me répond : en ce sens qu'il en a la clef.

Pie IX porte le trirègne en tête ; trois couronnes d'or, où scintillent les diamants et les rubis, entourent sa tiare blanche que surmonte la croix. Tous les membres du clergé, de la cour et de l'armée, sont en costume d'apparat. Les Suisses ont un casque de fer ; ils portent par-dessus leur jaquette jaune, rouge et bleue, une armure du même métal qui couvre tout le buste, les épaules et les bras. Pour les officiers, cette armure est damasquinée, noire et or.

Les trois mitres et les trois tiares sont posées sur l'autel, et le pape s'assied d'abord sur le trône latéral, où l'on change avec beaucoup de cérémonies plusieurs de ses vêtements contre ceux avec lesquels il doit officier. Il prend place ensuite sur le trône élevé au fond de l'église, et après des chants et des rites assez longs et compliqués, il monte à l'autel, où il dit la messe, non pas en tournant le dos à la foule selon l'usage, mais debout derrière l'autel qui est isolé : toute l'assemblée voit donc entre les statues et les chandeliers d'or, et au pied des cierges couverts d'armoiries de couleur, la figure digne et bienveillante du pape. On peut suivre tous ses mouvements. Un moment fort singu-

lier est celui où le pape communie; il aspire le vin consacré, au moyen d'un chalumeau ou tuyau d'or qu'il plonge dans la coupe, et après lui le cardinal-diacre achève ce qui reste, mais en portant la coupe à ses lèvres. C'est une exception insigne; car un diacre, fût-il cardinal, ne peut communier sous les deux espèces. J'ai en vain demandé, même à plusieurs prêtres instruits, de m'expliquer ces subtilités étranges.

Mais ce qui est profondément choquant, c'est l'absence complète de recueillement et même de silence. La foule, quoique énorme, a infiniment trop d'espace dans cette vaste église. Presque tout le monde circule; presque partout on parle haut; on s'aborde en riant; au milieu d'une multitude de promeneurs, on voit de distance en distance quelques personnes à genoux sur le pavé et qui y restent, ou se lèvent bientôt et prennent part au mouvement universel. Ce sont des gens de tout costume : moines de toutes couleurs, dont quelques-uns fort imposants et d'autres sordides; prêtres en manteau court, en soutane, en robe rouge ou violette; officiers en grand uniforme; bourgeois endimanchés; villageois des environs avec leurs vêtements pittoresques et variés, aux vives nuances; paysans hâlés, chaussés de sandales, et s'inquiétant peu de montrer leurs genoux et leurs poitrines bronzés par le soleil; puis les gentilshommes des cardinaux, en noir, et l'épée au côté; les mas-

siers tenant en main leur lourde masse d'argent à plaque d'or; les porteurs du pape en damas cramoisi des pieds à la tête, et une infinité de laquais portant sous le bras leurs tricornes bordés d'or, vêtus de livrées bizarres et galonnés sur toutes les coutures aux armes de leur maître. Toute cette multitude bariolée s'agite, se promène, cause pendant que le pape, leur premier prêtre et leur roi, est à l'autel, célébrant l'acte le plus solennel de leur culte, cet inconcevable mystère, ce redoutable sacrifice où, selon la doctrine établie, l'officiant change le pain en Jésus-Christ, en Dieu lui-même, et ensuite *le sacrifie en le mangeant* (*manducando sacrificat*).

Il y a pourtant un moment très-solennel et qui se prolonge quelques minutes, c'est celui de l'élévation. Le pape n'élève pas l'hostie au-dessus de sa tête comme un simple prêtre. Il la présente tour à tour vers les quatre points cardinaux, et fait à chaque fois, en la tenant des deux mains, le signe de la croix ; il en est de même pour la coupe, magnifique calice d'or ciselé. Pendant ce temps, tout le monde dans l'immense église est à genoux, immobile et muet, y compris les soldats qui font la haie le long de la grande nef et autour de l'autel. Les chants cessent, et l'on n'entend plus que les notes lentes, douces et très-solennelles d'une seule trompette. Cet instant, qui du reste est à nos yeux celui où se manifeste l'erreur la plus ab-

surde et la moins évangélique, cet instant est aussi celui d'une adoration universelle. Il est évident que pendant quelques minutes une foule de ces âmes prosternées prient et adorent avec sincérité, avec ferveur. Je ne doute pas que Dieu n'accepte ces mouvements vrais de la foi la plus erronée. Mais ce moment, et celui où chacun entre dans l'église et s'agenouille, sont les seuls où l'on semble s'édifier ou même y songer. Le reste du temps chacun a l'air de se dire : que les choristes chantent, que les cardinaux psalmodient, que le pape officie pontificalement, tout cela ne me concerne pas.

Peut-être est-il impossible qu'il en soit autrement dans un édifice tellement vaste, que malgré tous les artifices de l'architecture, toute l'habileté des décorateurs, malgré l'accumulation des lumières et des ornements sur un seul point, ce qui s'y fait, ce qui s'y dit, et même ce qui est chanté par des chœurs nombreux, accompagnés d'un orchestre, est à peu près imperceptible aux trois quarts des assistants. Les anciennes basiliques des païens étaient beaucoup moins vastes que celles de Rome catholique et d'ailleurs ne servaient nullement de lieu de culte. C'est aussi le défaut de Saint-Paul de Londres. Ces temples gigantesques deviennent des promenades publiques, parce qu'ils en ont l'étendue. Le culte s'y renferme nécessairement dans les limites que la nature elle-même a imposées à

l'ouïe et à la vue humaines. J'avais cru que le catholicisme pouvait mieux vaincre cet obstacle que le protestantisme anglican. Il n'en est rien. Sauf l'instant de l'élévation, le public de Rome entend le pape dire la messe à peu près comme une assemblée politique écoute lire le procès-verbal de la veille, quand tout le monde sait qu'il n'y aura pas de réclamations.

Je dois rendre ce témoignage à la vérité : les magnificences romaines dont je ne conteste ni l'éclat, ni la solennité, la présence même du pape dont j'admire l'attitude vénérable, pleine d'aisance et d'aménité, les cérémonies les plus éclatantes de l'église catholique dans son plus digne sanctuaire, tout cela n'est point édifiant, n'est point un culte. C'en est l'ombre, la représentation théâtrale, le fastueux symbole, mais non la réalité. La gravité extérieure n'y manque nullement, mais le sérieux des choses, ce qui pénètre, ce qui touche, ce qui convertit y fait défaut.

Et que dire de ce même culte quand il tombe au dernier degré de la superstition? Les Romains du paganisme étaient infiniment superstitieux, mais ceux du catholicisme le sont à peine moins. On ne consulte plus les poulets sacrés ; mais le *Santissimo Bambino* les a remplacés au Capitole où les moines de Saint-François le gardent dans leur église d'*Ara-Cœli*. Il est la propriété de cet ordre, auquel il rapporte annuellement des sommes très-

considérables. Le *Bambino* a son équipage, ses laquais, sa toilette, ses bijoux nombreux et de grand prix, et il va en ville, dans sa voiture, avec ses gens, pour guérir les malades et consoler les mourants. Je l'ai vu. Les moines ont allumé des cierges en plein jour, avant d'ouvrir pour moi l'armoire où il est gardé ; puis, avec force génuflexions et baisers, on a tiré d'une boîte, où il était caché sous des étoffes de soie brodées d'or, l'objet de cette déplorable folie. Ce n'est pas même une statuette : c'est une fort laide poupée en bois peint, qu'on n'oserait offrir qu'à l'enfant d'un pauvre qui n'en aurait jamais vu de plus belle. Cela doit avoir 1 pied à 18 pouces de long. C'est du bois d'olivier, dit-on, et la tradition *croit* qu'un saint pèlerin *Franciscain* le tailla dans un morceau de bois provenant du mont des Oliviers, s'endormit en faisant ce bel ouvrage et à son réveil le trouva peint par saint Luc ! Mais la tradition, modeste et véridique, ne garantit rien de tout cela et se contente de certifier les miracles innombrables que fait sans cesse le *Bambino*. En contemplant ce jouet hideux et les moines qui le vénéraient à genoux en le baisant dévotement, il m'a pris un dégoût qui allait jusqu'à l'horreur. Je devais avoir l'air effrayé, et comme je me tenais à distance, les moines me disaient d'un ton rassurant que je pouvais approcher et voir de plus près. Je me hâtai de payer cet humiliant spectacle et de sortir.

Je me retrouvai sur le Capitole, où je respirai plus à l'aise ; mais tout le reste du jour j'ai été en proie au sentiment amer de la dégradation où la superstition jette l'homme, et de l'avilissement où elle a plongé le christianisme.

Est-ce à dire que l'élément chrétien n'existe plus dans l'Église romaine ? On aurait tort de le croire, et je vais en donner la preuve.

Entrons au Colisée un dimanche ou un vendredi ; il est six heures du soir et déjà un auditoire, presque entièrement composé de gens du peuple, s'est groupé autour d'une chaire basse et fort simple devant laquelle est dressée une double barrière de quelques pieds de long. L'heure sonne et bientôt des chants lentement prolongés se font entendre à distance. Ils approchent. C'est une confrérie précédée de quatre *pénitents* gris, qui ont la *cagoule* baissée, ne laissant voir que leurs yeux à travers deux trous ronds. Ils portent chacun au bout d'un bâton une lanterne où brûle un cierge. Un autre *saccone*, ou pénitent, marche au milieu d'eux, portant un crucifix en bois, peint de couleurs naturelles, ce qui blesse tout à la fois le sens religieux et celui de l'art. Derrière la croix marche un moine de Saint-Bonaventure (une des fractions de l'ordre des Franciscains). C'est un prédicateur célèbre, qu'on appelle le *P. Joseph de Rome*. Une troupe d'hommes le suit. Surviennent les femmes ; les premières, voilées de noir et l'une d'elles por-

tant une grande croix. Tout cet appareil, je l'avoue, disposait assez mal mes oreilles huguenotes au sermon du révérend père Bonaventurin.

Après avoir *adoré* la croix érigée au centre du Colisée, tous se placèrent devant la chaire, les hommes à droite de la double balustrade, les femmes à gauche. Un des *pénitents* planta le grand crucifix debout dans une rainure pratiquée à droite de la chaire, et le prédicateur y monta.

Cette chaire n'ayant point de rebords, on l'y voyait jusqu'aux pieds, couvert de sa robe brune, nouée avec une corde.

Il annonça son texte sans le lire dans la Bible; le livre s'efface toujours ici derrière le clergé. Il avait choisi cette belle et sévère parole où Jésus-Christ annonce à ceux qui ont honte de lui devant les hommes, qu'au dernier jour il aura honte d'eux devant son Père (*Luc*, 9, 26). Tous les péchés que l'on commet par respect humain, voilà le vaste et utile sujet traité par l'orateur. Il le fit avec un talent très-remarquable, sans emphase, sans grands gestes; sa diction était très-nette, sa voix belle et sonore, son style simple, énergique, populaire et plein de répétitions, non d'idées, mais de mots. Il disait sans cesse : *les maudits égards qu'on a pour le monde*, et autres expressions analogues qu'il adoptait pour ainsi dire et affectait de reproduire sans fin. Ce parti pris d'ignorer les synonymes est peut-être plus populaire, mais a quelque chose de

fatigant pour les esprits cultivés. Le fond de sa prédication était plein d'appels à la conscience et d'applications à la vie journalière des auditeurs.

Son exorde, calme et bref, fut excellent ; il y exposait cette idée : être chrétien, c'est suivre Jésus-Christ (*essere seguace di Giesù-Cristo*); c'est cela, rien de plus, rien de moins. Puis il déclarait le mot *chrétien* identique à celui de catholique, sans qu'il se donnât la peine d'insister un moment sur cette identité, incontestable pour lui. Le sujet proposé aux auditeurs fut l'examen de leur conduite : êtes-vous, oui ou non, de ceux qui suivent Jésus-Christ, ou bien avez-vous honte de lui?

Vous devez le suivre; car au baptême, et plus tard à la confirmation (*cresima*), vous avez déclaré le vouloir, et pour cela vous avez juré de renoncer au monde ; ce que prouvent les demandes et réponses du catéchisme et les paroles sacramentelles. Êtes-vous fidèles à ces serments? Ici, trois portraits vivement tracés du père de famille, chrétien, mais qui n'a pas le courage de tenir sa maison sur un pied conforme à ses propres convictions ; de la chrétienne, mère de famille, qui permet à sa fille des toilettes immodestes, un luxe coupable, et la met ainsi elle-même sur le chemin de l'enfer; du jeune homme chrétien qui a peur d'être appelé bigot, et se laisse corrompre par fausse honte. S'échauffant très à propos, le prédicateur s'est

permis ici une exégèse plus éloquente qu'exacte d'un verset de l'*Apocalypse* *. Saint Jean, dit-

* *Apoc.* XVII, 5. Il y avait pour moi quelque chose d'assez piquant à entendre citer en chaire, à Rome, par un prédicateur catholique, ce texte trop souvent appliqué par les protestants à la ville et à l'Église des Papes. Cette femme symbolique, *la grande prostituée, ivre du sang des saints et des martyrs de Jésus-Christ, vêtue de pourpre et d'écarlate, couverte d'or, de perles et de pierres précieuses, et portant sur son front ce nom qui est un mystère : la grande Babylone, mère des prostituées et des abominations idolâtres de toute la terre*, c'est Rome au temps de Néron, Rome considérée comme la capitale du monde païen, comme le centre de l'empire corrompu et persécuteur qui s'efforçait alors de noyer l'Église dans le sang; aucune de ces images de cruauté et de dépravation, de grandeur et de haine, n'est exagérée pour désigner la lutte à mort du paganisme expirant contre le christianisme.

On voit que le Père Joseph se trompe en interprétant ce passage comme si le mot *mystère* était le nom écrit sur le front de la femme. Il pourrait invoquer, à l'appui de son opinion, non pas le texte assez peu clair de la Vulgate, qui d'ailleurs prouverait contre lui, mais des théologiens de toutes les Églises et même des protestants de notre temps, entre autres *Hengstenberg* et *Tischendorf*. On a très-clairement démontré que leur interprétation est inexacte. Le poëte sacré a soin de dire qu'elle porte un nom *mystère,* un nom énigmatique et à double entente, qui en réalité n'est pas le sien. Il ne veut pas qu'on s'y trompe, et il avertit lui-même que Babylone est un pseudonyme; il veut qu'on devine qu'il parle, à mots couverts, de Rome, la grande ennemie des premiers chrétiens.

il, eut une vision, où lui apparut une femme vêtue d'une manière déshonnête, qui portait écrit sur son front un seul mot : *mystère*. Et vous aussi, s'écriait-il, chrétiens, qui, par une inconséquence inexplicable, voulant suivre Christ, ayant juré de renoncer au monde, sacrifiez cependant à ces maudits égards que l'on a pour le monde, Christ, votre serment et votre salut, je lis sur votre front un mot, et ce mot, c'est *mystère !*

Dans une seconde partie plus animée, l'orateur en est venu à dire que si Jésus-Christ avait eu égard au monde, l'œuvre du salut ne se serait pas accomplie. Ici un vif tableau des Juifs (cette *damnée canaille*), criant au Crucifié de se sauver lui-même et le défiant de descendre de la croix. S'il avait eu égard à leurs provocations, la rédemption ne s'accomplissait pas ! « Vous, ses disciples, qui manquez à vos devoirs envers lui par respect pour le monde, vous n'avez espérance de salut que parce qu'il ne l'a point respecté. Voulez-vous un exemple contraire ? Qui de vous, mes chers auditeurs, doute que Pilate en ce moment ne brûle en enfer, et pour jamais ? Certes, il l'a mérité ; mais comment ? pourquoi a-t-il envoyé crucifier Jésus-Christ, lui qui le déclarait innocent ? Parce qu'il avait, lui aussi, comme vous, ces maudits égards pour le monde, pour son intérêt, sa réputation, sa puissance ! Vous qui, étant chrétiens, péchez par égard pour le monde, vous n'êtes donc

pas les suivants (*seguaci*) de Christ, mais de Pilate. Vous vous rangez avec tous les ennemis de Jésus-Christ, vous le crucifiez de nouveau, autant qu'il dépend de vous, et il est juste que, comme Pilate qui a agi par les mêmes motifs, vous brûliez éternellement en enfer. Mais vous n'avez pas eu l'intention de l'offenser, dites-vous? Vous n'avez pas cru que vous eussiez cessé d'être ses imitateurs, dites-vous? Comme si on peut être son *suivant* en cessant de le suivre et en suivant ses ennemis! Maintenant, au moins, confessez-lui votre péché, demandez-lui qu'il vous le pardonne et vous préserve d'y retomber, en vous fortifiant par sa grâce. »

En disant ces paroles, le moine arracha le crucifix placé à sa droite et auquel dans le cours de son sermon il en avait souvent appelé, comme à Jésus-Christ lui-même. Aussitôt toute l'assemblée se jeta à genoux; il était facile de voir que bien des gens étaient fortement saisis et que leur conscience, suivant l'expression du Bonaventurin, les mordait au vif. Debout, tenant le crucifix, le moine s'écria : « Oui, mon Sauveur, je vous confesse pour moi et pour ce peuple, que nous vous avons offensé par amour pour le monde... » Il continua ainsi à confesser les péchés de l'assemblée et finit par se jeter à genoux lui-même en demandant le pardon d'en haut, récita une sorte de confession que le peuple répéta à haute voix mot pour mot : puis, se releva et bénit son auditoire en faisant

trois fois le signe de la croix avec le crucifix.

Dans tout ceci, l'enfer d'un côté, et le crucifix de l'autre, avaient beaucoup trop de part; le christianisme y était bien réduit à l'état de catholicisme, c'est-à-dire matérialisé, mais il y était. Le fond était excellent, le sentiment vrai et fort, le ton rarement déclamatoire, tant il était sérieux.

Le sérieux, voilà en effet l'essentiel. Voilà ce que j'avais cherché en vain dans les somptuosités des fêtes romaines. Et par moments en écoutant cette prédication, je sentais que ce moine, comme Nathan le prophète, me criait : *Tu es cet homme-là*, et en avait le droit. Je voyais que d'autres, et beaucoup d'autres, étaient saisis par la réalité chrétienne de cette morale. Et comme Dieu parle par tout homme qui dit la vérité, je ne me révoltais pas, moi ministre de l'Evangile, contre le moine Bonaventurin ; et passant par-dessus tout l'attirail catholique de damnation, de saint-chrême, de pénitents et de crucifix, je me disais : Au fond, il a raison ; et je demandais à Dieu qu'il me fît la grâce de profiter du sermon de ce Franciscain.

Après le sermon, prédicateur, pénitents et fidèles firent le tour du Colisée, pour chanter, devant les douze stations de la croix, des litanies assez lugubres et parfois belles ; cette pratique, quoique toute matérielle, paraissait répondre chez cette foule à l'émotion du moment. Mais le formalisme y était, pour moi, trop manifeste, et le chant de

l'*Ave Maria* perpétuellement répété achevait de m'attrister. Je tâchai d'oublier ces regrettables accessoires, pour m'en tenir à l'idée salutaire du respect humain et des lâchetés auxquelles il nous provoque, et je sortis du Colisée en me disant : Le catholicisme a eu beau troubler la source vive de la vérité, il en jaillit encore par moments un flot pur et vivifiant, dès que l'âme s'avoue sa propre soif et en cherche le soulagement auprès de Dieu, par Jésus-Christ.

Il y a trois catholicismes : celui du faste extérieur, c'est l'inanité même ; celui de la superstition, c'est l'avilissement de l'esprit humain ; celui de l'enseignement moral et religieux où s'est conservée une étincelle vivante de la clarté d'en haut, c'est l'esprit, l'âme qui fait survivre à lui-même ce grand corps de l'Eglise romaine dont une partie est déjà atteinte du froid de la mort et une autre de sa corruption.

VI

LES EXIGENCES DE L'ART ET CELLES DU CULTE.

Monotonie des tableaux de sainteté. — Sujets impossibles, ridicules, cruels, indécents. — Michel-Ange et le Jugement dernier. — Une messe cardinalice à la chapelle Sixtine. — Détérioration des objets d'art qui deviennent objets de culte. — Images couronnées. — Tableaux mal exposés : la Descente de croix de Daniel de Volterre. — Décoration des églises pour les fêtes. — Les Musées.

Il serait absurde de nier que l'Église catholique ait rendu aux artistes d'éminents services, ne fût-ce que par l'appel qu'elle fait à la fécondité de leur talent. Il est évident que sous le point de vue tout matériel et industriel de ce qu'on appelle vulgairement la demande, la consommation, le culte romain a ouvert aux adeptes de tous les arts la carrière du travail, du gain et de la réputation. Que

ce soit souvent au détriment de la religion, nous n'en doutons pas; mais ce n'est pas ce que nous voulons prouver aujourd'hui. Nous pensons que c'est au grand dommage des arts eux-mêmes, et nous demandons la permission d'insister sur ce point, rapidement indiqué dans nos lettres précédentes. C'est par des faits et des preuves, non par des raisonnements abstraits, que nous appuierons notre assertion. Et cette assertion, la voici résumée en deux mots : le culte catholique et l'art ont des intérêts opposés, des conditions d'existence et de succès qui s'excluent. Ce qui est indispensable à l'un des deux est souvent nuisible, quelquefois mortel à l'autre.

Nous avons cité quelques peintures de Raphaël, de Giotto, de Fra Angelico, où des sentiments religieux simples et vrais sont exprimés avec une élévation rare. D'autres noms pourraient être ajoutés à cette liste. Mais, il faut l'avouer, ce sont là de brillantes exceptions; et pour dire toute notre pensée, malgré le génie des plus grands maîtres, la peinture catholique, loin de servir la piété, loin de rapprocher les âmes des choses d'en haut, a fait tout le contraire. L'art n'a donné à la foi qu'un aliment grossier et tout terrestre; il a rabaissé l'idéal et matérialisé le ciel; il a fait vivre les âmes croyantes dans des régions inférieures qui ne sont ni lumineuses, ni pures. Du christianisme, religion d'amour, de sainteté, de simplicité

et de paix, il a fait un catholicisme intolérant et cruel, charnel et fastueux.

Si les artistes ont mal servi l'Église, de son côté, l'Église a-t-elle mieux servi les artistes? Non-seulement la tradition, en consacrant les types, en stéréotypant des costumes inexacts, et jusqu'à des attitudes convenues, a enchaîné le génie, entravé la spontanéité, l'indépendance de la ferveur et de la foi; mais on sent trop souvent, même en face d'un chef-d'œuvre, que ce qui vous parle sur cette toile animée ce n'est pas l'émotion vivante d'une âme humaine, le cœur frémissant d'un homme, d'un homme qui aime et qui adore, mais la pensée de l'Église, la tradition de l'Église, c'est-à-dire une pensée collective, une tradition imposée, une abstraction, un gouvernement, le style officiel au lieu des cris du cœur. Aussi, à part un très-petit nombre d'âmes d'élite, le grand peintre catholique est-il, en général, un païen dans la vie réelle. Les mœurs les plus effrénées n'empêchent pas un Raphaël de donner toute la pureté convenue, toute la piété exigée à une image de la Vierge, pour laquelle la Fornarina lui aura servi de modèle*. Cette pureté, cette piété, sont un costume dont l'Église revêt ses madones et qu'elle

* Il est impossible de citer à propos de cette profanation, tout à fait habituelle et qu'il suffit de rappeler, les censures trop libres et trop vraies de Salvator Rosa, dans sa IIIe Satire.

commande à ses artistes ; heureuse imposture, née d'un art païen au service d'un christianisme formaliste. Mais ne pourrait-on concevoir un art plus libre et plus vrai ?

Examinons d'abord les sujets que l'Église ne cesse d'imposer aux peintres et aux sculpteurs. Il en est un grand nombre qu'elle a frappés d'une banalité déplorable à force de les reproduire partout. Le fait le plus tragique ou l'histoire la plus touchante deviennent de véritables lieux communs, dont on est importuné ; on les regarde sans les voir ; on en détourne son attention fatiguée, que rien ne réveille. La plus douloureuse de toutes les scènes de l'Évangile, la *Crucifixion*, n'a-t-elle rien perdu de son émouvante horreur à force d'être représentée par le pinceau et le ciseau ? Quoi de plus fatigant que de retrouver sans fin, d'église en église, ces *Annonciations* presque toujours si conventionnelles et si froides ?

Les mêmes sujets traités d'après des règles convenues ont rendu l'art inévitablement routinier et l'invention inutile, ou presque impossible, ou même compromettante.

Il est un sujet simple et gracieux entre tous, naturellement intéressant, et qui aurait occupé bien des artistes quand même on ne l'aurait pas divinisé ; la nature humaine n'a rien de plus attrayant : une jeune femme tenant un enfant dans ses bras. Il y a dans la chaste beauté de la jeune mère, heu-

reuse, inquiète, attendrie, reconnaissante envers
Dieu ; il y a dans ces premières et saintes joies de
la maternité, dans l'harmonie et le contraste charmant des grâces de la jeune fille devenue femme
et mère, avec les grâces différentes de l'enfant; il
y a dans ce sujet si simple une grande richesse,
et le sentiment chrétien est venu rendre cette
source d'émotion si naturelle, plus profonde et plus
douce encore. Mais l'Église en a usé et abusé de
toutes les manières, variant avec effort ce thème
uniforme par la présence de quelques attributs
ou de quelques saints. C'est un travail fatigant
que de parcourir l'énorme volume où M^{me} Jameson a traité des *Légendes de la Madone* et où ce
beau sujet, éternellement reproduit d'après les
maîtres, dans plus de deux cents gravures, lasse la
pensée et rebute le regard. Il existe de Raphaël
cinquante-deux Madones ou Saintes-Familles dont
peut-être deux ou trois sont de ses élèves et non
de lui. Dans la magnifique galerie des princes
Borghèse, il y a plus d'une Vierge sur onze tableaux. Dans celle du palais Barberini, quatorze
tableaux sur trente représentent Marie. Tous ces
chiffres accablants sont bien certainement inférieurs à la proportion des madones parmi les tableaux d'Église que l'on commande actuellement,
depuis que le dogme de l'Immaculée Conception
a été proclamé.

Est-ce là protéger, inspirer l'art? N'est-ce pas

l'étouffer sous une monotonie insupportable? Aussi les musées sont-ils remplis de madones qu'il ne faut pas regarder ; et Raphaël lui-même, malgré l'extrême aptitude de son génie pour les sujets de ce genre, n'a pu éviter quelque fadeur dans l'expression de plusieurs de ses Vierges *. Il est résulté de cette uniformité la nécessité de varier un thème trop rebattu, et de là mille expédients puérils ou quelquefois inconvenants. Pourquoi nous cite-t-on la Vierge au Sac, la Vierge au Lapin, la Vierge à la Chatte, l'*Impannata* et tant d'autres? D'où vient que Léonard de Vinci, dans une merveilleuse peinture, a représenté la mère du Christ assise sur les genoux de sa vieille mère, sainte Anne, et se penchant vers son Fils pour l'empêcher de monter à cheval sur l'agneau symbolique avec lequel il joue? L'idée se perdant sous les symboles sans cesse répétés, ils se sont matérialisés au point qu'un peintre italien, ayant représenté dans une grande composition le Saint-Esprit sous la forme d'une colombe blanche, a oublié toute convenance jusqu'à représenter dans un coin du tableau un chat qui guette l'oiseau pour le dévorer.

Le catholicisme, au moins, en dehors des quelques sujets d'histoire sainte qui se retrouvent partout, a-t-il utilement servi ou la piété ou les arts

* Voir par exemple, au Louvre, le délicieux tableau surnommé *la Belle Jardinière*.

dans les thèmes qu'il leur a prescrits? Il s'en faut bien.

Parfois ce n'est plus la monotonie qui nuit au sujet; c'est son impossibilité absolue, c'est l'excès du conventionnel, comme dans toutes ces toiles où le peintre est chargé de montrer que Marie fut exempte du péché originel dès le commencement de son existence.

Le génie de Murillo n'a pu échapper à l'impossibilité de la donnée. Peindre un dogme, et quel dogme! c'est oublier toutes les conditions de l'art. Je reviendrai sur ce point, mais je devais l'indiquer ici, en passant.

S'il n'est pas monotone ou impossible, le sujet imposé est souvent pitoyable. Mille et mille légendes ridicules : tantôt à Milan, une Sibylle enseignant le mystère de l'Incarnation à l'empereur Auguste; tantôt, dans l'église des *Scalzi* à Venise, l'hostie attirée par la foi fervente de sainte Thérèse, sortant spontanément de l'ostensoir et volant d'elle-même jusque dans la bouche ouverte de la sainte; ou bien encore, au Louvre, saint François d'Assise, d'après Giotto, prêchant aux oiseaux; à Rome, le saint Antoine de Paul Véronèse, prêchant aux poissons; à Padoue, le patron de la ville, représenté par les peintres et les sculpteurs les plus illustres du temps, faisant toute une série de miracles les plus absurdes qu'on puisse imaginer; et, par exemple, pour convaincre un athée, jetant

du haut d'un toit un verre qui, au lieu de se briser, reste intact et fend le marbre du pavé. Je n'insiste pas sur ces puérilités, ni sur d'autres plus choquantes, que je ne citerai point. Et cependant, quel emploi des nobles dons accordés par Dieu à un artiste de génie! quel indigne abaissement des hautes facultés d'une âme supérieure!

Mais si l'on peut admettre, à la rigueur, que des talents sublimes se ravalent jusqu'à ces misères sans rien perdre de leur grandeur, que dire de ces perpétuels et hideux martyres dont on est persécuté d'église en église?

Sainte Lucie * offrant à Dieu sur un plateau ses yeux arrachés de leur orbite, et sainte Agathe lui présentant ses seins coupés, me serviront de transition trop naturelle pour passer du ridicule au hideux. Comment le Poussin, qui dans sa *Peste d'Athènes* a su peindre une scène d'horreur sans la rendre brutalement odieuse, a-t-il pu se résigner à mettre sous nos yeux l'horrible martyre de saint Érasme, le ventre ouvert, les intestins arrachés par la main du bourreau et dévidés tout sanglants sur un cabestan? C'est dans Saint-Pierre de Rome que cette détestable boucherie s'étale à

* Par un peintre de Brescia, qui n'est pas aussi connu qu'il le mérite, quoique le Louvre ait de lui deux tableaux admirables, Alessandro Buonvicino dit *il Moretto*.

tous les regards, copiée en mosaïque, tandis que l'original est au musée du Vatican. L'horreur qui saisit les spectateurs de cette épouvantable scène les irrite à bon droit contre le clergé et l'artiste qui blessent ainsi notre imagination.

C'est peu de chose cependant auprès du dégoût et de l'abomination dont on est pénétré quand on visite l'église de *San Stefano Rotondo*. En lui-même, cet édifice circulaire, qu'on a lieu de croire bâti en 467, est extrêmement intéressant : trente-six colonnes de marbre ou de granit, et d'ordres différents, empruntées à des monuments antiques, entourent un cercle plus étroit formé de vingt colonnes seulement. Le tout est environné d'un mur divisé en compartiments qui répondent aux entre-colonnements et dont chacun contient deux scènes de martyre, si ce n'est plusieurs. Il en résulte que partout autour de soi on ne voit que supplices des plus barbares, des plus raffinés, des plus hideux, rendus avec une crudité de détails insoutenable. L'œil révolté veut-il fuir le spectacle d'une torture, c'est pour tomber sur une autre, que peut-être l'imagination la plus cruelle n'aurait pas su créer. Il a fallu en effet la plus effroyable érudition pour peupler de bourreaux toute cette église, et si l'on a le malheur, le tort de regarder deux ou trois de ces fresques ensanglantées de Tempesta ou de Pomarancio, on sort de ce temple chrétien en regrettant d'y avoir mis le pied. N'est-ce pas avilir

les arts que les souiller de ces représentations affreuses ?

Qu'on ne nous réponde pas : Il importe peu ; l'art est admirable, quel que soit l'objet qu'il reproduise. Je le nie ; et d'ailleurs, il ne s'agit pas ici pour nous de ces cadres hollandais où un intérieur bourgeois, une cuisine, une écurie, sont peints avec une vérité qui surprend. C'est d'art chrétien, c'est de l'art tel que l'Église le commande et l'utilise qu'il est question ici. Je réprouve, je maudis ses pinceaux quand il en fait des instruments d'horreur. Je n'ai pu voir sans indignation dans une église des Jésuites, un très-grand crucifix, couleur de chair, où l'imagination dépravée de l'artiste s'était plu à ensanglanter largement toutes les plaies, où le corps ruisselait des blessures de la flagellation, où l'épaule rougie par le fardeau de la croix, les genoux écorchés jusqu'au vif par les chutes du supplicié n'offraient qu'une masse sanguinolente, objet de dégoût ou d'effroi. Pourquoi ces représentations ignobles et atroces ? Pourquoi ces terreurs malsaines? Elles ne peuvent servir qu'à dompter par l'horreur ou l'épouvante ceux dont elles troublent les sens ; ce qui est un véritable attentat contre l'humanité, un opprobre pour les arts.

Il faut le reconnaître : parcourir les sanctuaires du christianisme catholique, étudier les merveilles dont l'art les a enrichis, c'est en même temps faire

un cours complet du métier des bourreaux ; c'est devenir savant en tous les genres de tortures imaginables ; c'est se familiariser avec tous les supplices possibles et quelques-uns peut-être d'impossibles. Un poëte qu'on ne lit guère a très-justement blâmé les tableaux effrayants qui remplissent tant d'églises :

> Dans ces temples de paix,
> Que vois-je sur les murs ? Les plus affreux objets,
> Les fureurs des tyrans, l'invention des crimes,
> Les gênes, les bûchers, et le sang des victimes,
> Et toujours vingt bourreaux pour un héros chrétien !
> .
> Ah ! qu'aujourd'hui le Ciel.
> A la lyre en mes mains n'a-t-il joint la palette !
> J'irais, et de ce pas, j'irais dans les lieux saints
> Effacer sur les murs le sang dont ils sont teints,
> Ces arènes d'horreur, ces barbares exemples
> Faits pour l'œil des Néron et qu'on voit dans nos temples.
> Peintre aveugle, en m'offrant ces féroces tableaux,
> Quelle est donc la vertu qu'inspirent tes pinceaux ?*

Lemierre, après avoir flétri un pareil genre de décoration des lieux saints, développe, dans une longue note, cette pensée si vraie. Il remarque fort bien que *la représentation pittoresque de ces événements est sûrement horrible, en ce qu'elle met les bons et les méchants en scène d'une manière nécessairement plus marquée pour le crime*

* LEMIERRE, *la Peinture*, poëme, chant III.

que pour les vertus; et il va jusqu'à dire qu'au théâtre, les horreurs de la tragédie la plus cruelle ont moins de danger, parce que le *poëte peut montrer les tyrans dans plus d'un moment et amener toutes les suites de leurs forfaits, tandis qu'il n'y a point de commentaires dans le tableau; il ne peint qu'un moment, et c'est celui du crime; et comme la peinture est faite pour parler aux yeux, je vois bien plus les fureurs des bourreaux et l'appareil des tortures, que je ne vois la patience et le courage des victimes.*

Pense-t-on que l'imagination des enfants, vivement saisis par ces scènes d'épouvante et d'atrocité, les retrouvant régulièrement chaque jour sous leurs yeux, n'en reçoive aucune impression mauvaise? Croit-on que ces impressions sans cesse répétées, se prolongeant pendant toute la durée des offices, au milieu de la solennité du service divin, dans le demi-jour des églises, soient sans influence sur le développement des caractères et les mœurs d'une nation? Éducation malsaine, qui allie la religion de lumière et d'amour, la religion de Celui qui était doux et humble de cœur, à ces sombres peintures qui font frissonner la chair et endurcissent l'âme. Détestable apprentissage qui, au lieu de calmer et d'adoucir les passions violentes des peuples du Midi, ne peut que les exciter. Ce ne sont pas là des leçons d'énergie, ce sont plutôt, par la constante habitude de contempler ces inhu-

maines horreurs dès l'enfance, des leçons de vengeance et de cruauté qui entretiennent, comme on l'a dit, *cette curiosité des âmes dures pour le spectacle des supplices, qu'il serait trop odieux de satisfaire dans les temples*, ou tout au moins l'indifférence pour la vue de scènes barbares. En se rappelant de quelles images la piété italienne ou espagnole est nourrie, on conçoit presque la férocité atroce de beaucoup d'inquisiteurs sincèrement fervents ; on conçoit presque Benvenuto Cellini racontant lui-même dans ses *Mémoires* qu'après avoir poignardé son rival dans un guet-apens, il courut immédiatement rendre grâces à Dieu, dans une église, du succès et de l'impunité de son assassinat.

« Les femmes, dit encore Lemierre, les femmes sur qui les impressions sont plus vives, doivent-elles être exposées à rencontrer dans nos églises ces images atroces qui donnent le spectacle de l'indécence avec celui de la barbarie, et blessent quelquefois l'imagination autant que l'humanité ? » Sur ce dernier point, il y aurait bien plus à dire encore ; et sans tomber, au sujet des beaux-arts, dans un puritanisme mal fondé, il est impossible de ne pas s'indigner à la vue des étranges objets que le clergé catholique offre parfois à la vénération des fidèles. Je ne fais pas même allusion ici à certaines exceptions révoltantes et grotesques, mais dans quelle église d'Italie n'y a-t-il pas au

moins un *Jugement dernier?* A quel carrefour de village ne trouve-t-on pas une peinture des *Ames du Purgatoire?* Et l'on sait que dans l'un et l'autre cas, l'Église n'a trouvé, pour peindre des âmes, d'autre moyen que de peindre des corps, en prenant la simple précaution de les dépouiller de leurs vêtements comme chose trop mondaine et terrestre; ce qui, pour le dire en passant, est une idée empruntée aux païens.

Chez les anciens, l'absence de vêtements pour les figures des dieux et plus tard des hommes divinisés était la conséquence d'une opinion généralement admise. Les dieux n'avaient aucun besoin des œuvres de l'homme. Aussi leur vêtement était destiné uniquement à les faire reconnaître. Il suffisait de donner à Mars un casque pour le distinguer aux yeux de ses adorateurs; le pétase ailé et les talonnières désignaient Mercure; mais des habits humains auraient fait injure à leur divinité. De là l'usage de représenter nus les dieux, puis les demi-dieux et les héros. Du reste, sauf quelques exceptions qu'on a exagérées, les anciens eux-mêmes étaient toujours vêtus.

On s'aperçut plus tard que l'expression, l'idée, le sentiment que l'on voulait représenter pouvait non-seulement rayonner sur le visage, mais se peindre sur tout le corps. Glycon veut représenter la force dans le repos: son Hercule est nu et chaque muscle concourt à donner l'idée d'une

rude fatigue supportée par celui qui est la vigueur divinisée. Trois sculpteurs de Rhodes, Agesander, Polydore et Athénodore, veulent exprimer la douleur morale et physique dans le groupe sublime du Laocoon : il suffit de voir le pied du père expirant se crisper, sans se déformer, sous l'effort prodigieux de la souffrance, pour comprendre ce qu'il peut y avoir d'éloquence tragique et terrible dans le nu. Aussi l'étude et la représentation du corps humain sont pour l'art une rigoureuse nécessité et une richesse inépuisable. Il faut en conclure que, malgré ses inconvénients très-graves, le nu est à sa place dans un musée.

Il en est autrement dans une église[*]. La plupart des peintres catholiques, plus artistes que chrétiens, ne tiennent aucun compte de cette différence. Quelquefois le sujet même autorise cette indécence : tel est le martyre de sainte Agathe, l'histoire de sainte Agnès et de bien d'autres saintes dont une a inspiré à Corneille vieilli la plus singulière de ses tragédies. J'ai vu à Milan une sainte Christine de Paul Véronèse qui autrefois au-

[*] Il nous semble puéril qu'au Musée du Capitole une copie de la Vénus de Praxitèle soit habillée de tôle peinte. Mais nous comprenons mieux qu'on ait couvert ainsi la statue de la Justice sur le tombeau du pape Paul III dans l'église de Saint-Pierre, et nous nous garderons de rappeler les anecdotes dont cette statue a été l'occasion.

rait trouvé sa vraie place dans le temple de Gnide ou de Paphos, mais qui assurément est un étrange objet de culte pour des chrétiens.

Michel-Ange est tombé plus que personne dans cette faute. La magnifique voûte de la chapelle Sixtine et le mur du fond où il a peint le *Jugement dernier* étaient littéralement couverts de figures, plus grandes que nature et presque toutes sans vêtements. Cette énorme inconvenance, dans un lieu de culte chrétien, choqua dès le premier jour les spectateurs de ces fresques incomparables. Elles n'étaient pas achevées lorsque messer Biagio, de Sienne, maître des cérémonies du pape Paul IV, l'en avertit; et la première idée du pontife fut de faire effacer le tout. Michel-Ange irrité lui fit dire que c'était la moindre des choses, qu'il n'avait qu'à réformer le monde, et que dès lors ses peintures n'auraient plus d'inconvénients. Peu satisfait de cette réponse, le pape ordonna que les figures du *Jugement dernier* fussent vêtues, et Michel-Ange, refusant de détruire ou de mutiler lui-même son œuvre, fut forcé de consentir à ce que Daniel Ricciarelli de Volterre s'acquittât de cette tâche prescrite par le souverain. Daniel y gagna le sobriquet de *Bracchettone*, et accomplit le moins possible une mission pénible à son maître, et absurde aux yeux des artistes. Michel-Ange, toujours vindicatif, punit, dit-on, Blaise de Sienne en le représentant en enfer, coiffé des oreilles de Midas, entouré d'un

serpent, et quand Blaise s'en plaignit au pape, l'artiste eut la hardiesse de dire : « Sa Sainteté n'y peut rien, puisqu'elle a le droit de tirer les pécheurs du purgatoire seulement et non de l'enfer. »

La tâche très-insuffisamment remplie par Ricciarelli ne satisfaisait pas encore aux convenances du culte. Clément XII, au dix-huitième siècle, en fut scandalisé à son tour; par son ordre Stefano Pozzi *habilla* un plus grand nombre des personnages de Michel-Ange, et si le travail de Daniel, sous les yeux mêmes de l'auteur, avait nui à son chef-d'œuvre, Pozzi, infiniment inférieur en talent et venant deux siècles plus tard, ne put que détériorer de la manière la plus regrettable l'œuvre primitive. Il n'en est pas moins vrai que cette double correction est encore fort imparfaite et que des figures colossales en pied représentant des saints et des saintes sont encore entièrement nues. Quant à la voûte, on n'y a pas touché, et nous ne pouvons assez nous en féliciter dans l'intérêt de l'art. Mais il est assez étrange de voir, en ce lieu peuplé d'une multitude de figures sans aucun vêtement, le pape et les cardinaux dire la messe en grande pompe.

J'ai rapporté ces faits, auxquels j'aurais pu en ajouter bien d'autres, empruntés à un grand nombre d'églises de Rome et d'Italie. Mais l'exemple de cette seule chapelle suffit; cette série de corrections si nécessaires pour le culte, et à jamais

regrettables pour les artistes, cette impossibilité manifeste, malgré les efforts de deux papes, de rendre convenable à la religion le plus riche sanctuaire de la peinture, sont des preuves de fait de l'incompatibilité réelle qui existera toujours entre les exigences de la religion, même catholique, et celles de l'art. Ce que nous reprochons à l'Église romaine, c'est d'avoir poursuivi une alliance impossible, et cela en nuisant gravement aux beaux-arts, tout en leur faisant sans cesse d'indécentes concessions. Nous ne voulons pas insister sur ce point, que nous pourrions démontrer par une foule d'exemples trop décisifs. Citons-en un seul : la grande porte centrale de la basilique de Saint-Pierre est en bronze ; des bas-reliefs modernes, empruntés à l'histoire de l'apôtre, y sont encadrés dans de magnifiques arabesques antiques, parmi lesquelles sont sculptées une foule de scènes mythologiques : on y distingue à la hauteur de l'œil et de la main l'histoire de Ganymède et celle de Léda ! C'est entre ces images que le pape, porté sur son trône, fait son entrée solennelle dans le sanctuaire le jour de saint Pierre et le jour de Pâques. En vérité une Église si intolérante en fait de dogme et d'autorité aurait dû l'être un peu plus en morale, en religion, envoyer toute cette mythologie dans un musée et purifier les temples de ces fables païennes. *

* On pourrait se demander si l'auteur du *Ver rongeur*

Nous avons vu d'abord quels sujets l'Église romaine commande aux artistes, puis quelles entraves elle oppose à leur exécution, et ne peut se dispenser d'y apporter. Voyons ce qu'elle fait de l'œuvre achevée.

Quand, malgré tous les obstacles, une peinture réellement magistrale est sortie de l'atelier, qu'en ait l'Église ? Elle la place derrière des cierges alignés, dont les flammes, réfléchies dans le vernis du tableau, l'éclaireront du jour le plus défavorable, le plus contradictoire, et l'auront bientôt enduit d'une telle fumée qu'il en restera tout noirci. Dès lors le chef-d'œuvre sera mutilé ou invisible, jusqu'à ce qu'on le nettoie, opération dangereuse qui a fait subir, à une foule des plus belles toiles, une irréparable dégradation.

Rien n'est plus fatal pour un tableau que d'être l'objet d'un culte ; tous ceux qu'on ne protégera pas contre les hommages de leurs adorateurs seront perdus.

C'est encore ce qu'il est facile de voir dans la chapelle Sixtine, où l'impossibilité d'accorder le culte, même catholique, et l'art, se traduit de bien des manières.

Voici la fresque du *Jugement dernier* dégradée

et le rédacteur de l'*Univers*, si sévères contre le *paganisme de l'Université* et de l'Institut, approuvent ce même paganisme dans la littérature, dans les arts et dans le culte même, parce qu'il y devient ecclésiastique, ultramontain et pontifical.

par Daniel, par Pozzi, et encore inconvenante. Pie IX assiste devant ce tableau à une messe cardinalice. On allume les cierges; on brûle de l'encens devant l'hostie, devant le pape, et l'on vient en cérémonie encenser tour à tour chacun des cardinaux. Ceci dure longtemps, et peu à peu la haute chapelle se remplit jusqu'à la voûte d'un nuage épais et chaud qui ajoute une nouvelle couche de fumée à celles qui depuis trois siècles effacent de plus en plus la peinture. La fresque, soumise à ce régime, achèvera de périr dans un temps donné, et le culte y détruit d'une manière régulière et persévérante l'œuvre de l'artiste.

Mais ce n'est pas tout. Plus terne que la peinture à l'huile, pâlie d'ailleurs par le temps et obscurcie par l'encens, cette grande composition subit un outrage permanent plus perfide encore. Un autel est dressé contre la fresque même, et surmonté d'un baldaquin de velours rouge. Il faut n'avoir jamais vu un tableau, et surtout une fresque vieille de trois siècles, pour ne pas comprendre que l'éclat du velours de soie et sa couleur *voyante* ôtent leur valeur aux tons de la peinture, les éteignent tous, aplatissent les reliefs, effacent le modelé, jettent sur l'ensemble un reflet qui éblouit le spectateur. Il est impossible d'imaginer un contre-sens plus maladroit que cette masse de velours rouge plaquée immédiatement contre la fresque du *Jugement dernier*.

Voilà donc ce qu'a fait de ce colossal chef-d'œu-

vre d'un de ses plus illustres génies, l'Église qui se dit la mère des beaux-arts. Deux fois elle fait corriger sa peinture par des mains inférieures ; à intervalles périodiques, elle la soumet à des fumigations qui l'effacent, et en permanence elle applique sur la fresque même une masse éclatante qui en détruit l'effet.

Est-ce une exception? Loin de là. Rome est remplie d'exemples analogues. On vous dira que l'église de la Trinité-des-Monts possède le troisième tableau qu'il y ait au monde, *la Descente de Croix*, peinte sur les dessins et avec les conseils de Michel-Ange par ce même Daniel de Volterre. On vous vantera surtout l'admirable tête de la Vierge évanouie. Vous courez à la place d'Espagne, vous gravissez les marches au haut desquelles est l'église du *Monte-Pincio*. Vous demandez le chef-d'œuvre. Le voilà sur un autel, dans une petite chapelle éclairée de côté et fort mal. Vous cherchez un point favorable pour bien voir et vous y réussissez à peine ; mais ce que vous voyez parfaitement, c'est une grande croix à rayons dorés placée sur l'autel et montant jusqu'au tiers du tableau, c'est surtout un chandelier qui coupe en deux la figure de la Vierge et s'en trouve si rapproché qu'il vous est absolument impossible d'en distinguer ni l'expression, ni même les traits. Et voilà les services que le catholicisme rend aux arts!

Bien heureux encore si les honneurs que l'Église décerne à une image se bornent à l'encens et aux cierges, petits ou grands. Qu'une peinture ait le malheur d'être reconnue miraculeuse, et cela n'est pas rare, elle est exposée, dès lors, à une gloire plus funeste. Le peuple apprend-il que les prières prononcées devant un tableau ont guéri un malade; le souverain reconnaît-il que les prières récitées devant un autre tableau ont fait échouer une émeute, ont fait vaincre par des soldats autrichiens les Italiens désireux d'être maîtres chez eux; dès lors on couronne l'image. En d'autres termes, on perce des trous dans la toile, au-dessus de la tête du saint, ou du crucifix, ou de la Vierge et de l'enfant, et dans ces trous, ô barbarie! on fixe une couronne d'or bien brillante, chargée de rubis, d'émeraudes, de diamants aux mille facettes. Dès que cette couronne réelle et resplendissante est clouée au milieu de la toile, il est facile d'imaginer ce que deviennent la perspective, le clair-obscur, les couleurs même du tableau; tout cela est faussé ou devenu invisible, et voilà un chef-d'œuvre anéanti *. Un chef-d'œuvre, disons-nous? peut-être en ceci avons-nous tort; au moins, jusqu'à pré-

* C'est ce qui s'est passé, entre autres, le 8 septembre 1852, à Florence, dans l'église des Servites (*la Santissima Annunziata*), par ordre et en présence du grand-duc, pour honorer une image qui est censée avoir vaincu, en 1848, la révolution.

sent, n'avons-nous pas rencontré un seul tableau de grand prix détérioré par ce vandalisme pieux. Les très-belles peintures ne font jamais de miracles; elle ne s'exposent pas aux conséquences désastreuses qui en résulteraient pour elles, et si elles ont le pouvoir d'opérer des prodiges, elles se gardent d'en user. Il faut leur savoir gré de cette discrétion, et peut-être aussi à leurs propriétaires.

Les statues mêmes reçoivent souvent de puérils ornements. J'ai déjà cité la Madonna del Sasso, dans le Panthéon. En voici un autre exemple, plus malencontreux encore. Dans l'église de Sainte-Cécile, se trouve une admirable statue de Maderno, la meilleure peut-être qui ait été faite à Rome depuis Michel-Ange. C'est la sainte, telle que son corps fut trouvé, dit-on, après sa décapitation. Le corps est chastement enveloppé d'un linceul qui cependant en laisse apercevoir la forme. La tête coupée est voilée, en sorte que sa vue ne cause pas d'horreur; mais elle est placée un peu de côté, et ne suit pas le mouvement du cou, de telle sorte qu'il suffit d'un instant d'attention pour deviner le martyre que l'artiste a voulu rappeler sans en rendre la vue hideuse. Conçoit-on que le clergé ait mis ou laissé mettre au cou de cette statue un gros collier bleu, qui masque la séparation à peine indiquée de la tête, et qui sur cette funèbre image fait l'effet d'une dissonance aiguë au milieu d'un chant calme et triste? C'est ainsi que la passion

des ornements religieux, le goût des colifichets consacrés se met en contradiction avec l'art, et de tous côtés nuit à l'impression qu'il a voulu produire.

A ces divers exemples fournis par la peinture et la sculpture, j'en joindrai un dernier que l'architecture nous offre. Il ne suffit point aux Italiens d'avoir de belles églises, et de les décorer des marbres les plus variés et les plus brillants ; pendant les fêtes, ils les couvrent de tentures. Or, il faut se souvenir que les fêtes sont très-fréquentes, et j'en ai été témoin. Pendant plus de trois semaines consécutives j'ai vu les basiliques de Saint-Pierre, de Saint-Jean-de-Latran et la plupart des églises de Rome revêtues d'étoffes rouges, tendues le long de toutes les frises, dessinant tous les pilastres et souvent enveloppant comme un fourreau toutes les colonnes. Le ton vif et foncé de ces draperies fait ressortir durement la blancheur de tout ce qui reste à nu ; les lignes de l'architecture sont, les unes masquées, les autres mises beaucoup trop en saillie. Pour des enfants, cette décoration qui saisit l'œil peut être plus belle que la nudité de la pierre ; pour des hommes de goût, le tapissier devrait respecter l'œuvre de l'architecte et n'y pas toucher; pour le regard religieux qui cherche des temples et non des salons démesurés, la pierre noircie d'une cathédrale gothique, la muraille vieillie d'un temple de village, valent mille

fois tout cet étalage de damas de soie à fleurs et de passementeries couleur d'or. Les longues draperies entrelacées de gaze jaune, rose et bleue, me choquent plus encore, et leurs franges d'argent ajoutent à leur apparence profane. Il semble parfois qu'on est dans une salle de danse ou de concert plutôt que dans un lieu d'édification religieuse, et le recueillement est bien difficile au milieu de ce bariolage qui saisit le regard. Quant au goût, malgré une certaine adresse de mise en scène, il ne peut que souffrir de ce luxe bâtard, et quant à l'art des Michel-Ange et des Bramante, il est sacrifié à celui du décorateur et du fripier.

En résumé, l'Église romaine le nierait en vain. Elle commande aux artistes des images trop souvent monotones, parfois impossibles, ridicules ou repoussantes, et quand l'œuvre qu'elle a inspirée lui est livrée, elle l'expose à des chances certaines de destruction dans un temps limité, la sacrifie à des exigences incompatibles avec celles de l'art, et la subordonne aux caprices d'un faux goût qui charme le vulgaire.

Cela est si vrai, que dans toute l'Italie, à Rome encore plus qu'à Milan, les tableaux et les sculptures qui ont une haute valeur sont peu à peu et sous divers prétextes recueillis dans les musées, tandis que les églises sont forcées de se contenter à moins. Sous les voûtes de Saint-Pierre, l'humidité dévorait les peintures, et on les a remplacées par

d'admirables copies en mosaïque, substitution heureuse qui a permis de recueillir les originaux aux musées du Vatican et du Capitole. Un fait plus significatif encore est celui-ci. Quand Canova fut chargé par les alliés de renvoyer du Louvre à Rome les chefs-d'œuvre conquis par Napoléon, Pie VII, qui n'était pas loin de penser sur ce point comme nous, au lieu de les rendre aux églises où les Français les avaient pris, en fit la galerie du Vatican. On dit que l'État paye encore une rente aux moines de *San Pietro in Montorio* pour compenser la perte de la *Transfiguration* de Raphaël qui, au lieu d'attirer chez eux les curieux, est devenue la principale gloire de ce musée de chefs-d'œuvre. Voilà, assurément, de l'argent bien placé, et les bons Pères peuvent jouir en paix de leur rente sans avoir sur la conscience le tort très-réel d'enfumer le plus beau tableau qu'il y ait au monde, ou de cacher derrière un crucifix et des chandeliers les figures sublimes des apôtres ou du possédé et de sa famille.

Nous désirons vivement que l'Italie persévère dans cette voie où elle est entrée naturellement, et nous ne doutons pas que, par la force des choses, les églises ne cessent peu à peu d'être des musées, sauf peut-être quelques-unes qui deviendraient des musées en cessant d'être des églises. C'est ce dernier parti qu'on aurait dû prendre au sujet de la chapelle Sixtine, au lieu de porter sur les

créations de Michel-Ange une main téméraire. On y viendra; les beaux-arts y gagneront, sans aucun doute; et le culte catholique y gagnerait aussi, s'il en profitait pour devenir moins matériel.

VII

L'ANTIQUITÉ CHRÉTIENNE A ROME

La Galerie Lapidaire du Vatican et le Musée de Latran. — Origine véritable du Catholicisme. — Les souverains pontifes romains : rois, magistrats, empereurs et papes. — Allégories païennes et chrétiennes. — Premiers symboles du Christianisme. — Premières représentations évangéliques. — Les plus anciennes églises. — La chaire et l'autel. — Les Catacombes.

Bien des choses, à Rome, rappellent ce mot très peu catholique d'un Père de l'Église : *Consuetudo sine veritate vetustas est erroris.* Cette vétusté de l'erreur, dont parlait saint Cyprien, se voit ici comme à l'œil et de tous côtés. Aussi est-on disposé à détourner son esprit des choses modernes, déjà usées et vermoulues, vers les glorieux monuments de l'antiquité, qui sont en ruine, mais dont les débris ont survécu à tout un monde,

et rendent au passé un témoignage plein de grandeur et d'éloquence.

Il ne faut pas oublier cependant, qu'entre la Rome païenne, encore debout dans ses ruines, et la Rome papale, chancelante au milieu des appuis étrangers qui soutiennent sa caducité, l'histoire a gardé le souvenir d'une Rome chrétienne, dont les papes n'étaient que des pasteurs et des martyrs, la Rome des catacombes et de l'Église primitive. Il y a ici un vaste champ d'études attrayantes, fécondes en émotions religieuses et en leçons sévères. L'antiquité chrétienne, étudiée avec un goût passionné, une liberté protestante et une pieuse vénération, par un esprit comme celui de M. Bunsen, est un des ordres de recherches les plus instructifs et les plus neufs que la science actuelle nous offre. On s'en occupe de plus en plus. Deux des musées de Rome peuvent faciliter ce genre de travaux. L'un est la *Galerie Lapidaire* du Vatican où sont réunies une foule d'inscriptions tumulaires et où l'on a rassemblé à part celles dont l'origine paraît être chrétienne. L'autre est plus récent : c'est un musée spécial que le pape actuel a créé dans le palais de Saint-Jean-de-Latran et qui fait le plus grand honneur à ce souverain. C'est là qu'on porte tout ce que l'on trouve dans les diverses catacombes, et l'on y a recueilli soit en original, soit en facsimile, les fresques, les sarcophages, les inscriptions, les mosaïques des premiers siècles de l'Église

romaine *. A ces deux sources de documents, il faut ajouter les églises les plus anciennes, dont quelques-unes paraissent remonter réellement à Constantin et n'ont pas été entièrement bouleversées depuis son temps. Les pierres sépulcrales chrétiennes abondent d'ailleurs dans d'autres églises ou sous leurs portiques, et fournissent bien des matériaux à l'antiquaire et à l'historien.

Le temps et le savoir m'ont manqué pour étudier en détail ces faits et ces monuments pleins de l'intérêt le plus vif et parfois le plus élevé. Mais il est impossible de les examiner avec quelque soin, sans en recevoir des impressions sérieuses et profondes, et sans en tirer des instructions de plus d'un genre. Qu'on me permette de rendre compte des résultats les plus évidents où cette rapide mais consciencieuse étude m'a conduit.

Parmi nous, disciples de l'Évangile et de la Réforme, il est ordinaire d'entendre demander comment le catholicisme a pu se former et par quelle

* C'est là aussi qu'on a placé la statue de saint Hippolyte, évêque du Port-de-Rome, l'auteur du fameux livre des *Philosophumena*, dont M. Mynas a retrouvé un fragment qui jette une vive lumière sur l'histoire des premiers évêques de Rome. On sait avec quelle érudition et quel zèle chaleureux M. Bunsen a prouvé qu'Hippolyte est l'auteur de cet important document.

La statue est célèbre à cause du cycle pascal gravé sur le siége où l'évêque est assis. Malheureusement, la tête est rapportée.

transition étrange on a pu passer du christianisme purement spirituel de l'Évangile à la religion si matérielle des papes. A Rome la question semble résolue par les faits eux-mêmes. Ce n'est pas à l'invasion des barbares, ni même à la domination impériale de Constantin, ni enfin à l'ambition des évêques de Rome qu'il faut rapporter la première origine du catholicisme. Toutes ces causes ont puissamment contribué à l'immense changement que nous venons de signaler ; mais la première en date, la plus générale, la plus décisive de toutes les influences qui firent du christianisme le catholicisme actuel, remonte bien plus haut.

On s'imagine trop facilement que dans les grandes crises de l'histoire, l'humanité se transforme tout à coup et cesse en un jour de se ressembler à elle-même. Il n'en est rien. Le vieil axiome : *Natura non facit saltus*, n'est pas vrai seulement dans le monde matériel. Et si l'histoire elle-même semble pour un instant briser un chaînon de la série des faits, c'est qu'elle se propose d'y revenir et de renouer ce qu'elle avait interrompu. Semblable à ces étranges créatures du monde sous-marin qui engendrent des êtres absolument différents d'elles-mêmes et ne peuvent se reconnaître que dans leurs petits-enfants, toute révolution porte en son sein une réaction destinée à enfanter une révolution nouvelle.

Étudiez à Rome l'antiquité contemporaine des

apôtres et de leurs premiers successeurs. Représentez-vous le christianisme, l'Évangile, faisant irruption dans cette société déjà antique, riche de tant de souvenirs, de chefs-d'œuvre et de gloire ; et, d'après les principes que nous venons de rappeler, le catholicisme vous paraîtra un fait naturel, inévitable.

Il est vrai que la civilisation romaine tombait de vétusté ; mais sur ce sol chargé de tant de débris, encombré des fondations et des ruines de la monarchie, de la république, de l'empire (déjà caduc en naissant) et enfin du polythéisme, le fleuve régénérateur, le torrent des eaux vives ne pouvait se répandre sans se souiller, comme le Tibre, de la boue romaine, et sans rouler dans ses flots puissants les innombrables débris des choses d'autrefois. Le catholicisme n'est pas autre chose que ceci : le paganisme et le christianisme se pénétrant l'un l'autre *. Dans la lutte suprême entre les deux religions, celle du monde ancien a succombé comme le serpent mystique, mais non sans avoir blessé son adversaire, sans avoir fait circuler le venin dans toutes ses veines. Il ne pouvait en être autrement. Une civilisation aussi glorieuse et aussi

* Nous ne prétendons nullement nier la part du judaïsme dans la formation du catholicisme ; mais ce point de vue, aussi essentiel peut-être, est étranger au sujet qui nous occupe.

véritablement grande, un ensemble de faits et d'idées aussi profondément humain ne se laisse pas balayer en un jour de la face du monde et réagit longtemps contre ses vainqueurs eux-mêmes.

Deux circonstances devaient contribuer à ce résultat. L'esprit *romain* a toujours été essentiellement traditionnel et conservateur, par superstition, par politique, par instinct. C'était un trait caractéristique d'un pareil peuple que de faire une sorte de fusion de l'esprit nouveau et chrétien avec les formes séculaires du polythéisme; c'est bien à Rome que devait s'opérer cette transaction, si elle se réalisait quelque part. Il ne faut pas s'étonner de lire sur une face du piédestal de l'obélisque qui décore la place *del Popolo* qu'il a été apporté d'Égypte par le *Pontifex Maximus* César Auguste, et sur la face opposée qu'il a été relevé par le *Pontifex Maximus* Sixte-Quint *. Si vous demandez ce que signifie ce titre de Pontife Maxime porté successivement depuis vingt-cinq siècles par les rois de Rome, par les magistrats de la république, par les empereurs et enfin par les papes, on vous répondra qu'il signifie *le plus grand faiseur de ponts* et qu'il fut donné primitivement au chef d'un corps sacerdotal chargé d'entretenir le pont de bois jeté sur le Tibre pour rattacher à la ville le mont Janicule **. Ce pont était indispensable à la sécurité de Rome.

* On pourrait citer bien des exemples analogues.
** Varron. — Plutarque. — Denys d'Halicarnasse.

Non-seulement cet instinct conservateur, si durable à Rome, a maintenu depuis dix-huit siècles dans le catholicisme romain bien des emprunts faits aux cultes polythéistes, mais une cause momentanée facilita la transition. Il importe de se rappeler que le paganisme expirant essaya de se rajeunir par l'allégorie. Les néo-platoniciens ne furent à cet égard que les représentants scientifiques d'une tendance populaire, d'un besoin général des esprits. Aussi les monuments artistiques des cultes païens à l'époque impériale sont de plus en plus symboliques. On ne représentait plus les événements de l'histoire des dieux et des héros comme des événements, comme des sujets intéressants par eux-mêmes, mais comme des emblèmes philosophiques de la vie, de la mort, de l'âme, etc. Les fables de Méléagre, de Niobé, de Psyché, d'Orphée, deviennent des mythes significatifs, et les cultes de l'Orient apportent à la pensée occidentale de profonds sujets de méditation et de rêverie, tels que les rites étranges et les représentations toutes symboliques de Mithras.

Lorsque l'art chrétien eut pris quelque consistance, il s'empara de plusieurs de ces emblèmes, et l'on voit dans les fresques des Catacombes Jésus-Christ convertissant le monde sous la figure d'Orphée, jouant de la lyre et attendrissant les bêtes féroces, les arbres et les rochers.

Qu'on se rappelle cette loi de l'esprit humain,

par laquelle le symbole peut survivre à ce qu'il représente, changer de signification plus d'une fois et reparaître toujours le même, mais chargé d'idées absolument nouvelles *; on ne pourra s'étonner

* Voir, dans le *Lien* du 21 juillet 1849, un article sur les monuments de Ninive où nous indiquons comment les quatre figures de l'homme, de l'aigle, du taureau et du lion, combinées de diverses manières dans la religion des Assyriens, passèrent de là avec un tout autre sens dans les livres des prophètes juifs au temps de l'exil, puis dans l'Apocalypse chrétienne et enfin dans l'art catholique où elles représentent saint Matthieu, saint Jean, saint Luc et saint Marc, les quatre évangélistes. Il est très-curieux de voir Augustin, Irénée et surtout Jérôme s'évertuer à trouver un sens chrétien à ces quatre emblèmes d'Ézéchiel et se réfuter l'un l'autre. Selon Jérôme, saint Marc a le lion parce que son évangile commence par les rugissements d'un lion dans le désert, c'est-à-dire la prédication de Jean-Baptiste; saint Matthieu est représenté par l'ange (l'homme ailé), parce qu'il donne d'abord la généalogie humaine de Jésus-Christ; le bœuf attribué à saint Luc est la victime des sacrifices juifs, et rappelle le sacrificateur Zacharie, qui figure au début du livre; l'aigle est saint Jean qui prend un vol plus hardi que les autres Évangélistes.

Quant à ce dernier, l'application est moins forcée; un vieux cantique rimé l'exprime heureusement, et fait allusion à l'Apocalypse aussi bien qu'à l'Évangile :

> Volat avis sine meta,
> Quo nec vates, nec propheta
> Evolavit altius.
> Tam implenda, quam impleta,
> Nunquam vidit tot secreta
> Purus homo, purius.

que bien des formes païennes, devenues emblématiques, représentant souvent un spiritualisme vague et sombre, aient pu passer dans le culte catholique en se modifiant et y rester en le modifiant lui-même.

Introduit dans le monde romain par des juifs convertis, le christianisme se montra d'abord peu favorable aux arts. Les plus anciennes pierres sépulcrales ne portent aucune image, mais seulement des inscriptions, souvent très-touchantes; l'idée chrétienne de la vie et de la paix après la mort s'y reproduit sans cesse. Le Christ y est souvent désigné par les deux premières lettres du mot en grec XP, ou encore par la première et la dernière lettre de l'alphabet, l'Alpha et l'Oméga, A Ω. (*Apocalypse*, 1, 8 et 11 ; 21, 6 ; 22, 13.) Puis apparaissent sur les tombeaux les palmes, insignes de la victoire du chrétien et surtout du martyr. (*Apoc.*, 7, 9.) La colombe portant le rameau d'olivier y est l'emblème du salut. Le poisson y figure le chrétien, d'après le mot de Jésus à Pierre et André : « Je vous ferai pêcheurs d'hommes vivants. » Plus tard le même signe devint une allusion aux noms de *Jésus-Christ*, *Fils de Dieu*, *Sauveur*, dont les initiales forment en grec le mot poisson. L'ancre est un emblème moins commun, mais fort clair. *Je suis le vrai cep*, avait dit Jésus-Christ ; et l'on sait comment il a développé cette allégorie. (*Jean*, XV, 1-7.) Elle a été d'autant plus souvent figurée sur les

monuments par les chrétiens, que les païens, croyant y voir un reste du culte de Bacchus, ne s'en offensaient point. Plus tard des Génies, c'est-à-dire des enfants nus et souvent ailés, furent représentés s'occupant à tous les travaux de la vendange. La voûte circulaire supportée par deux rangs de colonnes, qui entoure l'église de Sainte-Constance (bâtie par Constantin), est revêtue de mosaïques chrétiennes extrêmement curieuses où ce sujet se retrouve sous tous ses aspects. Bientôt Jésus apparaît sous le type de l'agneau. Souvent les apôtres sont figurés de même, ce qui a été imité dans la plupart des mosaïques dont on a décoré la tribune ou abside des églises. Un sarcophage romain porte un bas-relief où l'on voit le baptême de Jésus-Christ, mais sans une seule figure d'homme. Le Sauveur est un agneau; les flots mal représentés d'un fleuve l'environnent. Jean-Baptiste est également un agneau dont la patte droite est posée sur la tête du premier, agenouillé devant lui, et sur lequel la colombe souffle l'esprit divin, que représentent des lignes ou rayons sortis de son bec.

Ces naïves allégories étaient inspirées par un respect timide dont la tradition ne dura guère. Elles finirent même par sembler inconvenantes. En 691, un concile (*in Trullo*) déclara ce qui suit dans son 82ᵉ canon : « En plusieurs images, Jésus-Christ est représenté sous la forme d'un agneau

que saint Jean montre au doigt; à l'avenir, on doit peindre Jésus-Christ sous la forme humaine comme plus convenable. »

La première figure humaine que l'on rencontre sur les anciens monuments chrétiens représente Jésus sous l'emblème du Bon Berger; c'est encore un symbole et non une effigie : le Sauveur y paraît toujours comme un jeune homme sans barbe, dont la tunique romaine est très-courte et s'arrête fort haut au-dessus du genou; il porte sur ses épaules la brebis égarée. Rien de plus commun que cette représentation dans les monuments chrétiens, mais non dans les plus anciens. En général, au lieu d'un simple trait gravé sur la pierre comme pour les symboles antérieurs, le Bon Berger est représenté en bas-relief ou peint à fresque, et un caractère idéal de poésie, qui rappelle l'idylle, respire dans ces images. Ailleurs Jésus est un docteur, entouré de disciples, un rouleau dans la main gauche, toujours en costume gréco-romain et d'ordinaire sans barbe. Sur le tombeau de Junius Bassus, préfet de Rome, mort en 349, Jésus est représenté ainsi, et les pieds du Christ reposent sur une écharpe que le vieux Uranus, dieu du ciel, tend en arc au-dessus de sa tête.

Lorsque l'art chrétien apparaît, il est mêlé d'emprunts nombreux à la mythologie; rien n'est plus ordinaire que d'y voir représenter les fleuves, les montagnes, les villes, le jour, la nuit, par des

divinités. Le dieu du Jourdain, appuyé sur son urne, assiste au baptême de Jésus-Christ. Ne nous en scandalisons pas trop ; M. Raoul Rochette a eu raison de dire que les premiers chrétiens ne pouvaient pas plus inventer une nouvelle langue imitative qu'un idiome différent du grec et du latin ; et l'on sait que le Dante, Michel-Ange, Camoens, tout le moyen âge, mêlèrent sans scrupule aux mystères chrétiens quelques débris de paganisme. On trouve des traces de ce mélange jusque dans la littérature française du siècle de Louis XIV.

Mais si l'art chrétien, à son origine, accepta sans trop de scrupule les données de l'art mythologique, il n'est pas moins curieux à étudier dans ce qui lui manque ; on hérite malgré soi du passé, mais on ne devance pas l'avenir. Aussi l'orthodoxie traditionnelle est-elle étrangère aux monuments des Catacombes et aux œuvres des premiers siècles. Sous ce rapport, ces muets témoins de la foi du quatrième siècle sont très-curieux et très-édifiants. Les scènes évangéliques qu'on y retrouve sans cesse reproduites sont, outre le Bon Berger et le Christ enseignant, le changement de l'eau en vin, la multiplication des pains, les guérisons d'aveugles ou d'infirmes, les résurrections et surtout celle de Lazare ; quelquefois l'adoration des mages, ou l'entrée à Jérusalem ; c'est-à-dire un ensemble de sujets où Jésus donne la vie, la nourriture, la guérison aux âmes qui croient en lui ; les peuples

étrangers représentés par les mages ou les Juifs, et surtout Jérusalem, y reçoivent de lui ces dons vivifiants. Les scènes qui ne sont jamais reproduites avant le huitième siècle * sont celles de la passion et de la mort de Jésus-Christ, et en particulier la crucifixion. On en a cherché le motif : c'est, selon les uns, parce que les catéchumènes ne devaient pas voir de pareilles images avant leur réception comme membres de l'Église **; selon d'autres, c'était pour ne pas effrayer, par ces tristes tableaux, les chrétiens exposés à la persécution ***. Ces raisons nous paraissent frivoles et la seconde encore plus que la première. Ce qui est vrai, c'est que les esprits formés par le goût antique ne pouvaient se complaire à des scènes d'horreur et voulaient toujours que la souffrance elle-même se présentât sous des dehors calmes et nobles ; la croix leur suffisait, sans l'effigie du crucifié, qu'il leur eût été pénible de voir figuré. Mais il y a plus à dire : tandis que l'Église moderne a surtout adoré le cadavre cloué à la croix, l'Église des premiers siècles aimait mieux contempler Jésus vivant. D'abord, elle attendit longtemps son

* Voir, entre autres, sur ce sujet le *Manuel de l'histoire de la peinture* de Kugler.
** Piper, *Ueber den christlischen Bilderkreiss*.
*** Cette idée se retrouve encore dans l'ouvrage de M. Armengaud, *les Galeries publiques de l'Europe*, qui vient de paraître.

prochain retour ; puis elle aima surtout se le représenter enseignant ses disciples, nourrissant et guérissant les âmes ou rapportant la brebis égarée. On ne méconnaissait pas Christ crucifié, mais on songeait beaucoup plus à vivre de sa vie terrestre et céleste, qu'à considérer les horreurs de sa mort, ou les douleurs qui entourèrent son ensevelissement. Quand on commença à traiter ces redoutables sujets, ce fut d'abord avec une réserve extrême. Un sarcophage de Rome représente la croix, au pied de laquelle sont assis deux soldats romains, l'un dormant appuyé sur son bouclier, l'autre veillant, les yeux élevés vers la croix avec une émotion recueillie. Au-dessus, le monogramme XP est entouré d'une couronne de laurier, que becquète la colombe *. Il y a dans ces emblèmes un mysticisme vague, mais plus contenu, plus profond et plus touchant que dans toutes les effigies catholiques. Cette donnée a été reproduite ailleurs.

C'est avec le même esprit que l'on choisissait dans l'Ancien Testament les personnages et les histoires qu'on adoptait pour types de Jésus-Christ ; ils rappellent invariablement, tantôt l'idée de révélation divine (comme Moïse ôtant ses san-

* Dans l'*Evangelischer Kalender* pour 1857, le D' Piper en a donné une gravure ; mais il entre dans des explications de détail où l'imagination me paraît l'emporter sur la science.

dales pour marcher sur la terre sacrée où il entend Dieu lui parler, ou bien le même prophète faisant jaillir l'eau vive du rocher) ; tantôt la notion du salut (Moïse montrant aux Juifs malades le serpent d'airain dont la vue les guérira ; ou bien Isaac rendu à son père au moment du sacrifice, Job espérant en Dieu sur son fumier, Jonas délivré de la baleine, Daniel sain et sauf au milieu des lions, et surtout Noé dans l'arche). Enfin l'ascension d'Élie y figure celle de Jésus-Christ et l'espérance des fidèles. Adam, Ève et le serpent y paraissent assez fréquemment pour rappeler l'idée du péché.

Afin de bien saisir la portée de ce coup d'œil jeté sur les origines de l'art chrétien, il faut comprendre que ces divers sujets y sont sans cesse répétés, tandis que d'autres ne s'y rencontrent pas une seule fois. La mère du Rédempteur n'y est jamais seule et ne s'y montre que comme un personnage complétement secondaire ; on ne l'y voit que tenant son fils nouveau-né, dans la scène de l'adoration des mages. Il y a tout lieu de croire qu'on n'a jamais représenté isolément la Vierge et l'enfant Jésus avant le sixième siècle.

Le *portrait* de Jésus-Christ ne se trouve que deux fois dans toutes les catacombes romaines et ne peut pas remonter à une époque relativement très-ancienne.

Jamais Dieu n'y est représenté sous une figure humaine ; bien des siècles après, on ne se permit

encore d'indiquer la présence de l'Éternel que par une main qui sort d'un nuage; j'en citerai pour exemples un sarcophage célèbre au Louvre, une mosaïque de l'abside de *San-Stefano-Rotondo* à Rome, et à Vérone, la façade de l'église de *San-Zenone*.

En résumé, les tombeaux, les peintures, mosaïques et bas-reliefs chrétiens nous apprennent que l'idée déplorable de représenter Dieu dans une œuvre d'art, est moderne; que la figure traditionnelle de Jésus-Christ était rarement reproduite ou même indiquée; que la prépondérance donnée depuis à la Vierge était absolument inconnue; *
que les chrétiens commencèrent par éviter les images, et que lorsqu'ils en eurent, les premières étaient des symboles, beaucoup plus que des effigies.

Il est nécessaire de dire à ce sujet quelques mots des anciennes églises de Rome.

Il est évident, par leur architecture, que le catholicisme, même après Constantin, ressemblait

* Une naïveté curieuse à cet égard est celle des Romains qui se vantent de ce que Santa-Maria-in-Trastevere soit la première église du monde dédiée à la Vierge; et ils placent cette dédicace en 340 sous Jules Ier. A Naples une mosaïque de Lillo, au quatorzième siècle, est appelée la *Madonna del principio* et donne son nom à une chapelle fameuse dans la basilique de Santa-Restituta, parce que cette image de la Vierge est, dit-on, la première qui ait été vénérée à Naples.

peu à celui d'aujourd'hui. Le culte des saints a créé les chapelles, petits temples érigés dans un plus grand, en l'honneur de tel ou tel bienheureux ; comme chez les païens le temple de Jupiter Capitolin avait trois nefs terminées par trois statues, Jupiter au centre, Junon et Minerve à droite et à gauche. Le christianisme primitif ne rendait de culte qu'à Dieu ; aussi ses églises avaient, tantôt la forme des basiliques païennes comme Sainte-Agnès-hors-les-murs et Saint-Clément, tantôt la forme circulaire comme le baptistère de Pise, et à Rome celui de Saint-Jean-de-Latran, les églises de Sainte-Constance et de San-Stefano-Rotondo. Les chapelles, qui brisent les lignes de l'architecture, sont une invention très-regrettable du catholicisme, et quelques basiliques, comme Sainte-Marie-Majeure, ont souffert de leur introduction.

Un autre caractère très-marqué des églises antiques, c'est l'importance tout à fait prédominante donnée à la lecture de l'évangile et de l'épître. Pendant longtemps encore, après Constantin, la chaire éclipsa l'autel ; tout ce qu'on pouvait imaginer d'ornements compliqués et dispendieux décorait non les autels, mais les deux chaires (*ambones*), placées l'une vis-à-vis de l'autre et dont l'une servait à lire au peuple l'épître et l'autre l'évangile. Marbres de toutes couleurs, colonnes torses dont chaque spirale est ornée d'une mosaïque différente à fond d'or, statues, figures d'a-

nimaux symboliques, rien n'y était épargné. Je citerai comme exemples, la cathédrale de Salerne, celle de Ravello, dans le royaume de Naples, où la principale des deux chaires repose sur six colonnes portées par autant de lions, et porte l'inscription : *In principio erat Verbum;* à Rome, l'église de Saint-Clément, où, malgré bien des additions postérieures, les deux chaires sont encore plus riches que l'autel; les églises d'*Ara-Cœli, Santa-Maria-in-Cosmedin* et *Saint-Laurent-hors-les-murs.* Dans le baptistère de Pise, le premier, le plus ancien chef-d'œuvre de la sculpture moderne, est précisément une chaire magnifique, couverte de bas-reliefs par Nicolas de Pise, en 1260. Peu à peu, des deux chaires, une seule eut de l'importance; puis l'autel devenant plus sacré que la chaire, c'est-à-dire le culte en symboles plus essentiel que le culte *en esprit et en vérité*, l'évangile et l'épître furent placés sur l'autel même, à droite et à gauche du tabernacle; dès lors, le Christ étant présent lui-même dans l'hostie, on comprend que l'autorité de sa parole écrite disparût devant celle de sa personne. Il ne reste plus des deux magnifiques *ambones* d'autrefois que l'usage d'appeler côté de l'évangile, côté de l'épître, la droite ou la gauche d'un autel, et d'y lire les deux fragments qu'on intercale dans le rituel de la messe. C'est ainsi qu'on a tout matérialisé dans l'Église, autant que la nature spirituelle du christianisme l'a permis.

Il nous reste un témoignage à rendre à la naïveté religieuse et touchante de cet art chrétien que nous avons cherché à caractériser et qui ressemble si peu à l'art catholique. Il en diffère autant par le style que par le fond des idées ou le choix des sujets, et cela quoiqu'il ait été beaucoup imité. Les *orantes*, c'est-à-dire les figures de femmes largement drapées, qui prient, les deux bras élevés vers le ciel, sont souvent animées d'un sentiment de foi et d'élan pieux très-remarquable. Quelque chose d'enfantin, de grave et d'héroïque à la fois, se trouve dans beaucoup de ces images et dans les inscriptions funéraires. Une pureté délicate et ingénieuse s'y manifeste aussi. Pour en citer un seul exemple, un sujet souvent représenté ailleurs de la façon la plus choquante y est idéalisé avec une grâce et une innocence d'enfant. Ayant à peindre, dans les Catacombes, l'histoire apocryphe de Suzanne, l'artiste chrétien a représenté une brebis entre deux loups, en prenant la précaution indispensable d'écrire au-dessus de l'une: SUZANNA, au-dessus des autres: SENIORES.

Ces monuments si intéressants d'une époque où le christianisme avait déjà commencé à se corrompre, nous ont intéressé plus vivement encore que les Catacombes elles-mêmes, à Rome et à Naples. Et toutefois ils étaient bien augustes, bien saisissants, les souvenirs dont sont peuplées ces antiques carrières des païens, qui après avoir servi

de retraite à des brigands aux plus beaux temps de Rome*, deviennent à l'époque de sa décadence, le refuge, le temple et le cimetière, où morts et vivants, martyrs et confesseurs, rendaient témoignage à Jésus-Christ.

Il est triste que la fable catholique se soit emparée autant qu'elle l'a fait, de ces pieuses retraites. Qui peut entendre affirmer sans impatience, au moment de descendre dans une des nombreuses catacombes de Rome, celle de saint Calixte, que 46 papes et 174,000 martyrs y reposent? Voilà assurément de quoi vendre ou donner des reliques à beaucoup plus d'églises catholiques qu'on n'en bâtira jamais. Mais ce ne sont pas seulement les moines du couvent de Saint-Sébastien qui débitent ces chiffres fantastiques. Ils y sont autorisés par la science officielle.

* Cicéron (*pro Milone*, c. 19) paraît désigner les catacombes de la voie Appienne (cimetière de Saint-Calixte), et ailleurs (*pro Cluent.* c. 13), d'autres souterrains de même nature.

VIII

LE PROTESTANTISME A ROME.

Opposition antiromaine. — Pétrarque et Dante. — Monuments de l'histoire du protestantisme à Rome. — Les jésuites et les beaux-arts. — Résumé. — Le temple de la Sibylle, à Tivoli.

L'histoire religieuse de l'Italie n'a jamais été écrite, et ne pourra l'être que lorsque de grands événements auront ouvert à un public intelligent, à la foule des travailleurs, la bibliothèque du Saint-Office à Rome et les archives secrètes de Venise, de Florence et d'autres capitales italiennes. On y trouvera les preuves innombrables de deux faits encore mal connus : l'opposition violente, implacable des plus grands esprits de l'Italie contre la papauté avant la Réforme, et le succès considérable qu'obtint d'abord en Italie le protestantisme,

dont on ne triompha que par l'extermination. De ces deux faits, le premier a facilité et amené le second. Quand des écrivains modernes comme Gabriele Rossetti et récemment M. Aroux ont voulu démontrer que Dante, Pétrarque et bien d'autres écrivains italiens, ennemis acharnés de la cour de Rome, ont parlé souvent un langage secret, un *gergo* ou jargon compris des seuls adeptes, où toutes sortes d'allégories voilent à demi leurs doctrines religieuses et politiques, l'exagération systématique et manifeste où sont tombés ces deux auteurs n'aurait pas dû prévaloir contre ce que leur thèse a de vrai. Mais il n'est pas même nécessaire de déchiffrer ces hiéroglyphes pour savoir ce que pensaient de Rome les hommes les plus éminents de l'Italie; nous citerons quelques vers de Pétrarque, ce grand poëte qu'on se représente en général comme n'ayant modulé que des élégies amoureuses et languissantes. On verra avec quelle extrême virulence il attaqua Rome, ce qui ne l'empêcha pas d'être couronné au Capitole. Voici le début du cve sonnet *sur la vie de Madame Laure* ; c'est à la Rome papale que s'adresse le poëte; nous traduisons mot à mot :

Que les flammes du ciel pleuvent sur tes tresses,
Scélérate, qui, après avoir vécu d'eau et de glands,
Es devenue riche et grande en appauvrissant autrui,
Puisque faire le mal te réussit si bien !

Nid de trahisons, où se couve
Tout ce qui se répand aujourd'hui de mal dans le monde ;
Esclave du vin, des lits et des vivres,
En qui la luxure fait ses dernières preuves..... *

Voici le sonnet CVII presque en entier :

Fontaine de douleurs, séjour de colère,
École d'erreurs et temple d'hérésie,
Autrefois Rome, aujourd'hui Babylone fausse et criminelle,
Par qui l'on pleure et l'on soupire tant ! .
O forge de fourberies, ô prison cruelle
Où meurt le bien, où se nourrit et se crée le mal,
Enfer des vivants ! ce sera un grand miracle
Si Christ à la fin ne s'irrite contre toi.
Fondée dans une humble et chaste pauvreté,
Tu lèves tes cornes contre tes fondateurs,
Effrontée ! Et où as-tu mis ton espoir ?
Dans tes adultères ? dans tant de richesses
Mal acquises ? **.

* Fiamma dal ciel sulle tue treece piova,
Malvagia, che dal fiume e dalle ghiande,
Per l'altrù' impoverir se' ricca e grande;
Poichè di mal oprar tanto ti giova!
Nido di tradimenti, in cui si cova
Quanto mal per lo mondo oggi si spande :
Di vin serva, di letti e di vivande,
In cui lussuria fa l'ultima prova.

** Fontana di dolore, albergo d'ira,
Scola d'errori, e templo d'eresìa,
Già Roma, or Babilonia falsa o ria.

Dans le sonnet CVI sont prophétisés des temps meilleurs pour le monde et la religion :

L'avare Babylone a rempli son sac jusqu'aux bords
De colère divine, et de vices impies et détestables,
Au point qu'il en éclate. Elle a fait ses dieux,
Non de Jupiter et de Pallas, mais de Vénus et de Bacchus.
.
Ses idoles seront dispersées sur le sol,
Ainsi que ses superbes tours ennemies du ciel,
Dont les gardiens, ceux du dehors comme ceux du dedans,
 seront brûlés.
De belles âmes, amies des vertus,
Posséderont le monde ; et nous le verrons devenir
Tout d'or, et plein d'actions antiques. *

 Per cui tanto si piagne e si sospira ;
 O fucina d'inganni, o prigion dira
 Ove'l ben muore, e'l mal si nutre e cria,
 Di vivi Inferno, un gran miracol fia
 Se Cristo teco al fine non s'adira.
 Fondata in casta ed umil povertate
 Contra tuoi fondatori alzi le corna,
 Putta sfacciata : e dov' ai posto spene ?
 Negli adulteri tuoi ? nelle malnate
 Richezze tante ?.....

 * L'avara Babilonia à colmo'l sacco,
 D'ira di Dio, e di vizj empj e rei,
 Tanto, che scoppia ; ed à fatti suoi Dei
 Non Giove e Palla, ma Venere e Bacco.

 Gl' idoli suoi saranno in terra sparsi,
 E le torri superbe al ciel nemiche ;

On se rappelle que ce nom de Babylone, pour désigner Rome, est emprunté à l'Apocalypse. Bien avant la Réforme, on prenait donc pour image de Rome catholique la terrible peinture que le poëte sacré fait de Rome païenne.

Dante, aux yeux de l'austère et pieux Duplessis-Mornay, était un précurseur de la Réforme; et les protestants ne sont pas seuls à le juger ainsi : le père Hardouin a écrit que la *Divine Comédie* est l'œuvre d'un disciple de Wiclef. Il est vrai qu'Ozanam a décerné récemment à l'illustre Gibelin un brevet d'orthodoxe. Nous sommes convaincus qu'il a été trop indulgent. Ce génie hardi, l'infatigable adversaire de la théocratie romaine, osa penser par lui-même et ne resta point renfermé dans les limites étroites d'une orthodoxie officiellement décrétée par les papes. M. Ratisbonne qui vient de traduire l'*Enfer* et le *Purgatoire*, et travaille à la traduction du *Paradis*, s'écrie qu'Ali-

E suoi torrier di for, come dentr' arsi.
Anime belle e di virtute amiche
Terrano 'l mondo, e poi vedrem lui farsi
Aureo tuo, e pien dell' opere antiche.

Dans l'édition de Castelvetro et dans plusieurs autres, ces trois sonnets sont omis comme *scandaleux contre la cour de Rome.*

ghieri n'est ni sectaire, ni hérétique, ni Patarin, ni Cathare. Il a raison; Dante, comme il le dit très-bien, est « un politique qui glorifiait la mo-
« narchie impériale contre la suprématie tempo-
« relle des Papes, gallican quatre cents ans avant
« Bossuet, catholique *dont l'orthodoxie raison-*
« *neuse porte dans ses flancs la Réforme.* »

A ces exemples nous n'en ajouterons qu'un seul bien connu. Tout le monde se rappelle les deux vers que Luther, dit-on, prononça en quittant Rome :

Vous qui voulez vivre saintement, sortez de Rome :
Tout est permis ici, excepté d'être honnête *.

Ces vers sont de Bembo, et Bembo fut cardinal.

On conçoit que de pareilles censures, très-répandues et provenant de tels auteurs, ne durent pas moins contribuer que l'antique et âpre opposition gibeline à préparer au protestantisme des disciples nombreux et décidés.

A vrai dire, l'Italie n'a qu'un poëte sérieux qui soit demeuré pur de toute hérésie, le Tasse. Dans ses *Mémoires*, et dans son *Discorso intorno alla sedizione nata nel regno di Francia l'anno* 1585, il se montra l'implacable ennemi de la Réforme

* Vivere qui sancti vultis, discedite Roma :
Omnia hic esse licent; non licet esse probus.

et en particulier du protestantisme français ; il approuva la Saint-Barthélemy et blâma Henri II d'avoir fait en 1576 la paix avec l'hérésie, « dont l'extirpation est au premier rang parmi les devoirs d'un roi. » Il déclare que le châtiment des huguenots (c'est-à-dire leur extermination) est l'unique remède aux maux de la France. Quand le cardinal d'Este l'amena en France comme gentilhomme d'ambassade, il exprima ces sentiments barbares en toute occasion avec un fanatisme si naïf, que son protecteur dut le renvoyer en Italie. C'est lui-même qui le raconte.

Cette haine si vive n'était pas sans motifs. La Réforme menaçait la papauté sur son propre terrain. Un auteur du temps, fort bien placé pour se renseigner, le fameux patricien de Venise Louis Cornaro, dit dans ses *Discorsi della vita sobria* que trois fléaux avaient envahi l'Italie : la crapule, la flatterie et le luthéranisme, *lequel était devenu l'opinion d'un grand nombre*, et fut rapidement et violemment éteint par l'Inquisition.

Le protestantisme est resté pour Rome un sujet de terreur et d'étonnement profond. Il est assez curieux de voir que plusieurs des princes romains se piquent d'avoir dans leurs galeries les portraits de Luther, de Calvin et même de leurs femmes. Inutile de dire que la plupart de ces portraits n'ont ni authenticité ni ressemblance aucunes. Dans une grande salle du palais Farnèse, qui appartient au-

jourd'hui au roi de Naples, une fresque du temps représente l'entretien de Luther avec le cardinal Cajetan, légat du Pape; mais, dit-on, il *s'obstina dans ses erreurs au lieu d'obéir au légat.* Cette obstination, ajoute-t-on, fut la cause des guerres où Alexandre Farnèse remporta toutes les victoires que représentent les autres fresques dont cette même salle est entourée.

En général, la position officielle que prend le saint-siége à l'égard du protestantisme est celle d'une affectation d'ignorance. On consent malgré soi à ce que l'ambassade de Prusse ait un chapelain protestant, mais on veut être censé l'ignorer; on ne veut pas connaître ce ministre du Saint-Évangile, sous un titre quelconque qui rappelle ses fonctions pastorales; et il a fallu que le roi de Prusse le nommât attaché de légation pour qu'il eût sur son passe-port une qualification laïque et cependant officielle. Cela n'est-il pas puéril ? C'est que le protestantisme actuel est censé ne pas exister. Dans le passé il est supposé vaincu; et l'on voit à Rome trois monuments publics de ses défaites : au Vatican, à Sainte-Marie-Majeure, au *Giesù*.

Au Vatican, la *Sala Regia*, ou salle royale, est un très-vaste salon peint à fresque et divisé en panneaux énormes dont chacun contient l'histoire de quelque triomphe de la papauté. Trois de ces compartiments, où les figures sont plus grandes que nature, et que peignit, par ordre de Gré-

goiré XIII, Giorgio Vasari, l'historien des peintres d'Italie, sont consacrés à célébrer la Saint-Barthélemy. Dans le premier, Coligny blessé est porté chez lui par quelques huguenots. C'est avec émotion, avec joie, le dirai-je? que j'ai retrouvé dans le palais des papes cette noble et religieuse figure de Coligny. Cette fresque était à mes yeux, non une insulte à ce grand homme, mais un hommage forcé, obtenu des ennemis de sa cause par sa gloire si austère et si éclatante. Un second tableau représente le massacre même, c'est-à-dire une mêlée dans laquelle des hommes armés, le casque en tête et la cuirasse au corps, en égorgent d'autres qui sont sans défense. On voit, au fond, le corps de l'amiral précipité de la fenêtre de sa maison. Le troisième panneau représente Charles IX en son conseil, entouré de ses frères et des princes lorrains; il tient l'épée nue et haute, comme pour commander des meurtres. Du reste les édifices, les costumes, les accessoires sont de pure fantaisie. Ce qui est très-remarquable, c'est que les inscriptions placées sous ces tableaux comme sous tous ceux qui décorent la *Salle royale*, sont seules effacées. *

* Voici ces inscriptions telles que les a lues un voyageur catholique en 1828 :

1° GASPARDUS COLIGNIUS AMIRALLIUS—ACCEPTO VULNERE —DOMUM REFERTUR. — Greg. XIII. Pontif. Max. 1572.

2° CÆDES COLIGNII ET SOCIORUM EJUS.

3° REX COLIGNII NECEM PROBAT.

Ces peintures honorent si publiquement l'assassinat, glorifient avec tant de franchise le massacre et leur font place si effrontément parmi les triomphes dont l'Église est fière, qu'elles ont été reconnues honteuses pour la papauté. Il est vrai qu'un pontife effaçant l'inscription d'une œuvre immorale et dangereuse de ses prédécesseurs ne donne pas un argument en faveur de leur infaillibilité; mais cet acte est une faible réparation qui était due à l'humanité, ou tout au moins un hommage au progrès des mœurs. Une autre circonstance assez curieuse, c'est qu'il paraît impossible à Rome de se procurer aucune estampe de ces trois grandes fresques, soit qu'il n'en ait jamais été gravé, soit qu'elles aient été retirées de la circulation. Comme peintures elles ont tous les défauts habituels à Vasari, la sécheresse, la froideur, et font un effet mesquin malgré l'énormité des proportions.

Une autre victoire du catholicisme sur notre Église est célébrée par un double monument. C'est la bouffonnerie après la tragédie ; c'est l'abjuration de Henri IV. Devant la basilique de Sainte-Marie-Majeure, Clément VIII fit élever une colonne en forme de canon et surmontée d'une croix, en mémoire de l'absolution que ce pontife envoya à son royal pénitent après la cérémonie de Saint-Denis. Ce monument, petit et laid, est dans un tel état de délabrement que je n'ai pu y distinguer l'inscription, devenue fameuse par les quolibets dont elle a été

l'occasion. Elle se borne à la phrase banale : *in hoc signo vinces*. On prétend qu'elle est gravée, non au pied de la croix, mais sur le canon ; et de là mille plaisanteries, d'autant plus que cette maladresse pontificale rappelle le jeu de mots souvent attribué au Béarnais, qui, à tous ses droits comme héritier de la couronne, voulait qu'on ajoutât le droit *canon*.

Du reste Henri IV a un autre monument à Rome. En devenant roi de France, il devint par cela même chanoine de Saint-Jean-de-Latran, titre qui appartient encore aujourd'hui à l'empereur ; et l'on ne manque jamais de montrer aux voyageurs français, dans la salle du chapitre de Saint-Jean, la stalle de leur souverain. Henri IV fit don aux chanoines, ses nouveaux collègues, de l'abbaye de Clairac, et par reconnaissance les chanoines lui élevèrent sous le portique de l'église une mauvaise statue, dans le costume de guerre antique, avec une inscription où ses vertus et sa piété sont avantageusement comparées à celles de trois de ses prédécesseurs : Clovis, Charlemagne et saint Louis. Malheureusement, le seul trait de ressemblance que le statuaire ait su reproduire, c'est le regard rusé et le sourire narquois de Henri, qui a l'air de se moquer dans sa barbe, de l'inscription, des chanoines mal inspirés qui l'ont écrite, et du voyageur qui la lit.

Les jésuites ont encore de plus hautes préten-

tions que les nobles chanoines de Saint-Jean. Ils croient ou du moins ils affirment (ce qui n'est peut-être pas absolument la même chose) qu'ils ont converti les idolâtres et confondu les hérétiques. C'est du moins ce que signifie le monument démesuré et bizarre qu'ils ont érigé dans leur église du *Giesù* à leur fondateur. Le tombeau de Saint-Ignace de Loyola occupe une des extrémités du transept. C'est un énorme échafaudage d'architecture compliquée et de sculptures colossales, un excès de luxe et de mauvais goût, qui se fait remarquer même dans cette église, où l'on trouve partout ces deux traits caractéristiques des jésuites dans les beaux-arts. La tombe est en bronze doré, enrichi de pierreries, la statue du saint hidalgo en argent, les colonnes en *vert antique* et en *lapis-lazuli*. Tout au sommet du monument, qui touche au faîte de la chapelle, figure pour la plus grande gloire de Loyola, un groupe colossal de la Trinité ; ce groupe est en marbre blanc pour tout ce qui est nu, en bronze doré pour les vêtements et les accessoires. Un vieillard y représente Dieu et tient un globe azuré qui est le plus grand morceau de lapis-lazuli que l'on connaisse et a coûté une somme incroyable. Plus bas, aux deux côtés de l'autel, deux groupes gigantesques représentent la Religion chrétienne ou la Société des Jésuites, à gauche convertissant les sauvages, à droite foudroyant les hérétiques. Ces derniers sont représentés par une

femme et un homme qui tombent à la renverse ; comme l'un tient un livre intitulé *Lutherus* et l'autre un volume marqué du nom de *Calvinus*, les bons bourgeois de Rome sont convaincus que l'homme est Luther et la femme Calvin ; la différence de sexe ne les arrête nullement, et ils trouvent fort édifiants les gros *amorini* joufflus qui déchirent les livres hérétiques et les jettent au feu. Ces groupes, plus ridicules encore par l'exécution que par le programme, sont dus à deux sculpteurs français, Théodon et cet *illustre M. Legros*, dont Stendhal s'est si justement moqué.

Cette église est le centre du jésuitisme universel, et la chapelle du couvent où réside le général de l'Ordre. J'y ai assisté à la fête d'un autre saint de la Société, Louis de Gonzague. Au luxe déjà exorbitant dont elle est surchargée, on avait ajouté une multitude de draperies aux vives couleurs ; cinquante lustres énormes surchargés de bougies et une multitude innombrable de cierges allumés dans une seule chapelle, l'inondaient d'une éblouissante lumière, tandis que tout le reste de l'édifice était sombre ; et une musique admirablement exécutée, tantôt triomphante, tantôt très-légère, attirait la foule à cette étrange fête de la mondanité monacale, la pire espèce de mondanité.

Il n'est pas possible de douter que le goût des jésuites pour le clinquant n'ait contribué puissamment à l'abaissement de l'art catholique. Les jé-

suites ont raison. (N'ont-ils pas toujours raison?) Quel est l'effet de l'art dans sa liberté et sa grandeur créatrice? Élever les âmes, les initier à de hautes et pures jouissances, les émanciper du joug brutal de tout ce qui est médiocre, faux et avilissant. Voilà pourquoi l'art n'a pas d'ennemi plus redoutable que le jésuitisme. Ils lui ont partout substitué leur système, qui consiste à prendre l'homme par les mauvais côtés, puis, dès qu'ils ont saisi son attention, à frapper son imagination violemment et à coups redoublés.

Voici par exemple un instrument de terreur; c'est quelque martyre si hideux qu'un seul regard jeté sur ces sanglantes horreurs donne le cauchemar : allez prier tous les jours devant ce tableau. Voici un crucifix colorié, saignant, à demi écorché, et plus grand que nature : allez contempler longuement ce hideux spectacle. Puis, les jours de fête, on vous introduira dans un paradis de lumières, de gazes éblouissantes, d'or, d'argent et de pierreries, et là une musique sensuelle exaltera tout votre être. Si l'art est un révélateur qui ne parle qu'à l'âme, le jésuitisme est un lutteur grossier qui frappe très-fort et qui vise très-bas. Aussi a-t-il achevé la décadence déjà commencée dans l'art chrétien.

Si l'on nous permet de résumer ici notre pensée sur les rapports du catholicisme et des beaux-arts, nous dirons que la plus belle époque de l'art ca-

tholique est antérieure à la grande période artistique en Italie. C'est de Giotto au Pérugin qu'il faut placer les beaux temps de la peinture inspirée par l'Église romaine, et les véritables chefs de cette école sont Giotto et le pieux dominicain Fra Giovanni da Fiesole, surnommé Angelico. Mais quand la Renaissance a éclairé le monde, quand arrivent ces trois géants de la pensée humaine, Léonard, Michel-Ange et Raphaël, tous trois à la fois ingénieurs, architectes, sculpteurs et peintres de premier ordre, l'école catholique n'existe plus; les arts émancipés brillent d'une splendeur sans égale, qu'ils doivent à l'étude de l'antiquité et à cette nouvelle vie de l'esprit humain qui eut pour résultat le plus glorieux et le plus fécond, la Réforme. Nous avons nié que l'Église romaine ait jamais créé un grand artiste; tout lui est bon; elle se contente de ceux qu'elle trouve, et si de grands papes comme Nicolas V et Léon X ont protégé les beaux-arts dans toute leur splendeur, le Bernin et tant d'autres artistes médiocres n'ont pas rencontré moins d'appui; l'Église leur a souvent permis et quelquefois commandé d'accommoder à leur goût faux, puéril et détestable, ce que les maîtres et l'antiquité elle-même nous avaient laissé de plus pur et de plus élevé.

Qu'on y prenne garde d'ailleurs; si l'on prétend que le sort de l'Église catholique est lié à celui de l'art, comme il est évident par des faits

patents et innombrables que l'art catholique est mort, l'Église serait en péril évident.

Peut-on en douter ? N'est-ce point par des prodiges d'équilibre qu'elle garde les apparences d'une solidité et d'une sécurité dès longtemps perdues ?

Toutefois, qu'on ne se méprenne pas sur notre pensée ; nous ne voulons pas dire, nous ne pensons pas que le catholicisme soit près de finir. Il a été trop grand dans le passé ; il a des racines trop profondes et trop puissantes dans la servilité humaine, dans la paresse d'esprit, dans la peur, dans l'immense profit que l'on trouve à fonder sa religion sur l'imagination plutôt que sur la conscience, et sur la servilité plutôt que sur la foi. Il doit vivre encore, mais vivre d'expédients, et toujours en péril de mort.

Qu'on nous permette ici un souvenir. La pensée du peu de vie du catholicisme et de sa destruction très-lente, mais déjà commencée et infaillible, cette pensée nous obsédait le jour où nous vîmes pour la première fois Tivoli et le temple gracieux de la Sibylle suspendu sur un rocher au-dessus de l'abîme écumant dans lequel se précipite l'Anio. Cet édifice aérien est un des derniers chefs-d'œuvre de l'architecture antique, quoique la décadence eût commencé. Vu de face ou de côté, le temple circulaire paraît complet ; il s'est pourtant écroulé en un endroit; mais pour s'en aperce-

voir, il faut en faire tout le tour, et d'autres constructions masquent heureusement ce grand vide. Cependant l'édifice tout entier fut un jour menacé de périr ; la chute du torrent avait rongé le sol, sapé le rocher, ébranlé le terrain. Un pape adroit a prévenu le danger, en détournant le fleuve qui aujourd'hui va tomber plus loin dans l'abîme et ne risque plus d'entraîner avec lui le temple antique.

Détourner le courant, voilà le seul service que les papes puissent peut-être rendre encore au sanctuaire à demi ruiné dont ils sont les gardiens. Mais le courant contre lequel ils luttent est plus redoutable que celui de l'Anio ; le progrès envahira toutes choses, et le temple de la Sibylle est condamné à périr.

PISE

>Ivin eran quei che fur detti felici,
> Pontefici, regnanti e' mperadori :
> Or sono ignudi, miseri e mendici.
>U' son or le richezze? u' son gli onori,
> E le gemme e gli scettri e le corone,
> Le mitre con purpurei colori?
>Miser' chi speme in cosa mortal pone!
> Ma chi non ve la pone?.....
> PETRARCA.
> *Trionfo della morte.*

1

Le moyen âge. — Campo-Santo — Andrea Orcagna —
Le triomphe de la mort. — Le Jugement dernier
d'Orcagna comparé à celui de Michel-Ange.

Pise est une capitale sans territoire, une ville morte, majestueuse et vide. Ces larges rues silencieuses, ces palais devenus trop vastes pour leurs habitants, cette large place irrégulière où l'herbe croît autour du dôme, du baptistère et de la tour penchée, ce cimetière enfin, la principale gloire de la cité, tout ici donne le sentiment qu'on éprouve à Versailles : quelqu'un a vécu ici, mais il est mort ; il était grand et illustre, mais il n'est plus. A Pise, ce n'est pas Louis XIV qui a laissé le néant à la place du mouvement et de toutes les grandeurs humaines ; c'est un plus grand que lui. Pise est le tombeau du moyen âge, la ville funèbre

où dort l'art catholique, avec sa beauté roide et sa profondeur d'expression. Le *Campo-Santo* est pour nous, bien moins le champ de repos des Pisans, qu'un vaste mausolée, le monument, unique au monde, d'une grande époque sur laquelle régna le génie de Dante, et qui s'effaça comme les ombres de la nuit à l'aurore des temps modernes.

J'ai vu Pise deux fois, à quelques années de distance; la première, en venant du Nord. Des Alpes j'étais descendu par la Lombardie, Venise et Bologne, à Florence et à Sienne, et j'allais m'embarquer à Livourne. La seconde fois, je revenais de Naples et de Rome; je me rendais sur cette glorieuse terre du Piémont où toutes les libertés ont trouvé un asile, et se vengent à la fois par le progrès et l'ordre, par la prospérité et la gloire, des calomnies de la peur et des trahisons de la servilité. Chaque fois, je me suis dit que c'était bien finir mon voyage; que c'était en effet dans la cité rivale, vaincue par Florence il y a quatre siècles et demi, qu'il fallait dire adieu à la vieille Italie féodale et toute catholique.

Vendue aux Florentins en 1405 par son prince, Pise ne se soumit qu'après un siége héroïquement soutenu, et ne perdit son indépendance que par la loi du plus fort. Arrêtée tout à coup dans sa prospérité comme Pompéi, elle a conservé, sous l'oppression comme sous les cendres d'un volcan, les témoignages impérissables de sa vie passée. La cathé-

drale, toute rayée de marbres noirs et blancs comme à Florence et bien mieux qu'à Gênes, est peuplée de souvenirs historiques et d'œuvres d'art. L'église *Santa-Maria della Spina* est en miniature un chef-d'œuvre d'architecture gothique. Enfin le musée de Pise n'est riche qu'en peintures antérieures à la grande époque et offre la collection la plus curieuse que j'aie vue des artistes pré-raphaélites. Mais toutes ces richesses pâlissent devant les trésors qu'offre le cimetière à l'étude de l'histoire, de la religion et de l'art au moyen âge.

Il n'est personne qui ne connaisse, au moins par les livres et les gravures, ce *Campo-Santo* dont la terre, dit-on, a été apportée de Jérusalem par des navigateurs pisans. Ce champ sacré est entouré d'arcades travaillées à jour avec la plus pure élégance de dessin et une légèreté féerique. Derrière ces arcades règnent de vastes galeries couvertes, où l'on a recueilli des débris de sculptures et érigé des monuments funéraires ; les longues et hautes murailles ont été couvertes de peintures, à demi effacées par le temps, où revit le moyen âge tout entier. Il est là avec ses mœurs étranges, barbares et poétiques, éhontées et dévotes tour à tour ; ses chevaliers et ses nobles dames, reparaissant avec tous les détails de la parure du temps ; ses moines avec tout le luxe de diableries et de miracles qu'aimait l'époque ; sa théologie atroce où Jésus-Christ est un juge irrité, Satan une chaudière à forme hu-

maine, ardente et gigantesque, les démons des bourreaux immondes, hideux et ridicules. Ce sont d'immenses compositions aux mille personnages, où les scènes les plus diverses s'entassent et se touchent, sans nul souci des proportions ni souvent même de la perspective. Quelques-unes offrent un intérêt réel comme œuvres d'art, d'autres sont au-dessous du médiocre, même pour leur temps. Plusieurs sont devenues à peu près invisibles ; il en est enfin qu'on a coupées au hasard pour faire place au monument de quelque célébrité locale ou de quelque grand seigneur, débris de la noblesse pisane. Comme dans les grandes épopées, il y a ici tout un siècle, mais non évoqué par l'imagination du poëte ou ressuscité laborieusement par les recherches et les conjectures de l'antiquaire. C'est un siècle, et à vrai dire, ce sont les siècles du moyen âge, peints par eux-mêmes. En passant, pour ne plus revenir, le long des hautes murailles du *Campo-Santo*, ils y ont laissé leur ombre, leur vivante image, prise sur le fait, à la lumière puissante de l'art.

Etudions-y cet art lui-même et la religion dont il était l'organe.

L'impression générale qu'on reçoit de ce vaste Musée de la Mort est celle d'un ensemble énorme et triste. On est accablé d'un sentiment de grandeur démesurée, de multiplicité inquiète, d'efforts sans résultat, et de mouvement sans effet.

La vie humaine, telle que le moyen âge catholique la conçoit, n'a rien de collectif; l'idée qu'on exalte de nos jours sous le nom d'*humanitaire*, l'idée de la solidarité, l'idée du progrès, d'un développement général auquel tous doivent prendre part, d'une amélioration future que tous doivent hâter, manque aux artistes du cimetière pisan. Chacun pour soi, en ce monde, dans le bien ou le mal : l'ermite au désert, puis au ciel; le voluptueux dans les plaisirs, puis en enfer; la responsabilité réduite à une loi dure et sombre, loi de pénitence et de macération; l'homme pécheur, destiné à souffrir et n'apaisant son Dieu courroucé, n'évitant un enfer éternel, qu'en se faisant dès ce monde un enfer provisoire. Il n'est pas plus question d'amour que de progrès dans cette théologie populaire et terrible. Dieu y est impitoyable; Jésus-Christ y est un juge, non pas impassible, mais irrité; et la différence entre les anges et les démons n'est autre que celle du sbire qui saisit le criminel à l'exécuteur qui le flagelle ou le torture.

Si Dieu est charité, si le christianisme est amour, si la sanctification morale est le but, et le pardon par Christ le moyen, c'est là une religion toute différente de celle du *Campo-Santo*, qui ressemble plutôt au judaïsme, sauf qu'elle y ajoute les complications et les terreurs d'une dogmatique sans entrailles.

Ce qu'il y a de plus remarquable parmi toutes

ces peintures, c'est la trilogie commencée par l'illustre Andrea Orcagna, et continuée par son frère. Andrea fut un de ces artistes qui savaient tout et réussissaient en toutes choses. Peintre de génie pour son temps, il laissa des œuvres admirables d'architecture et de sculpture. Nous n'en citerons que deux, la belle *Loggia de' Lanzi* et l'admirable autel érigé dans cet ancien grenier dont Florence fit une église sous le nom d'*Or' San-Michele*, en l'honneur d'une image miraculeuse. A Pise il fut chargé de représenter en quatre fresques énormes les *quatre fins de l'homme* : la mort, le jugement, l'enfer et le paradis. Je doute que la troisième soit de lui, ni pour l'idée ni pour l'exécution. Il n'a pas même commencé la quatrième, et l'on n'a pas suivi son plan. A la place du paradis, on a peint l'histoire des ermites, confus et indescriptible entassement d'une infinité de groupes et de personnages, moines, anges, diables et animaux, jouant toutes les scènes de la légende. Mettre une Thébaïde à la place d'un paradis, peindre des anachorètes au lieu des bienheureux, c'était une substitution facilement acceptée dans cette Italie où la solitude passait pour presque équivalente à la sainteté, et où beaucoup d'âmes, froissées par les luttes éternelles de villes, de classes, de familles rivales, par des haines sanglantes et des crimes, aspiraient au repos du désert et du couvent, en attendant celui du ciel.

La Mort, ou plutôt *le Triomphe de la Mort*, est une composition à plusieurs scènes où se rencontrent d'une manière étrange une haute poésie et un réalisme naïf. Les premières scènes sont empruntées à Pétrarque, dont nous avons ainsi un commentaire matériel et contemporain. De riches tapis sont étendus sous un bosquet, où des seigneurs, des dames jeunes et belles, des enfants, le faucon de chasse sur le poing, tous magnifiquement vêtus, écoutent des musiciens ; à leurs attitudes pleines de langueur et de joie, on devine le caractère efféminé des chants qu'ils entendent. Tout respire la mollesse, le luxe, la sécurité dans ces groupes charmants. Des Amours ailés voltigent au-dessus de leurs têtes. Mais une autre divinité, terrible et irritée, se précipite sur ces voluptueux pour les détruire. C'est la Mort, portée sur des ailes larges et puissantes, armées de crocs comme celles de la chauve-souris, les doigts semblables aux serres des oiseaux de proie, la poitrine couverte de mailles de fer, les cheveux épars, la faux levée. Au-dessous d'elle, partout où sa faux a passé sont couchés des morts de tout rang, de tout sexe, de tout âge, plus nombreux que les épis qu'on vient de moissonner ; ils sont tombés les uns sur les autres, chacun dans une attitude et un costume différents ; et déjà les démons saisissent leurs âmes au moment où elles s'exhalent de leurs bouches sous la forme d'enfants nus.

Derrière ces cadavres amoncelés se presse une multitude plus tragique encore et qui représente d'une manière plus lugubre les rigueurs inexplicables du sort. Ce sont des vieillards accablés de toutes les infirmités, dévorés par la maladie, perclus, aveugles, qui tous implorent la mort à grands cris.

> La cruelle qu'elle est, se bouche les oreilles
> Et les laisse crier,

comme l'eût dit Malherbe. Ou plutôt, elle ne daigne ni les entendre ni les voir, acharnée à faucher ces heureux du monde, ces hommes de plaisir, ces aimables et jeunes filles qui ne pensent point à elle.

Ces trois groupes, des heureux qui vont cesser de vivre, des morts, et des infortunés qui voudraient en vain mourir, semblent épuiser ce funèbre sujet. Mais l'imagination d'Orcagna est intarissable, et il va présenter les mêmes idées sous une forme plus hideuse encore. Voici au milieu d'un paysage sinistre, entre de grands rochers et quelques arbres rares, au tronc sans branches, un groupe d'opulents et nobles chasseurs, hommes et femmes, tous à cheval, suivis de valets et de pages. Tout à coup ils s'arrêtent; leurs chevaux semblent immobiles de terreur, leurs chiens de chasse sont en arrêt, épouvantés. Trois tombeaux, ou plutôt trois cercueils sont devant eux, ouverts tous les

trois; ils contiennent ce qui reste de trois grands de la terre : le premier un squelette, le second un cadavre en dissolution, le dernier un mort encore récent, tous rongés de vers. A ce hideux spectacle, soudainement rencontré, plusieurs se bouchent le nez avec dégoût ; les uns restent immobiles, d'autres sont glacés d'horreur ou de pitié, deux surtout : un jeune homme qui fixe un regard profondément attentif sur ces tristes débris, et une jeune dame aux superbes et amples vêtements, imposante et gracieuse à la fois, qui médite, absorbée dans la contemplation du néant de tout ce qui est humain. Derrière les cercueils, un vieillard courbé par l'âge s'avance péniblement, soutenu sur un bâton : c'est Macaire, le saint ermite d'Alexandrie; et il tient à la main une légende qui ordonne aux vivants de se souvenir de la mort *. Sur les derniers plans s'élè-

* Ce même saint reparaît dans la *Thébaïde*, remuant du bout de sa béquille une tête de mort. La légende rapporte que fixant son regard sur les orbites vides de ce crâne, il lui rendit la pensée et la parole pour l'interroger : « A qui as-tu appartenu ? lui dit-il. — A un païen. — Où est ton âme? — En enfer. — A quelle profondeur? — Plus bas sous la terre que n'est la terre sous le ciel. — D'autres sont-ils au-dessous de toi? — Sans doute ; les Juifs. — D'autres sont-ils au-dessous des Juifs? — Sans doute ; les chrétiens que Jésus-Christ a rachetés et qui montrent par leurs actes qu'ils méprisent son salut. »

Cette dernière réponse n'est pas orthodoxe ; moralement elle est pleine de sens.

vent des montagnes peuplées d'anachorètes dont un marche avec des béquilles ; un autre s'occupe à traire une biche ; ils n'ont de société que les oiseaux de proie, le cerf, le lièvre, seuls habitants du désert où l'homme ne vit que pour échapper à l'enfer. L'abîme s'ouvre dans la montagne et vomit des flammes : c'est le feu éternel, où les démons hideux, aux formes animales et immondes, précipitent des âmes nues, tandis que sur la droite de beaux anges, dont plusieurs portent la croix, signe de rédemption, leur disputent quelques-unes de leurs victimes et les font monter au ciel. Les airs sont peuplés de ces personnages surnaturels; les anges portent les âmes comme une mère son petit enfant; les démons les enlèvent de mille manières étranges et effrayantes par les cheveux, par les pieds, ou attachés par couples au bout d'un bâton, que le démon tient sur son épaule. Il y a telle âme qu'un ange tire en haut par les deux mains, tandis qu'un diable, au corps de chien, se pend à ses genoux pour la faire tomber en enfer.

La seconde *fin de l'homme* est le *Jugement dernier*. Orcagna l'a représenté avec moins de détails, moins d'invention, mais plus de solennité officielle et dans un style plus hiératique. Au faîte de la composition, siégent sur deux trônes Jésus-Christ et la Vierge, enveloppés chacun d'une de ces *gloires* que les Italiens appellent une *amande*, parce qu'entourant de lumière tout le corps du personnage

glorifié, elles ont une forme ovale fort allongée. En outre, Jésus et Marie ont la tête environnée d'une auréole radiée qui représente un soleil.

Je renvoie à une autre lettre l'étude de cette figure de Jésus-Christ; elle est fort remarquable en elle-même, et me servira de point de comparaison avec d'autres représentations du Sauveur.

A sa droite, siége Marie, la couronne en tête, régnant sur le ciel et la terre comme Jésus, mais muette, frémissante, s'inclinant et comme reculant de pitié et d'horreur (*shrinking*), à la vue du supplice des méchants. Cette figure se retrouve aussi chez Michel-Ange, mais plus subordonnée, placée plus bas que Jésus-Christ, se pressant auprès de lui, sans couronne et sans trône. Ici, l'avantage n'appartient plus au peintre de Pise. Évidemment, pour ce catholique mort en 1389, Marie tient une plus haute et plus large place dans la religion que pour le maître contemporain de la Réforme et qui vécut jusqu'en 1563. Depuis, le catholisme a reculé vers le Moyen-Age, et Orcagna est redevenu plus orthodoxe que Michel-Ange.

Aux deux côtés des trônes, sont assis les douze Apôtres; plus haut, les anges portent, comme dans la *Sixtine*, les instruments de la Passion.

Au-dessous de Jésus et de sa mère un groupe sublime plane entre terre et ciel; il semble que l'auteur ait voulu, surtout ici, par une symétrie roide et qui rappelle l'architecture, frapper l'es-

prit de l'idée d'une nécessité inflexible. Un Archange magnifique et armé, debout, les ailes déployées, tient dans ses deux mains deux légendes ; ce sont les sentences de salut et de perdition: *Venez, les bénis de mon Père.—Retirez-vous de moi, maudits.* Deux autres Anges qui apparaissent derrière lui, descendent presque verticalement du ciel en terre, et sonnent de la trompette ; c'est le signal de la double résurrection, *résurrection de vie* pour les uns, et pour les autres *résurrection de condamnation.* Entre les deux, est agenouillée une figure qui pour moi est la plus dramatique, la plus saisissante de toute cette scène : c'est un Archange épouvanté qui se détourne des méchants, en se couvrant le visage de son manteau et de sa main pour échapper à l'horrible vue de leur damnation. Au milieu d'un groupe symétrique jusqu'à l'exagération, cet Ange rompt brusquement la symétrie et se détourne entièrement à droite, tandis que son œil, comme malgré lui, jette un regard d'ineffable terreur sur les coupables qui s'en vont à gauche. L'horreur de ce regard, le corps tout entier, et en partie la figure même, disparaissant, voilés et comme cherchant à s'effacer, à s'anéantir pour échapper à l'épouvante universelle; tout enfin dans cette figure, pénètre le spectateur de plus d'effroi que le reste de la scène et donne à cette composition une nouvelle supériorité sur celle de Michel-Ange. Rien de plus simple, mais rien de

plus éloquent que cette conception. Vous voulez m'effrayer : vous entassez les supplices, les cadavres, vous multipliez les démons hideux, vous variez les objets de crainte ; mais vous m'impressionnerez bien plus vivement encore si vous me montrez l'effroi lui-même, pénétrant et faisant tressaillir un être humain. L'objet matériel ne fera jamais autant d'effet sur moi que l'expression d'un sentiment humain ; j'aurai plus de peur en voyant la peur d'autrui qu'en voyant ce qui la cause ; et s'il s'agit d'une terreur désintéressée, mêlée de pitié et d'une sainte horreur, de l'effroi qu'inspire à un Ange l'arrêt divin dont il est, non la victime, mais le ministre, alors la contagion de la crainte est irrésistible, alors l'effet produit est d'une intensité morale qui s'élève jusqu'au sublime.

Après avoir admiré cette figure, on s'intéresse davantage à la scène qui occupe le bas du tableau : les justes réunis à droite, les damnés assemblés à gauche, et au milieu, les morts sortant de leurs tombeaux, conduits d'un côté, ou chassés de l'autre par cinq Archanges, l'épée de justice à la main. Ceux-ci, avec les deux placés plus haut, complètent le nombre des sept Archanges qui, selon l'ancienne théologie, contemplent Dieu de plus près. Bien des détails de cette scène portent l'empreinte d'un esprit élevé : tel est ce moine hypocrite qu'un Ange a saisi par sa chevelure et entraîne du milieu des élus vers l'enfer ; tel est ce jeune homme,

presque enfant encore, et ravi de reconnaissance, qu'un Ange emmène dans les rangs des bienheureux tandis qu'il s'était cru lui-même du nombre des condamnés.

Rien, à notre sens, ne prouve mieux la supériorité religieuse des peintres antérieurs à la grande époque de l'art, que le contraste de ce *Jugement dernier* avec celui de Michel-Ange. Orcagna est bien plus catholique, plus chrétien, plus pieux ; aussi s'élève-t-il bien plus haut, si la peinture n'est qu'un langage destiné à parler à l'âme. Michel-Ange au contraire est bien moins touchant, bien plus païen ; mais comme peintre il n'en est pas moins supérieur. Nouvelle preuve de cette vérité que l'Église romaine se vante trop de ce qu'elle a fait pour les artistes. Ceux qu'elle a puissamment inspirés ne sont pas les plus grands. La Renaissance, l'antiquité, l'étude de la nature, l'émancipation de l'esprit humain, ont enfanté les véritables maîtres, et l'inspiration catholique leur a manqué. Orcagna est un artiste mystique, représentant ce qu'il croit; Michel-Ange, un génie exempt de tout mysticisme, qui traite un sujet donné, en faisant étalage d'une merveilleuse habileté, d'une incroyable puissance et de la science anatomique qu'il avait acquise en disséquant, grâce au prieur de San-Spirito.

Le *Jugement* d'Orcagna a servi de modèle à une foule de peintures, et Raphaël lui a emprunté

plus d'une fois certaines parties de sa composition.

A gauche du *Jugement*, se trouve l'*Enfer* attribué en général à Bernardo, frère d'Andrea Orcagna, au moins pour l'exécution. Ce n'est pas assez dire; et l'idée même de cette fresque me paraît trop indigne de l'auteur de la *Mort* et du *Jugement*.

Cet enfer est un souterrain divisé en quatre zones ou *bolges* placées l'une au-dessous de l'autre ; toutes les quatre sont peuplées de trépassés et de démons, tous nus, infligeant et subissant une multitude de supplices atroces, indécents et ridicules. Au centre est assis un géant, dont la stature égale à peu près la profondeur de l'enfer et ses quatre étages réunis. C'est Satan, couvert de pied en cap d'une armure de fer, et dont le corps est une fournaise pleine de feu qui s'entr'ouvre de tous côtés et laisse échapper au milieu des flammes les têtes, les bras, les jambes des damnés qui subissent le supplice infligé par Phalaris à l'inventeur du taureau d'airain. Cette grossière représentation est également choquante dans son ensemble et dans ses détails.

Le Campo-Santo contient bien d'autres peintures intéressantes, telles qu'une *Histoire de Job*, longtemps attribuée à Giotto, mais qui paraît être de Francesco da Volterra, plusieurs scènes d'histoire sainte, remarquables sous divers rapports et dues à Benozzo Gozzoli, et les curieux miracles de saint Rénier, patron de Pise, de saint Efeso et saint Potito.

Mais nulle part l'importance des sujets, l'originalité de la pensée et la puissance de l'expression ne s'élèvent aussi haut que dans les deux grandes œuvres d'Orcagna. Ce nom doit être uni à ceux de Giotto et de Fra Angelico, pour représenter l'apogée de l'art catholique. Il fut même, par ses talents variés de sculpteur et d'architecte, le prédécesseur de ces trois puissants génies, les Vinci, les Buonarroti, les Sanzio, qui portèrent l'art hors des limites étroites de la tradition catholique et l'élevèrent à une perfection dont leurs premiers successeurs ont rarement approché, et que, depuis eux, nul n'a pu atteindre.

Orcagna et Dante sont deux frères, génies inégaux, mais régnant sur le monde au nom d'une même pensée, sombre, douloureuse, pleine de vie, d'émotion et d'originalité. Par leurs soins, la lampe du sanctuaire qui avait seule illuminé la nuit du moyen âge, jette, avant de s'éteindre, un dernier et plus sublime éclat, et cette lueur suprême se confond avec les premiers rayons du soleil éclatant de la Renaissance et de la Réforme.

II

L'art catholique. — L'ancienne école florentine : Giotto à Santa-Maria-dell'-Arena de Padoue, Oreagna au Campo-Santo de Pise, Fra Angelico au couvent de Saint-Marc de Florence. — Les représentations de Dieu, de Marie, de Jésus-Christ. — Michel-Ange, Raphaël, Léonard de Vinci.

C'est en Toscane qu'il faut chercher ce qu'a de sérieux et d'élevé l'école catholique. Ailleurs, c'est par exception que l'on rencontre un sentiment pieux chez les grands peintres. Les chefs des grandes écoles lombarde, romaine, vénitienne, etc., ne sont religieux que rarement. Il est impossible sans doute de ne pas admirer l'adoration profonde, l'expression intense de piété et d'extase dont le Titien a su animer les chérubins enfants qui portent Marie au ciel, dans la grande *Assomption* du musée de Bologne. Ailleurs, on rencontre quelquefois de belles têtes, empreintes d'une foi vive. Mais je n'ai trouvé ce sentiment, habituel, et rendu

dans toute sa beauté, dans toute sa puissance, que chez les grands artistes florentins et surtout les premiers de tous. Les pré-raphaélites en Angleterre et ailleurs ont certainement tort devant l'art et le goût, mais devant l'histoire et la critique, ils ont raison, quand ils cherchent l'art catholique avant le Sanzio; les maîtres de Raphaël, un Pérugin, un Fra Bartolomeo, sont en réalité, comme peintres religieux, les derniers représentants sérieux du catholicisme.

Rendons franchement justice à ce qu'il y a de chrétien dans leur inspiration. Plus que tous les autres, plus qu'Orcagna, le pâtre de Vespignano et le moine de Saint-Marc m'ont ému. Giotto est plus libre, plus évangélique; Angelico plus catholique et plus monacal; mais tous deux illuminent, d'un vrai reflet du christianisme, leurs tableaux de sainteté.

Fra Giovanni da Fiesole, surnommé *Angelico*, d'abord moine à Fiesole, habita longtemps ensuite ce fameux monastère de Saint-Marc à Florence, où vécurent aussi le réformateur Savonarole et son disciple, Fra Bartolomeo (*Baccio della Porta*), peintre de grand mérite.*

* C'est ce même couvent dont les moines, sur les conseils d'un autre Italien réformateur, le comte Piero Guicciardini, avaient orné les murs, il y a quelques années, de versets de l'Évangile. Ils se hâtèrent de les effacer comme suspects d'hérésie, lorsque le comte, reconnu coupable de protestantisme, partit pour un exil qui dure encore.

Fra Angelico, né en 1387, fut un vrai catholique, un vrai moine, refusa d'être archevêque de Florence, et ne vécut que pour prier et pour peindre*. On dit qu'il travaillait à genoux quand il voulait représenter le Christ, et je le croirais, tant est profonde la vénération avec laquelle il touche les sujets sacrés. Quoiqu'on trouve encore dans sa manière la roideur archaïque dont les Léonard, les Raphaël et les Michel-Ange ont fait justice ; quoique les mille couleurs dont il surcharge les ailes de ses anges rappellent le moine qui avait commencé par enluminer des *missels* et des livres d'*heures*, il n'en est pas moins vrai que ces anges sont d'une merveilleuse et idéale beauté, et surtout qu'ils prient avec un amour et une foi admirables. Il y a sur les traits de ses vierges une pureté suave et touchante, pleine de vraie humilité et de vraie piété ; elles ne ressemblent guère à ces vierges vulgaires qu'on voit partout, minaudières, ou bigotes, dont la fausse modestie impatiente autant que leur air fadement dévot. Ses figures du

* J'ai vu depuis à Rome son tombeau à *Santa-Maria sopra Minerva*, l'église de son ordre. Son épitaphe, où il est loué plus encore de ses aumônes que de ses peintures, est assez belle :

> Non mihi sit laudi quod eram velut alter Apelles,
> Sed quod lucra tuis omnia, Christe, dabam;
> Altera nam terris opera extant, alia cœlo.
> Urbs, me Joannem, flos tulit Etruriæ.

Christ ne viennent qu'en troisième ligne ; ses anges sont ce qu'il a fait de plus émouvant, et il leur dut son surnom.

Fra Angelico, je l'avoue, m'a ravi, quoiqu'il soit le plus catholique, le plus moine de tous les peintres ; quoiqu'il ait porté cette robe blanche des dominicains, l'habit des inquisiteurs, et par conséquent, de tous les costumes effrayants pour la mémoire des peuples, celui qui a été le plus souvent inondé de sang innocent, du sang des martyrs. Mais il n'en est pas moins vrai qu'il a exprimé avec une fraîcheur d'imagination, avec une candeur et une pureté qui n'appartiennent qu'à lui, ces sentiments de ferveur et d'amour, qui sont les mêmes en tout temps, sous les formes les plus diverses. *

Quant à Giotto, je n'ai rien à oublier pour me livrer aux émotions qu'il provoque. Il est à l'extrême opposé, et m'a paru, je ne dirai pas seulement le plus biblique, mais le seul biblique des

* Seulement, c'est précisément quand on a vu dans sa rare élévation la piété du quatorzième siècle, qu'on sent le mieux la puérilité du *puséysme*, qui croit pouvoir ressusciter, galvaniser, ou, à vrai dire, copier de pareilles choses. Ce qu'il y a de beau et de frappant dans le catholicisme du moine de Saint-Marc, c'est la spontanéité, la sincérité parfaite de ses sensations et de ses croyances ; ce qui fait son mérite, c'est qu'il est de son siècle et de son pays. De quel pays et de quel siècle est cette contrefaçon pitoyable, ce *pastiche* du moyen âge qu'on a essayé à Oxford ?

peintres italiens dont j'ai vu les ouvrages. J'aime
à revenir en idée dans cet amphithéâtre antique et
ruiné de Padoue, au milieu duquel s'élève la cha-
pelle de *Santa-Maria dell' Arena*, plus connue
sous son nom populaire, la *Chapelle de Giotto*.
C'est lui, en effet, qui a couvert de peintures à
fresque, représentant la vie de la Vierge et celle
du Sauveur, toutes les parois intérieures de cette
église, honteusement négligée par ses proprié-
taires actuels.

L'ensemble de la décoration ne me plaît guère ;
ces longues rangées de compartiments, d'un mè-
tre carré à peu près, donnent trop à ces murs l'as-
pect d'un échiquier dont toutes les cases seraient
de la même couleur. Mais quelle vie s'agite et se
déploie sur ces vénérables murailles ! Dès qu'on
s'accoutume au coloris un peu terne de la fresque,
et qu'on parcourt, de compartiment en compartI-
ment, l'histoire du Christ, combien de beautés
vraies, sérieuses, religieuses, on y découvre !

Deux fresques surtout m'ont frappé : la *Résur-
rection de Lazare* et le *Noli me tangere*. Com-
ment oublier ce Lazare, cadavre étonné de se rani-
mer et de vivre ; prodige d'expression qui, à pre-
mière vue, effrayerait, si tant de douceur et de
reconnaissante adoration n'apparaissait dans le
regard à demi voilé encore. Il y a dans les traits
de ce cadavre que le spectateur *voit ressusciter*,
quelque chose qui rappelle le moment où le soleil

va paraître sur l'horizon ; vous ne le voyez pas encore, mais vous sentez qu'il est là, qu'il va se montrer : c'est lui, invisible, et déjà cependant remplissant tout de sa présence. Il en est ainsi de la vie sur cette figure morte; elle n'y est pas encore tout entière, mais déjà elle y brille, elle y éclate en traits de joie et de gloire qu'il est impossible de méconnaître.

C'est plus que le mérite de la difficulté vaincue ; c'est le génie qui a changé cette difficulté à peu près insurmontable en une source de beautés inouïes et de premier ordre. Quant aux témoins du miracle, tous les degrés de l'étonnement, depuis l'épouvante jusqu'aux transports de joie, sont admirablement exprimés dans leurs attitudes et sur leurs visages.

Au lieu d'une tête morte, donnez à peindre à Giotto une figure toute rayonnante des émotions les plus ardentes et les plus contradictoires, il saura les comprendre, les concilier ; que dis-je ? sans les concilier, il les jettera toutes à la fois sur les traits émus de sa Madeleine. Mais c'est que Giotto avait lu et compris saint Jean. Que de peintres, hélas ! et de théologiens arrivant à ce mot du ressucité : *Ne me touche pas*, ont essayé en vain de s'expliquer une parole cependant si simple. Giotto, dans son âme de feu, en a trouvé le vrai commentaire, et à ceux qui n'avaient pas encore compris cette scène, la fresque

de Padoue la ferait comprendre dès le premier coup d'œil.

Marie, baignée dans les larmes, n'avait pas reconnu d'abord *le vivant* qu'elle *cherche parmi les morts*. Baissée vers la tombe vide, elle lui a parlé, dans son désespoir, sans le regarder. Mais au bruit de sa voix, à ce seul mot : *Marie !* avec la rapidité de l'éclair elle a levé la tête, a vu Jésus, et poussant ce seul cri : *Mon maître !* elle est tombée à ses pieds. Aussitôt, elle veut le saisir de ses mains tremblantes; ses yeux ne lui suffisent pas pour s'assurer qu'il est là, debout, devant elle ; elle veut toucher ses pieds sacrés, et les tenir étroitement embrassés comme pour être matériellement sûre, tant qu'elle le retiendra ainsi, que c'est bien lui et qu'elle ne rêve pas. C'est alors qu'il la rassure et la calme ; c'est alors que, pour lui prouver qu'elle n'a pas besoin de le toucher avec tant d'angoisses, il lui dit : *Ne me touche point ; je ne monte pas encore vers mon Père et votre Père, vers mon Dieu et votre Dieu.* Cette scène saisissante et sublime n'a aucun sens chez la plupart des commentateurs et des peintres ; ils l'ont presque tous glacée et compliquée.

Giotto tout au contraire. Les mains de Marie agenouillée et penchée vers le Maître bien-aimé qu'elle veut saisir, ces mains ouvertes, tendues et frémissantes, sont aussi éloquentes que son visage tout illuminé de joie et tout rayonnant de larmes.

On voit que la tradition n'a point passé par là. Entre la page sainte de l'Évangile et ce mur où est venue se fixer l'œuvre instantanée de Giotto, il n'y eut d'autre intermédiaire que le cœur et le génie du peintre. Madeleine a aimé et pleuré. Jean a raconté sa douleur et son ravissement comme lui seul était capable de le faire. Giotto a lu ; toute la scène est apparue à son génie ému, et comme il l'a sentie, il l'a jetée en quelques coups de pinceau rapides et brûlants sur la paroi de la chapelle *dell'Arena*.

Après avoir examiné en Giotto, Angelico et Orcagna, les représentants les plus purs, selon moi, du christianisme catholique parmi les artistes de l'Italie, je voudrais étudier l'art ecclésiastique dans la représentation des êtres divins ou divinisés. Quand une Église autorise, commande même le culte des images, elle assume une haute responsabilité à cet égard et l'on a droit de voir de près comment elle s'acquitte de la tâche trop hardie qu'elle s'est imposée.

Peindre ou sculpter le vrai Dieu, l'Éternel, l'Invisible, c'est aux yeux des protestants une idée fausse et sacrilége, une tentative inepte et du plus mauvais goût. C'est un spectacle pénible pour les disciples de l'Evangile d'esprit et de vérité, que de voir dans la plupart des églises, l'Être des êtres peint ou sculpté sous une figure d'homme, fût-ce avec la plus sublime perfection, à laquelle le gé-

nie puisse atteindre. A plus forte raison est-ce chose odieuse et blessante, que de voir des images de ce genre manquer de toute dignité, de toute élévation, comme il arrive très-souvent. La plupart des églises en offrent de déplorables exemples. Je dois convenir cependant que Michel-Ange et Raphael me paraissent tous deux avoir traité quelquefois avec un étonnant bonheur ce sujet impossible et inconvenant. Mais s'ils ont su imaginer et peindre un vieillard plein de force et de grandeur, dont les traits, les regards, l'attitude, respirent la toute-puissance et la souveraine majesté, c'est qu'après tout l'autorité est une de nos idées les plus élémentaires, et le sentiment d'un respect religieux, d'une pieuse soumission, l'un des plus naturels à l'âme humaine; et je me hâte d'ajouter que le Dieu sublime du Sanzio et du Buonarroti est celui des psalmistes et des prophètes, mais non le Père que Jésus-Christ nous a révélé, le Dieu qui est charité selon saint Jean. C'est le Jéhovah d'Israël, porté sur les chérubins, c'est le Dieu fort et jaloux dont la droite nous saisirait, quand nous prendrions les ailes de l'aube du jour, pour fuir au delà des grandes mers (*Ps.* 139).

Tout offensé qu'on soit à juste titre d'une telle profanation, qui ne sentirait une idée d'immensité, de majesté souveraine et redoutable, le saisir jusqu'à le faire frissonner, à la vue de ce très-petit ta-

bleau du palais *Pitti*, où Raphaël a représenté la *Vision d'Ezéchiel?* C'est presque un blasphème involontaire que cette peinture, j'en conviens; mais rien n'est plus loin du blasphème que le sentiment qu'on y trouve exprimé. Quel génie que celui de Raphaël, et quel effet prodigieux ! Avec une toile de dix-huit pouces, avec une donnée impossible à réaliser, qui d'ailleurs blesse la conscience chrétienne, avec un seul ange et trois animaux symboliques pour tout accessoire, il a réussi à produire la plus forte impression de suprême grandeur et de puissance illimitée.

Raphaël encore, dans les *Loges* du Vatican, Michel-Ange sur la voûte de la chapelle Sixtine, ont donné d'autres exemples analogues, et avec un succès peut-être égal, mais aucune de ces peintures ne m'a autant ému que la *Vision d'Ezéchiel*.

Avant de parler avec plus de détail des effigies du Sauveur, je dirai quelques mots des images de la Vierge, qui devient de plus en plus la divinité populaire et ecclésiastique du catholicisme.

L'idéal, très-vague d'ailleurs, qu'on peut attacher à cette sainte et vénérable figure, laissée par les évangélistes dans une ombre qu'on aurait dû respecter, cet idéal est à peu près réalisé dans quelques-unes de ces *Pietà*, tableaux ou groupes qui représentent Marie auprès du cadavre de son Fils crucifié. Mais si, comme Michel-Ange à Saint-Pierre de Rome, on a idéalisé au point de montrer à des-

sein la mère plus jeune que le Fils, sous prétexte de divinité et de virginité, l'intérêt le plus sérieux, le plus émouvant de l'œuvre disparaît.

Je ne connais que par des gravures une peinture de Zurbaran, qui me paraît aussi simple de conception que touchante * : elle représente l'accomplissement de cet ordre si bref et si plein d'amour : « Femme, voilà ton fils; disciple, voilà ta mère; » Jean conduisant Marie chez lui après la crucifixion. Le rude peintre espagnol paraît avoir rendu admirablement la docilité de la mère désolée qui se confie avec amour, mais ne regarde pas même celui qu'elle suit, et ne songe qu'au Fils qu'elle a perdu et auquel elle obéit. Cette indifférence pour toutes choses que fait naître une grande douleur, cet abandon de la volonté, cet empressement à faire ce qu'a demandé celui qui n'est plus, cette manière presque machinale et cependant émue d'accomplir son dernier désir, en songeant non à ce qu'on fait, mais à lui, cette énergie chrétienne qui veut vivre et agir, même sous le poids d'une ineffable et irréparable souffrance, toutes ces pensées si touchantes et si fortes donnent tant de prix à ce sujet, que je me demande pourquoi il a été si rarement traité. C'est uniquement parce qu'il n'appartient pas au cycle monotone dans lequel le traditionalisme catholique a enfermé l'art chrétien ;

* Le tableau est à Munich.

et il ne devait pas en faire partie, puisqu'une femme divinisée perd quelque chose de sa grandeur à être protégée par un simple homme. *

Quant aux madones tenant l'enfant Jésus dans leurs bras, je n'y reviendrai pas, et je parlerai ailleurs des images de l'Immaculée Conception.

Il semble au premier abord, qu'une figure du Christ soit plus facile à tracer puisque nous avons dans le Nouveau Testament trois récits de sa vie et un traité sublime et touchant sur sa gloire divine. Il semble que, des faits et des idées rapportés par les Évangélistes, on devrait tirer une image assez vivante et assez éloquente du Fils de l'homme. On y a très-peu réussi.

Il n'est pas nécessaire, pour en juger, de discuter longuement l'authenticité de la figure traditionnelle du Christ, qui aujourd'hui est partout. Cette figure est belle, empreinte d'une majesté pure et

* Un artiste éminent que nous venons de perdre avait compris que l'histoire de la Passion, plus souvent représentée que toute autre série historique, peut cependant fournir encore bien des scènes attendrissantes et pieuses qui ont toujours été négligées. L'idée est parfaitement vraie et plus hardie peut-être que l'auteur lui-même ne le pensait. Elle peut devenir le signal fécond d'une révolte contre le joug traditionnel de l'Église. Il peut en résulter des écarts, et il ne paraît pas que Paul Delaroche y ait toujours échappé ; mais on doit recevoir avec une double reconnaissance, au nom de l'art et du sentiment religieux, ce dernier legs d'un beau et sérieux talent.

aimante. Elle est ancienne, et l'on en distingue les premiers linéaments encore confus dans deux fresques des catacombes de Saint-Calixte et de *San-Ponziano*, ainsi que dans une terre cuite trouvée, dit-on, dans le cimetière de Sainte-Agnès*. Mais d'autres monuments aussi anciens au moins représentent habituellement Jésus en *bon berger*, avec le costume romain, par conséquent sans barbe, et paraissant d'ailleurs très-jeune ; il est vrai que ces bas-reliefs et ces fresques nous offrent plutôt des symboles que des portraits.

Il n'est pas absolument impossible qu'une certaine tradition ait conservé dans la primitive Église le souvenir de quelques détails des traits de Jésus-Christ ou de son costume, tels que les cheveux d'un blond roux, assez longs, la barbe en pointe et divisée. Mais, au fond, la haine des Juifs pour toute image humaine et le spiritualisme ardent d'un saint Paul, d'un saint Jean, rendent cette tradition assez peu probable. Le type généralement reçu doit s'être formé peu à peu à Rome; il n'est l'œuvre personnelle d'aucun artiste. Il est résulté, comme un idéal assez vague, des plus heureuses tentatives de tous. C'est une figure juive corrigée par le style gréco-romain et animée d'un sentiment chrétien trop faible, mais

* On peut les voir reproduites dans divers recueils modernes, tels que ceux de Kugler, M. Perret, M. Armengaud.

vrai, comme il arrive chez les masses. C'est l'intensité, la pureté du sentiment chrétien, le reflet divin sur un visage d'homme, qu'il s'agit d'exprimer sur la toile ou dans le marbre. Malheureusement le but n'a guère été atteint *. Presque partout, c'est une remarque sans exception que si le Christ paraît dans un tableau, sa figure est de toutes, la moins satisfaisante, quelquefois même étonnamment inférieure à toutes les autres.

Dans l'école catholique, *Giotto* et *Fiesole* eux-mêmes échouent quand ils veulent représenter le Sauveur. Leur Christ est celui de la théologie, non celui de l'Évangile; il est d'ailleurs infiniment plus facile de peindre sur les traits d'un adorateur, ange ou homme, une vénération profonde, une piété exaltée, que de représenter dignement l'objet de cette foi vive, de ce religieux amour. Dans le *Couronnement de la Vierge* qui est au Louvre, *Fra Angelico* a peint d'admirables figures de saints et de saintes; mais son Christ, sur un trône, couronnant sa mère qui siége à son côté, est absolument étranger à la donnée évangélique : ce n'est ni le Fils de l'homme, Jésus de Nazareth

* Dans les galeries et les églises principales d'Italie, de France, et quelques-unes de celles de la Hollande, de la Belgique, de l'Angleterre, de l'Allemagne, je n'ai pas vu une seule tête de Christ qui me satisfît complétement, ou même qui valût celle de Léonard de Vinci à *Santa-Maria delle Grazie*.

crucifié à Jérusalem, ni le Fils de Dieu ressuscitant et montant au ciel. C'est un personnage lourd, insignifiant au point de vue de la religion et qui n'est là que pour couronner la véritable divinité du tableau, Marie, à peu près comme un archevêque officie au sacre d'un roi. Giotto a été bien plus fidèle à l'Écriture dans cette vie de Jésus, à Padoue, dont nous venons de dire quelques mots; mais il n'a point échappé au reproche mérité par les autres peintres, et ce n'est pas le Christ que je puis signaler à l'admiration parmi les personnages de ses fresques.

Orcagna doit nous arrêter plus longtemps. Je n'ai pas encore indiqué dans son *Jugement dernier* la figure du Sauveur. Elle est extrêmement remarquable. Jésus-Christ, vêtu d'habits somptueux aux larges plis, porte une tiare ceinte d'une seule couronne[*]; sa main droite entr'ouvre son vêtement et met à nu la plaie de son côté, tandis que sa main gauche, levée en signe de condamnation, repousse et maudit les damnés. Ce geste de réprobation est très-expressif; Michel-Ange n'a cru pouvoir mieux faire que de le copier dans la chapelle

[*] Dès le temps d'Orcagna, et au plus tard sous Urbain V, mort en 1370, la tiare du pape fut ornée de trois couronnes. Mais dans le symbolisme papal, elle n'est attribuée qu'à Dieu le Père, et c'est probablement par suite de cette distinction que le Christ ne porte ici que l'ancienne tiare pontificale d'Alexandre III.

Sixtine. C'est là assurément le plus décisif des suffrages; c'est une grande gloire pour Andrea que d'avoir donné à un si illustre disciple l'idée de la principale figure d'une de ses œuvres les plus sérieuses. Mais ici le maître, quoique bien inférieur à son imitateur, n'a été cependant ni dépassé ni même égalé par lui. Michel-Ange a copié un geste, mais il n'a pas reproduit la majesté douloureuse et profondément humaine du Christ d'Orcagna, ni cet appel pathétique à ce qu'il a souffert lui-même, à la marque sanglante du coup de lance. Le Juge des vivants et des morts, d'après le Buonarroti, est un homme nu, sans barbe, aux membres d'athlète, au corps plus que robuste, lourd et charnu, au front haut et chargé de courroux; et son geste de condamnation, plus violent et moins digne, n'est qu'un acte de colère irrésistible, toute-puissante. Rien de divin en lui que la force de la volonté; rien de miséricordieux et de bon; il n'a pas même l'air de rendre la justice ni de se soucier d'être équitable. Il paraît se livrer à un accès de fureur ou de vengeance. M. de Bonald a eu raison de le comparer à un Jupiter Tonnant; Beyle en a fait cette satire terrible et à peine exagérée : *Ce n'est pas un juge; c'est un ennemi, ayant le plaisir de condamner ses ennemis.*

Chez Orcagna la pensée, plus élevée et plus touchante, est évidemment mystique. Malgré la tiare dont il a ceint le front de Jésus, il a empreint

toute sa personne d'un sentiment profond de sévérité douloureuse, et la plaie qu'il découvre ne signifie nullement : *voilà le mal que vous m'avez fait, et dont je me venge*, mais « voilà ce que j'ai souffert pour vous, voilà ce que vous avez méconnu; hommes ingrats et insensibles, qui avez repoussé tout mon amour, vous êtes perdus; je ne puis plus rien pour vous; le juge a été le crucifié, et il a droit de condamner ceux qui n'ont pas voulu être sauvés par lui. » Cet appel à la pitié pour le juge lui-même, ce souvenir de ce qu'il a souffert adoucit, par le contraste, la rigueur de l'arrêt. Ayant tant souffert, il ne peut plus que punir. Voilà l'idée théologique dont la fresque du *Campo Santo* est l'expression.

Raphaël ne s'est pas élevé si haut. Nous l'avons dit au sujet de la *Transfiguration*. Il a plus d'une fois représenté le Christ enfant avec une rare puissance d'idéalisation, comme dans la *Madone de Saint-Sixte*; quelque chose de surhumain éclate dans le regard de l'enfant, et il y a un merveilleux contraste entre la puissance de l'esprit qui règne en lui et la faiblesse de son âge. Mais le Christ adulte est moins bien compris par Raphaël. Il est sage, bon, quelquefois grand, mais manque toujours ou de réalité ou d'idéal. La plus noble figure de Jésus que j'aie vue dans les œuvres du Sanzio se trouve dans une des scènes dessinées par lui pour les *arazzi* ou tapisseries

du Vatican, *la Résurrection*. C'est bien le vainqueur de la mort, sortant des portes du tombeau, rayonnant de vie, de grâce et de divinité. L'idée de lui mettre à la main une croix transformée en étendard est malheureuse, et ôte quelque chose au spiritualisme élevé de toute la scène. Le peintre a tiré un admirable parti de la disposition des sépulcres en Judée, qu'il n'a pas toujours observée ailleurs; ce sont, non pas des fosses creusées dans le sol, mais des grottes qui s'ouvrent verticalement, en sorte que le Christ en sort debout. Le trouble, la terreur, l'impuissance absolue des soldats tout armés en présence du miracle, la nullité de la force humaine devant la puissance du ciel, sont sentis et rendus avec une merveilleuse vérité, avec une poésie brillante et pure. L'attitude du ressuscité sortant du sépulcre, l'éclat de cette apparition, les formes du corps ennoblies et comme transfigurées, la vie de l'âme illuminant tout l'être, répandent sur ce chef-d'œuvre comme une gloire éblouissante. Mais si l'on examine attentivement la tête du Christ, on ne trouve pas qu'elle ait tout le grandiose, toute la beauté religieuse que le sujet comporte.

Ici Michel-Ange est très-inférieur à Raphaël, non-seulement dans le *Jugement dernier*, mais partout. On voit dans l'église de la Minerve une statue de Jésus, debout, tenant sa croix entre ses bras; le pied droit, usé par les baisers dévots

des fidèles, est chaussé d'un brodequin de métal doré. La statue a été faite pour l'église de *Domine quò vadis?** Cette donnée, fort hétérodoxe du reste, convenait au ciseau énergique de Buonarroti; et le plâtre de cette statue qui se trouve dans la petite chapelle pour laquelle il l'a conçue nous a moins choqué que l'œuvre elle-même, adossée à un des piliers de la tribune à *Santa-Maria-sopra-Minerva*. A vrai dire, c'est un homme nu, majestueux, mais surtout vigoureux, qui s'avance résolûment, portant sans fléchir une croix lourde et massive. Mais Jésus de Nazareth, mais le Christ glorifié, où sont-ils? Il en est de même pour le Christ mort de la fameuse *Pietà*; au moins l'artiste lui a-t-il donné cette beauté glacée qu'ont quelquefois les cadavres :

Morte bella parea nel suo bel viso.

* Voici la légende, apocryphe de tout point, mais assez belle, que rappelle ce monument. Saint Pierre, menacé du martyre, eut peur comme au jour où il avait renié son maître, et s'enfuit de Rome par la Voie Appienne. Bientôt il rencontra Jésus marchant à grands pas, et portant sa croix : *Seigneur, où vas-tu?* lui demande l'apôtre infidèle. *A Rome, pour y être crucifié de nouveau*, répond l'apparition céleste. Ce mot suffit pour rendre au premier pape la foi et le courage; il rentra dans la ville et y mourut crucifié. La petite chapelle se trouve à l'entrée de la *Via Appia*, à l'endroit où la tradition a placé cette vision miraculeuse.

Mais ce cadavre, touchant et beau, pourrait être celui d'un jeune martyr quel qu'il fût, d'une victime quelconque des catastrophes politiques et terrestres. A vrai dire, dans ces deux figures si célèbres, Michel-Ange n'a vu qu'une magnifique occasion d'étudier et de reproduire le jeu des muscles et les formes du corps dans la force de l'âge ou après la mort. Ce sont deux études d'une perfection d'exactitude étonnante et peut-être exagérée ; ce n'est le Sauveur, ni mort, ni vivant.

Dans la belle et curieuse basilique de *Sainte-Agnès-hors-les-murs* (une des églises les plus importantes de Rome, si elle n'est même la plus remarquable de toutes), se trouve un buste du Christ en marbre attribué aussi à Michel-Ange. Est-il de lui? je n'oserais l'affirmer. La fougue et l'audace magistrale de son ciseau ne s'y retrouvent guère, et un certain caractère de divinité humble, de douceur, de charité, une suave harmonie des détails et de l'expression, semblent indiquer une autre main que celle d'un si rude et si fier génie. Sans trouver que l'œuvre réponde encore au sujet, j'avoue qu'elle en approche plus à mes yeux que toute autre sculpture que j'aie vue.

C'est encore à Michel-Ange qu'il faut attribuer ce Christ flagellé peint par Sébastien del Piombo avec la magie du coloris vénitien dans *San-Pietro-in-Montorio;* c'est une des œuvres où le grand Florentin crut vaincre Raphaël en alliant la sé-

vérité de son crayon à la richesse de couleurs d'un des plus dignes élèves de Giorgione. *

Cet éclectisme a été stérile, comme l'est nécessairement toute création hybride. Il en est sorti quelques belles œuvres, mais ce système contenait et propageait un germe de mort qui a fini par tuer l'art. Ce Christ flagellé est d'une admirable exécution, mais que de chair! que de muscles! quel matérialisme insupportable! Au lieu du Fils de Dieu torturé, tout ce qu'on admire c'est un magnifique modèle d'*étude* supérieurement compris et reproduit.

A l'académie de Saint-Luc, un beau tableau du Titien représente, en buste, Jésus et un Pharisien : l'opposition des deux têtes est belle, mais celle du Sauveur est encore tout à fait insuffisante. Ce n'est pas dans les écoles de Venise ou de Bologne qu'il faut chercher une véritable élévation religieuse, malgré les beaux saint Jean du Domini-

* C'était unir, comme le dit Augustin Carrache, dans son fameux sonnet,

« Le mouvement et l'ombre des Vénitiens
Au noble coloris des Lombards ;
La manière terrible de Michel-Ange
A la vérité, au naturel du Titien. »

La mossa coll'ombrar Veneziano
E il degno colorir di Lombardia ;
Di Michel-Angiol la terribil via,
Il vero natural di Tiziano, etc.

quin. (Il y en a un, merveilleux d'inspiration, dans un des pendentifs de l'église *Sant' Andrea del Valle*, à Rome.) Le Vatican possède un tableau du Corrége où le Christ glorifié est vu de face seul et régnant au ciel. Matériellement cette donnée convenait parfaitement au pinceau lumineux et plein de grâce d'Allegri; mais le sentiment chrétien, l'élévation morale y manquent. Le *Guide* a peint une tête du Christ couronné d'épines que tous nos lecteurs connaissent, non-seulement parce qu'elle est au Louvre, mais parce qu'elle a été mille fois copiée. Elle est fort belle, assurément. Le Louvre possède aussi un Christ mort de Philippe de Champaigne et une *Pietà* de Moralès qui ont droit à de grands éloges. Le pathétique du sujet désarme la critique, touche le spectateur et facilite la tâche; mais qu'on regarde bien ces œuvres estimables, dues à des peintres d'un beau talent, et l'on reconnaîtra qu'ils n'ont pas fait ce que le génie des grands maîtres avait tenté en vain : une tête de Christ qui réponde aux doubles exigences de l'art et de la religion. J'en dis autant d'une statue par Thorwaldsen dans l'église de *Santa-Martina e San-Luca* à Rome.

Que faut-il en conclure ? Simplement ceci : que l'art a ses limites; que forcé de recourir à la matière pour exprimer l'idée, il la matérialise nécessairement jusqu'à un certain point; et que le comble du génie, le plus sublime effort de l'inspi-

ration consiste à la matérialiser le moins possible.

Horace reconnaissait aux peintres comme aux poëtes le droit qu'ils ont toujours eu de tout oser, *quidlibet audendi potestas* *. Mais entre *oser* et *pouvoir* il y a quelquefois un abîme. Nous croyons qu'il ne suffit pas même de peindre le Christ à genoux, comme le faisait dans sa cellule de Saint-Marc le pieux Fra Giovanni. Peut-être celui qui aurait assez Christ dans le cœur pour le bien peindre, jetterait ses pinceaux pour l'imiter par un dévouement actif et un zèle fécond en sacrifices ; il lui faudrait un moyen plus direct et plus réel de révéler aux hommes celui dont il aurait l'image vivante au fond de son âme. Tout au moins pour manifester cette image à tous les yeux, faudrait-

* Cette liberté est souvent devenue licence. Salvator Rosa a éloquemment commenté le mot d'Horace dans sa troisième satire:

> Perdoni il cielo al cigno di Venosa
> Che ai poeti e ai pittori aprí la strada
> Di fare a modo lor quasi ogni cosa !
> Con questa autorità più non si bada
> Che con il vero il simulato implichi
> E che dall'esser suo l'arte decada.

« Que le ciel pardonne au cygne de Venouse, qui ouvrit aux poëtes et aux peintres cette voie: faire à leur guise à peu près toute chose. Sous l'autorité de sa parole, on ne s'inquiète plus, ni de voir la représentation être en contradiction avec l'objet, ni de voir l'art déchoir de la hauteur où le place sa nature même. »

il être plus qu'un moine pieux comme Angelico, qu'un génie païen ou juif comme Michel-Ange, qu'une âme élevée et tendre, mais voluptueuse comme Raphaël; il faudrait être un chrétien énergique et libre dans sa foi, doux et humble dans sa piété, saint dans sa vie. Le monde n'a jamais vu unpareil artiste et il est douteux, mais non impossible, qu'il le voie jamais.

Pour moi, après avoir bien cherché, je suis convaincu que la meilleure effigie du Christ que l'art humain ait su inventer, c'est la tête du Sauveur dans *la Cène* de Léonard de Vinci. La douleur y a une élévation, une pureté désintéressée que je n'ai vue nulle part ; Jésus y souffre, non parce que son sang coule ou parce que son corps est torturé, mais parce qu'*un des siens le trahira*, lui le Fils de Dieu. La pitié divine pour le péché, les affections les plus saintes indignement froissées, inclinent cette tête sublime où respire une grandeur tout intérieure, une grâce touchante, la beauté morale et la sainteté religieuse les plus accomplies. Aucune résignation ne saurait être ni plus douce, ni plus douloureuse.

Comparez cette figure à l'impression que vous laisse la lecture de cette page de l'Évangile, elle vous paraîtra une image trop faible, mais vraie et sentie ; comparez-la à toute autre représentation du Fils de Dieu, elle vous paraîtra ce qu'elle est, sans égale.

Léonard était assez près de l'école catholique pour avoir gardé quelque chose de l'élément chrétien qu'elle renfermait encore et que les lumières de la Renaissance lui permirent de dégager de beaucoup d'alliage. D'un autre côté son œuvre n'a rien de catholique ; il s'est inspiré de l'Évangile seul, et c'est là, comme pour Giotto, mais à un bien plus haut degré, l'origine et l'explication de son succès.

COUP D'ŒIL
SUR L'ARCHITECTURE
EN ITALIE

> *Omnibus, diis hominibusque, formosior videtur massa auri, quam quidquid Apelles, Phidiasque, Græculi delirantes, fecerunt.* PÉTRON. 88.
>
> Tous, hommes et dieux, trouvent plus belle une masse d'or que tout ce qu'ont pu faire ces pauvres Grecs radoteurs, Apelles et Phidias.

Influence de la nature sur l'architecture. — Le Midi et le Nord. — L'art gothique en Italie. — L'architecture ecclésiastique des Italiens. — Les façades. — Saint-Pierre de Rome. — Les campaniles. — Les basiliques. — L'architecture civile du moyen âge, soit municipale, soit privée. — Vérone et Venise. — Des temples protestants.

De tous les arts, le moins variable est l'architecture. Nos besoins sont limités, et quand nous avons construit nos demeures, nos temples, nos tombeaux; quand nous avons isolé comme monuments pour perpétuer quelque souvenir précieux, un piédestal, une colonne, un arc, une tour, qui ne sont que des fragments d'édifices, il ne nous reste guère à tenter que des constructions où dominent l'industrie et la science de l'ingénieur, des routes, des ponts, des aqueducs. Ne pouvant exprimer une pensée humaine que par la forme dont elle revêt une masse de matière immobile, l'architecture est moins libre que les autres arts. La loi inexorable de la pesanteur l'attache à la

terre et les conditions les plus rigoureuses de solidité et de durée l'entravent de toutes parts. Imposante et grandiose souvent, quelquefois opulente et ornée avec sobriété et avec goût, pouvant même se donner, à force d'art, les apparences de la légèreté, elle obéit cependant aux lois de la statique, aux principes de la géométrie, et enfin aux nécessités qui résultent de la nature humaine en vue de laquelle tout se fait, même le culte.

Aussi l'invention en architecture procède plutôt par les combinaisons diverses d'éléments donnés que par la création, à peu près impossible, d'éléments inconnus.

Après ces conditions universelles, elle en subit d'autres, presque aussi immuables, que lui impose la différence des climats. Les terrasses voûtées qui recouvrent les maisons du Midi, où le paysan napolitain fait sécher au soleil les fruits et les grains, où l'habitant de la Palestine vient chercher chaque nuit la fraîcheur et le sommeil, sont remplacées dans le Nord par des toits très-aigus et très-hauts, dont la double pente donne aux pluies continuelles l'écoulement le plus rapide. De ce simple fait, résulte la grande distinction européenne entre l'architecture du Midi et celle du Nord; la première où dominent les grandes lignes horizontales, la seconde où tout s'élève verticalement. C'est donc au climat, et ensuite aux mœurs qu'il faut attribuer l'origine des styles divers; ce n'est pas

aux religions. Mais il est vrai de dire, qu'en tout pays, la demeure de la Divinité, le lieu du culte, a été la construction qu'on cherchait à embellir de tout son pouvoir, et pour laquelle le style particulier, né des nécessités locales, arrivait à son plus complet développement. C'est ainsi que les deux cultes païen et chrétien ont trouvé jusqu'à présent leur plus belle expression architectonique. Ce furent, pour le premier, ces temples peu élevés de terre, souvent découverts, où l'air et la lumière se jouent largement entre les longues colonnades du péristyle, et où les formes, sans être hautes, sont pures, élégantes, et les proportions exquises. Le christianisme du moyen âge érigea dans le Nord ces sublimes et sombres cathédrales, qui semblent élancer vers Dieu leurs mille clochetons et leurs flèches hardies, et se détachent sur le ciel gris comme une dentelle à jour. La tendance à s'élever sur une ligne perpendiculaire au sol y est poussée à tel point, comme tout le monde le sait, que la représentation du corps humain lui-même s'y allonge au delà de toute proportion, et que des statues de dix ou douze pieds de haut y ont rarement plus d'un pied ou dix-huit pouces de largeur, et quelquefois moins encore.

Le polythéisme, religion tout extérieure, a réussi admirablement, dans les temples de Pœstum par exemple, à exprimer les idées de majesté, de force et de sérénité. Dans le christianisme, religion

toute subjective, l'aspiration de l'âme, l'élan du pécheur vers son Dieu et son Sauveur, ou, en d'autres termes la vie intérieure du chrétien, s'est manifestée avec plus d'effort, mais avec éloquence, dans les églises gothiques. Chacun de ces cultes a dit ce qu'il voulait dire, dans la langue qu'on parlait autour de lui. Ni l'un ni l'autre n'a inventé cette langue, et la preuve, c'est qu'on la parle à côté d'eux et sans eux. L'architecture gothique est la même dans les constructions civiles et dans les temples catholiques. *

Ces considérations, assez généralement admises, suffisent à expliquer ce fait curieux que si l'Église romaine a une architecture à elle, qui soit l'expression la plus naturelle de sa vie propre, ce n'est pas à Rome, ce n'est pas même en Italie qu'il faut la chercher. Existe-t-il une architecture catholique ? Oui ; mais ce qu'on nomme ainsi, on ne le trouve qu'en Allemagne, en Belgique, en Angleterre, en France, c'est-à-dire dans les pays du nord et en grande partie dans des pays qui, depuis, sont devenus protestants. Tant il est faux que l'Église de Rome et les beaux-arts puissent faire cause commune ou que le catholicisme ait droit à son nom d'*Universel!*

Descendez le revers italien des Alpes. A Milan

* C'est ce que M. Beulé a très-bien prouvé dans le cours qu'il donne actuellement à la Bibliothèque.

vous trouverez une cathédrale magnifique, non en pierre grise ou en briques d'un rouge brun comme celles du Nord, mais en marbre blanc, d'une transparence et d'un poli resplendissants. Là vous retrouverez l'ogive et les faisceaux de fines colonnettes se terminant à la voûte en nervures délicates et hardiment élancées. A l'extérieur s'élèvent de toutes parts une multitude d'arêtes aiguës, de clochetons entourés de deux ou trois cercles de statuettes et tous terminés par des statues de saints, de saintes et de personnages historiques, que l'on y compte par milliers*. Mais là même l'art gothique n'est pas pur, et tandis que l'intérieur est plus fidèle aux principes de l'arc aigu, la façade y mêle l'étrange disparate de cinq frontons triangulaires au premier étage et autant de pleins cintres au rez-de-chaussée.

De Milan, continuez à marcher vers le sud, les vestiges de l'art gothique s'effaceront de plus en plus. A Pise, *Santa-Maria-della-Spina*, bâtie en 1230 par Niccolo Pisano, est une charmante chapelle gothique, mais d'une extrême petitesse, et ses clochetons ne dépassent pas un premier étage. A Rome, une seule église, sur plus de quatre cents, celle de *Santa-Maria-sopra-Minerva*, rappelle le style catholique par excellence. A Naples et dans tous les

* N'ayant plus de saints à y placer, on y représente toutes sortes de célébrités. J'y ai vu l'empereur Napoléon et Thémistocle.

environs, j'ai dit comment le clergé a partout détruit ou masqué les traces gothiques de l'art français, importé par les Normands et les Angevins.

Quelle est donc l'architecture ecclésiastique de l'Italie? Une série innombrable de combinaisons, en général malheureuses, où l'arc arrondi de Rome antique et le triangle grec alternent, s'entre-croisent, se coupent l'un l'autre, presque toujours sans caractère et sans goût; parfois quelques-uns des éléments de l'art gothique s'y mêlant comme au hasard *. Rien au monde n'est plus froid, au point de vue de la piété, ou n'y est plus étranger, et il faut oublier à Rome la profonde impression religieuse qu'on éprouve par exemple dans les longues nefs de Saint-Ouen à Rouen. Rien, comme art, n'est plus faux, plus tourmenté, plus mesquin que ces perpétuelles façades qu'on rencontre à Rome dans toutes les rues ; et souvent l'intérieur ne vaut pas mieux que le dehors. C'est un mélange de li-

* « Never losing sight of the classical structures, they hoped to succeed in giving their proportions and beauty to buildings formed with pointed arches, etc. The curious result is a style in which the horizontal and vertical line equally predominate, and which... wants alike the lateral extension and repose of the Grecian and the lofty upward tendency and pyramidal majesty of the Gothic. » WILLIS, *Remarks on the architecture of the middle ages, especially in Italy.* Le critique ajoute aussitôt que ce style est très-digne d'étude, et c'est une des thèses qu'il aspire à démontrer.

gnes droites et courbes, verticales, horizontales et obliques.

Souvent même les façades n'existent pas. Souvent aussi l'œuvre entreprise est si gigantesque et les ressources si bornées que tout reste incomplet. On commence en général un temple catholique par le chevet ou abside, qui correspond à la tête du crucifié, et à la place que doit occuper l'hostie sur le maître autel. A Sienne, la cathédrale avait été projetée sur une si vaste échelle qu'il a fallu y renoncer, et que le transept, seul achevé avec ses bas côtés, est devenu la nef principale, très-considérable encore. Un long mur qui s'y relie extérieurement est tout ce qui subsiste du plan primitif. Saint-Pétrone, cathédrale de Bologne, n'a qu'une façade inachevée. *Santa-Maria-del-Fiore*, cathédrale de Florence, n'est pas terminée ; un mur remplace la façade absente ; on y a peint, je ne sais pour quelle fête politique, une devanture improvisée; mais les pluies et le soleil ont effacé les pilastres et les entablements postiches, dont il ne reste que des traces misérables.

A Rome, il y a des exemples de cette même impuissance. On y voit aussi des églises ou même des basiliques comme Saint-Jean-de-Latran et surtout Sainte-Marie-Majeure, dont la façade, toute criblée d'ouvertures à jour et surchargée d'ornements hétéroclites, est pitoyable et choquante à voir. La nécessité d'un vaste portique à arcades,

pour préserver du soleil l'entrée de l'église, et l'habitude d'orner les fenêtres d'un vaste balcon ou *ringhiera* (ce qui est indispensable pour la bénédiction papale), ont beaucoup nui à la pureté et à la grandeur des lignes.

Aussi la façade de Saint-Pierre est affligeante pour ceux qui admirent cette coupole, que Michel-Ange, son inventeur, appelait le Panthéon élevé à 160 pieds au-dessus de terre. Deux petites ailes qui y ont été ajoutées par Bernin élargissent l'édifice aux dépens des proportions, déjà mal observées. Aussi la forme extérieure de l'église est très-large, sans produire une impression d'ampleur majestueuse, et très-élevée, sans la grandeur imposante qu'elle devrait avoir. Le génie du Florentin l'avait conçue autrement. Il voulait donner à l'église la forme d'une croix grecque (+). On résolut plus tard d'agrandir encore ce plan en lui donnant la figure de la croix latine (†). C'était pour enfermer dans l'enceinte sacrée l'emplacement où des chrétiens avaient été livrés aux bêtes dans le cirque de Néron*. Maderno exécuta cet ordre des papes, mais il en résulte que la façade

* C'est dans ce cirque, situé au milieu de ses jardins, que Néron se jouait des tortures des chrétiens, les livrant aux chiens après les avoir fait couvrir de la peau des bêtes fauves, ou les faisant brûler à petit feu pour éclairer le spectacle, *ut flammandi, atque ubi defecisset dies, in usum nocturni luminis, urerentur* (TACITE, Ann. XV, 44).

avançant trop, la coupole élevée sur l'extrémité opposée ne se voit plus du pied de l'édifice. Ainsi disparaît ce qu'il a de plus grandiose et de plus pur. Il est impossible de ne pas regretter amèrement cette faute, surtout si l'on a vu au-dessus d'une des portes de la Bibliothèque Vaticane, la fresque qui représente l'église telle que la voulait Michel-Ange. Pour bien juger l'effet de la coupole, il faut la voir du côté opposé, et comme le chevet de la basilique est entouré de constructions, il faut s'éloigner. C'est des jardins de la villa Pamfili que je l'ai vue le mieux, par un beau soir de juillet, au soleil couchant.

L'intérieur de Saint-Pierre n'est pas non plus exempt de très-graves défauts. Le premier de tous, c'est que l'immensité en est inappréciable. Par une malencontreuse combinaison que l'on a tort d'exalter comme un prodige de l'art, l'effet produit sur le spectateur est de beaucoup inférieur à ce qu'il devrait être. Il faut avoir vu plusieurs fois l'église, en avoir étudié les diverses parties, avoir observé que les enfants ailés qui supportent les bénitiers et qui paraissent de grandeur naturelle ont huit pieds de haut, avoir essayé d'élever la main jusqu'à la colombe du pape Pamfili qui orne les soubassements et qui a l'air d'être au niveau du coude; il faut, dis-je, avoir fait ces expériences puériles ou un examen prolongé et renouvelé pour recevoir l'impression d'immensité, dont

on devrait être saisi au premier coup d'œil. La flèche de Strasbourg paraît prodigieuse de hauteur et de légèreté, dès qu'on arrive sur la place du Dôme. Pourquoi à Saint-Pierre est-ce tout le contraire ? En fait d'art, l'*être* n'est rien sans le *paraître*, et les Grecs le savaient bien ; Phidias sculptait sa Minerve colossale, non pour qu'elle fût belle, vue de près, mais pour qu'elle le parût, vue de loin et d'en bas.

Je ne m'arrêterai pas à examiner l'intérieur de la basilique, ni les monuments qu'elle contient, en général indignes d'y figurer, ni les chapelles dont chacune a son dôme, et dont plusieurs ont un dôme ovale, ce qui est d'un effet pitoyable, ni cette ridicule chaire de Saint-Pierre, énorme fauteuil d'airain aux formes massives et grossières, que soutiennent du bout du doigt, fort haut au-dessus de leurs têtes, quatre géants de bronze qui représentent les quatre docteurs de l'Église latine. Tout cet ensemble, quoique enjolivé de dorures, est d'une pesanteur écrasante. Rien n'est plus ridicule, au point de vue de l'art, que cette apothéose d'un siége vide, suspendu en l'air, tout environné d'anges, de nuages, de rayons dorés, et éclairé par le Bernin au moyen d'une rosace de vitres jaunes, au milieu desquels plane le Saint-Esprit. Quant au point de vue religieux, il suffira de dire que ce fauteuil de bronze n'est qu'un énorme étui dans lequel on a enfermé le *véritable* trône de

bois où siégea comme évêque de Rome et comme premier pape, saint Pierre, l'apôtre, le pêcheur galiléen !

L'intérieur des autres églises est plus ou moins beau, selon qu'il s'éloigne du type antique ou y demeure fidèle. Saint-Paul-hors-les-murs, nouvellement rebâti sur le plan des vieilles basiliques, est admirable. Sainte-Marie-Majeure, je l'ai dit, était plus belle avant que Sixte-Quint eût coupé les longues colonnades pour faire une chapelle magnifique au *Presepio*, la crèche où dormit Jésus enfant! Saint-Jean-de-Latran est décoré d'une collection de statues démesurées que j'ai déjà critiquées; mais les niches où on les a placées sont plus détestables que ce qu'elles contiennent. C'est un chef-d'œuvre de ce mauvais goût qui cherche aux dépens du bon sens le mérite de la difficulté vaincue. Les entablements et les soubassements des colonnes s'y présentent obliquement, l'angle faisant face au spectateur, et portent un fronton brisé arrondi en avant. On a voulu montrer qu'une muraille au lieu d'être plane peut se hérisser d'angles sans utilité et de courbes sans grâce.

Un trait assez curieux de l'architecture des Italiens est la maladresse avec laquelle ils adaptent au plan des édifices antiques le clocher nécessaire au culte chrétien. Quand on a voulu ajouter des cloches à un temple païen, comme Urbain VIII au Panthéon, on l'a défiguré. Le plus souvent, ne sa-

chant comment s'y prendre, même lorsqu'on érigeait une église nouvelle, on a adopté le parti de construire à côté de la basilique une tour complétement isolée*; et plus d'une fois, les fondations manquant de solidité, le haut *campanile* que rien ne soutenait s'est incliné d'un côté ou d'un autre ; il y en a un exemple à Pise et deux à Bologne, la tour *Garisendi* et celle des *Asinelli*. De tous les *campanili* que j'ai vus, un seul est un chef-d'œuvre d'élégance et de proportions, celui que Giotto éleva à côté de la cathédrale de Florence et que Donatello a décoré d'excellentes statues de bronze. Les marbres de diverses couleurs y sont habilement combinés pour donner de la variété et de la légèreté d'aspect à une tour carrée, qui sans cette ressource eût paru d'une froide uniformité**. Les rangs de colonnettes à jour décorent plus simple-

* A Venise, on a fait de même pour le beffroi érigé sur la place de Saint-Marc. C'est une tour qui ne dépasse pas la hauteur des maisons. La grosse cloche s'élève à découvert sur la terrasse qui recouvre toute la construction, entre deux statues placées à droite et à gauche, et armées de battants ou marteaux.

** Il faut convenir cependant que ce bariolage blanc et noir dont bien des églises à Florence, à Pise, à Gênes, etc., sont entièrement couvertes à l'extérieur et quelques-unes à l'intérieur, est de fort mauvais goût. Les Italiens y tiennent tant, qu'ils l'imitent avec de la peinture dans les endroits où l'architecte s'en est abstenu. On a donné diverses explications de cette bizarrerie ; on y a vu le souvenir

ment, mais avec un goût très-pur, le clocher de Pise.

A Rome, les tours sont presque toutes pareilles, courtes, massives, en briques, percées de quelques ouvertures cintrées que séparent des consoles portées sur une colonne basse et très-épaisse. Elles ont leur charme dans le paysage ; leur roideur lourde et triste s'accorde avec l'aspect sévère de Rome et de sa campagne. Elles rappellent d'ailleurs les tours antiques dont étaient ornés les remparts de distance en distance, et cet air de fortification ajoute à leur caractère pittoresque ; mais en elles-mêmes, elles n'ont aucune beauté, et presque partout l'architecte n'a pas su les mettre en harmonie avec l'édifice dont elles dépendent.

Enfin, il est très-rare de voir au sud de Milan un clocher terminé en flèche; tous finissent par une terrasse ou un toit aplati, et presque toujours le sommet paraît à peu près aussi large que la base.

Cette incapacité de l'art italien à créer la flèche gothique est à signaler ; l'influence du climat et les traditions historiques de l'art païen ont empêché le catholicisme d'arriver sur sa terre privilégiée à la création heureuse qu'il a rencontrée

d'une réconciliation entre les partis ennemis des *Bianchi* et des *Neri* à Florence. Je crois qu'il faut l'attribuer beaucoup plutôt à la blancheur insupportable des murs sur lesquels frappe le soleil d'Italie et à la passion des peuples méridionaux pour l'opposition des couleurs.

ailleurs. Il y avait trop de paganisme dans les beaux-arts de Rome pour qu'on y inventât ce symbole chrétien si simple, la flèche, montant de la terre au ciel, comme une prière s'exhale de l'âme à Dieu.

L'impuissance de l'Église romaine à se créer une architecture spéciale est d'autant plus remarquable, que la tentative a été faite sans cesse. Il faut se rappeler que les églises se comptent par plusieurs centaines à Naples, et sont plus nombreuses encore à Rome ; que les couvents par toute l'Italie, et dans la ville du pape, les cardinaux, n'ont cessé de rivaliser pour la construction de nouveaux sanctuaires ; que l'idée de bâtir des temples selon les besoins du culte ou de la population était inconnue et qu'une espérance de mérite devant Dieu ou de rachat des péchés y était généralement attachée. Bien plus, il existe encore des familles nobles qui ont une église à elles, comme celle des Sauli à Gênes, et quelques-unes décorent sans cesse leur temple pour lutter avec une famille rivale qui cherche à les éclipser en pieuse munificence. C'est à tel point qu'on trouve en Italie des églises qui se touchent porte à porte. La cathédrale de Naples est une agglomération de trois églises, et celle de Bologne est la réunion de six édifices consacrés. Voilà, certes, pour les architectes des occasions fréquentes, continuelles, d'inventer, de créer ; ils n'y ont pas réussi, et cela en puisant à pleines mains dans les

richesses des couvents, dans la bourse des fidèles ; en mettant à contribution dans Rome, les monuments antiques, comme carrières, et le trésor universel des *indulgences*, comme subvention.

Le plan d'une église catholique est invariable : c'est une croix. Pour l'inventer il a suffi de couper la basilique païenne (à trois ou à cinq nefs) par un transept, vers les deux tiers de sa longueur. Voici quelle fut l'origine des basiliques chez les anciens. Vivant en plein air et s'assemblant tous les jours sur la place publique, les Grecs et les Romains sentirent bientôt le besoin de se créer des lieux de réunion abrités. Ils imaginèrent, dans cette intention, les portiques ou colonnades couvertes. Plus tard, pour y avoir plus d'ombre et y être mieux protégés contre la pluie ou le vent, on eut l'idée d'entourer d'un mur ces longues promenades entre deux, quatre, six rangs de colonnes ; et ce perfectionnement parut si précieux que ces portiques clos furent appelés *basiliques*, c'est-à-dire portiques *royaux*, στοαὶ βασιλικαί. Caton bâtit à Rome la première basilique, l'an 568. Plus tard les généraux et les empereurs en construisirent à l'envi. Plusieurs existent encore, soit en ruines, soit qu'on les ait conservées pour en faire des églises comme la basilique *Æmilia* sur le Forum, aujourd'hui Saint-Adrien. Actuellement, on ne donne plus ce nom qu'aux sept principales églises de Rome, indépendamment du plan de leur construction. Toutes ne

sont pas de vraies basiliques, tandis que d'autres, comme Sainte-Agnès-hors-les-murs, en ont conservé tous les caractères, sans en porter le titre.

Quant au chevet, abside, ou tribune, c'est-à-dire l'espace demi-circulaire qui dans une église catholique entoure l'autel et qui représente, dans le plan du crucifix couché sur la terre, la tête du Crucifié, c'est encore un emprunt à ces mêmes édifices purement civils de l'antiquité. Les Grecs appelaient cette partie arrondie *la conque*, et lorsqu'on rendait la justice dans les basiliques, usage qui finit par prévaloir, le siége *tribunal* ou *prétorial* où le juge prenait place, était dans l'abside, au fond de la colonnade et faisant face à l'entrée. D'ailleurs la plupart des temples païens, comme on le voit très-facilement dans les ruines de celui de *Vénus et de Rome*, au bas du Forum, avaient au fond de la *cella* une niche arrondie et souvent colossale, où résidait le dieu et devant laquelle était l'autel, à la place même qu'il occupe chez les catholiques.

Il est donc évident que l'Église romaine n'a fait qu'ajouter le transept pour former la croix (c'est-à-dire ériger deux basiliques inégales se croisant l'une l'autre) et multiplier les *ædiculæ* ou petites chapelles, peu aimées des anciens parce qu'elles nuisent à l'unité de la construction.

Mais c'est l'élévation de l'édifice qui a surtout occupé les artistes. C'est là que s'étalent en liberté les couleurs de divers marbres, les pein-

tures à fresque, quelquefois les terres cuites et coloriées, rarement en Italie les vitraux peints, plus souvent les ornements habituels à l'architecture et à la sculpture.

Dans toutes ces manifestations de la pensée catholique, se rencontre comme ailleurs un singulier mélange de roideur hiératique, de traditionalisme sacerdotal, avec une certaine liberté, souvent même une licence condamnable.

Mais si l'on veut étudier l'architecture du moyen âge et de la renaissance dans toute la richesse de ses développements, dans sa spontanéité d'expansion et de vie, ce n'est pas aux fondations ecclésiastiques ou monacales qu'il faudra s'adresser. L'Italie est remplie des monuments d'un autre ordre, plus rares en d'autres pays, plus instructifs, et où la vie des siècles passés s'est traduite elle-même et perpétuée en toute franchise. Ce sont les créations de l'architecture civile. Bien moins uniformes, elles présentent plus d'intérêt et de variété, surtout dans les villes du Nord, Lombardie, Vénétie, Toscane, etc.

Les palais des grandes familles sont grandioses à Rome, où Michel-Ange et d'autres architectes de haute valeur y ont concouru ; dans Gênes *la Superbe*, ils sont splendides et moins sévères ; à Florence, ils sont crénelés et ont les fenêtres grillées de fer comme des châteaux forts; à Vicence, ils portent le cachet du goût ingénieux et classi-

que de Palladio; à Venise, l'ogive gothique et les caprices de l'art mauresque viennent se combiner de mille manières avec les habitudes qui prévalurent du douzième au seizième siècle, pour élever une foule de demeures gracieuses et riantes, où abonde naturellement ce qu'on recherche aujourd'hui sous les noms du pittoresque et de la fantaisie. C'est un spectacle frappant pour un homme du Nord que celui de maisons peintes à fresque du haut en bas comme on en voit à Gênes (*piazza delle Fontane amorose*), à Florence, près du couvent de Saint-Marc, etc.

Entre toutes ces villes, Vérone est remarquable par le cachet du moyen âge empreint sur toutes choses et jusque sur les ruines païennes. Parcourez la ville au clair de lune et vous croirez le moyen âge, non pas mort comme à Pise, mais endormi pour quelques heures et prêt à s'éveiller de son long sommeil. Tout y a un aspect féerique, tout y rappelle les *Capuletti*, les *Montecchi* et leurs guerres de famille. Tout transporte la pensée en d'autres temps : l'Amphithéâtre Romain, la *Porta de' Borsari*, la *place des Seigneurs*, plus loin la *place des Herbes*, et le long d'une rue, les tombeaux à quatre étages sculptés à jour, hérissés de statues, d'écussons et de trophées, où reposent les seigneurs de Vérone, ces *Della Scala*, dont Scaliger se vantait de descendre, et qui s'appelaient de noms si étranges : Mâtin Ier, Mâtin II,

Chien le Grand. On les voit là, couchés sur leur lit funèbre, et tout au faîte de leur pyramide abrupte, ils vous apparaissent encore armés de toutes pièces, sur un cheval de guerre, dont la housse armoriée traîne jusqu'à ses pieds. De ville en ville on retrouve une *place des Seigneurs* et de grands édifices communaux, témoignages mémorables des anciennes franchises municipales. A Padoue, c'est le palais de la *Raison*, qui renferme la plus grande salle de toute l'Italie, décorée d'emblèmes astrologiques très-peu rationnels; à Bologne, l'ancienne Université; à Sienne, le *Palio* et le palais de la *Commune* ; à Vicence, les deux colonnes, signe de la domination vénitienne, destinées à porter, comme celles de la *Piazzetta*, l'une saint Théodore et son crocodile, l'autre le lion de saint Marc ; à Florence, la *Loggia de' Lanzi*, le *Toit des Pisans*, le *David* de Michel-Ange, le *Persée* de Benvenuto Cellini, la *Judith* de Donatello, tous groupés auprès du *Palais Vieux*, dont la cour est partout décorée de fresques et les colonnes revêtues d'arabesques ; à Gênes, une des reines du commerce, la Bourse (*Loggia de' Banchi*), et la Banque de Saint-Georges ; à Venise, le palais des Doges, avec son admirable *porta della Carta* et son escalier des Géants, relié par le pont des Soupirs à cet autre palais, dont la façade riante était le logement du chef des geôliers, tandis qu'en arrière, le long du canal *Orfano*, les prisons, les puits et les

plombs gardaient leurs tristes captifs, souvent pour ne jamais les rendre. *

Il y a dans l'extrême variété de tous ces édifices

* Je retrouve dans une lettre écrite de Venise, le 13 septembre 1852, quelques lignes où les premières sensations que j'y ai éprouvées sont exprimées avec plus de vivacité que je ne saurais le faire maintenant.

«... Enfin, ce même 11, nous arrivons à Venise, mais hors de la ville, vers dix heures du soir, au débarcadère du chemin de fer. Nous partons de là en gondole, et nous glissons, sous cette capote noire, entre les murs serrés des maisons, qui ont toutes le pied dans l'eau. Pas de lumières, aucun bruit, l'eau noire comme de l'encre, et de temps en temps la voix rauque des gondoliers se hélant les uns les autres en patois inintelligible : il y avait de quoi se croire dans la barque de Caron. Jamais je n'avais eu idée de canaux si étroits, de ponts si bas, de si grands murs, d'une ville si noire, si muette, si morte. Tout à coup, un angle tourné, nous débarquons, et nous voilà place Saint-Marc, au milieu d'une fête magique. C'est une place de marbre qui a l'air d'être plus grande que le jardin du Palais-Royal (quoiqu'elle le soit moins), entourée d'arcades de trois côtés et de palais, tous pareils, tous ruisselants de feux. Sur le pavé de marbre, toute Venise se promenant ou prenant des glaces. Au fond, le grand *Campanile*, les trois mâts rouges, aux pieds de bronze, qui portent des lions d'or, et, le dimanche, de gigantesques bannières (autrichiennes, hélas !) De ce côté, ouvert de toutes parts, la cathédrale toute bariolée d'or, de fresques aux chaudes couleurs et de marbres d'Orient, avec ses cinq dômes et ses cinq frontons arrondis, ressemblant à un palais de Constantinople ou à un quartier de quelque capitale des *Mille et une Nuits.* »

et dans le caractère essentiellement local de chacun d'eux, une puissante et inépuisable richesse, dont n'approche guère l'architecture de commande des églises italiennes. Chacune de ces villes a été une capitale; sans doute l'Italie a souffert de ce morcellement et en souffre encore; mais l'art, à une certaine époque, y a gagné, par l'amour du beau et la rivalité partout répandus. En étudiant ces monuments on peut se rendre compte des goûts, des idées, du genre de vie des hommes de ces temps éloignés et de ce magnifique pays.

Là, comme partout, l'art soumis à une tradition sacerdotale, pâlit à côté de ce même art laissé à lui-même et mis en présence des difficultés de tout genre à vaincre et à changer en occasions de nouveaux triomphes, en sources de beautés inconnues.

Je sais qu'on peut me répondre en nous défiant nous-mêmes, libres chrétiens qui ne portons le joug d'aucune corporation humaine, de créer le type universel et définitif de l'art chrétien. Ce type n'existera jamais, et voici pourquoi : le chrétien n'est ni du Midi, ni du Nord; il peut prier en paix au milieu des longues lignes d'un temple grec ou faire monter à Dieu sa prière sous la voûte élevée et les flèches hardies d'une cathédrale gothique. Le christianisme n'a besoin d'aucune unité factice ou partielle; celle du genre humain lui suffit. Il sympathise avec l'art, il l'inspire, il s'en édifie, quand il le trouve sérieux et pur, grand et libre.

Mais il proteste, dans la plupart des églises d'Italie, contre ce mauvais goût d'ornements tourmentés et coûteux, ce somptueux étalage de luxe et de pompe, où l'art étouffe sous le poids de l'or. Je ne reviendrai pas sur cet abus, contre lequel murmurent à la fois le goût et la piété ; j'ai eu trop souvent l'occasion de m'élever dans ces lettres contre le luxe exorbitant des églises, et je me contente de renvoyer à ce que j'en ai dit plus haut * et à la cruelle censure de Pétrone contre la somptuosité des habitations et des temples, fléau ordinaire des époques de décadence.

Quant au protestantisme, il a hérité presque partout des temples, devenus inutiles, que le catholicisme laissait après lui. Aussi le problème de la création du type le plus convenable à notre culte n'a pas encore été assez étudié. On devra se souvenir, en y travaillant, des règles de l'acoustique très-mal connues encore ; il n'est pas permis à des protestants d'oublier ce principe du plus glorieux prédicateur de l'Évangile : *La foi vient de l'ouïe* (Rom. X, 17). Nous pensons que la solution du problème se rencontrera beaucoup moins, si l'on imite les églises en croix des catholiques modernes, que si l'on revient à l'un des deux types des premiers temples chrétiens d'Italie : ou la Rotonde du Panthéon, ou la vraie basilique, qui était un

* Voy. p. 9, 164 et suiv., etc.

parallélogramme entouré d'une galerie portée sur des colonnes à mi-hauteur. Le temple de Charenton, construit par notre célèbre coreligionnaire *de Brosse*, était bâti sur ce dernier plan. Il est vrai que nous revenons ainsi à des créations païennes, mais les basiliques étaient des lieux d'assemblée et non de culte; les rotondes éclairées par le haut ont été empruntées aux thermes antiques ; les temples des anciens étaient tous de petites dimensions et à peine éclairés ; souvent les prêtres seuls y entraient, et beaucoup n'avaient point d'autre ouverture que la porte *. Le culte public, l'adoration en commun n'existait pas, ou n'avait lieu qu'en plein air et dans des circonstances solennelles de la vie politique. D'ailleurs les chrétiens des premiers siècles ont consacré par leurs prières et leurs martyres ces sortes d'édifices. Et tout ce que le catholicisme y a ajouté, ce sont les chapelles copiées des *ædiculæ* païennes et le transept qui rend une partie du temple et de ceux qui s'y trouvent invisibles pour les autres.

** Une seule vaste assemblée, où tous voient et entendent, et que le prédicateur embrasse d'un seul coup d'œil, voilà ce qu'il nous faut. La pré-

* Dezobry, *Rome au siècle d'Auguste*, t. II, l. xxxv.

** Jamais les anciens n'ont aligné côte à côte le long d'un mur droit une série d'édicules ; ils en plaçaient une au fond de chaque nef, dans quelques temples, ou quatre s'entre-répondant dans un édifice circulaire ou polygonal.

dication, dans une cathédrale catholique n'est qu'un accessoire du culte : de bien des côtés on voit mal la chaire ; on entend mal, on se perd dans l'éloignement ou les recoins de l'édifice, et l'assemblée morcelée n'a point l'unité de notre service divin, où tous, prédicateur et auditeurs, émus d'une même foi, élèvent à Dieu leur âme dans un même sentiment, et l'*adorent* ensemble en *esprit et en vérité*.

Le temps n'est plus où saint Laurent le diacre, sommé de livrer au préfet de Rome les trésors de l'Église chrétienne, réunit tous les orphelins, les vieillards, les malades qu'elle assistait, et les présenta au tyran comme étant le seul luxe de la communauté. Seules, nos Églises protestantes peuvent encore en dire autant. L'architecture doit y être simple et large ; c'est à tort qu'on l'a souvent négligée ; mais il faut se rappeler que le plus bel ornement de nos temples sera toujours une multitude recueillie et fervente de libres adorateurs.

CONCLUSION

Veni, Creator Spiritus!

Nous ne contestons nullement que dans l'enfance de l'art moderne le catholicisme, ou plutôt ce que le catholicisme contient d'éléments chrétiens, n'ait plus d'une fois inspiré heureusement les artistes. Mais nous affirmons que ce même catholicisme les tenait sous le joug, et entravait leurs progrès. L'autorité du clergé et le règne de la tradition pesaient sur eux d'un poids funeste. Dès que l'art stimulé par la Renaissance, émancipé par l'étude, a été remis en possession de la nature et de l'idéal antique, il s'est affranchi et il a créé des chefs-d'œuvre qui n'étaient plus catholiques, mais humains. Les Léonard de Vinci, les Raphaël, les Michel-Ange, leurs écoles et les écoles rivales sort nés de ce mouvement. Comme peintres, sculpteurs et architectes, ces grands hommes ont été avant tout des génies créateurs, des penseurs.

Je ne les nomme pas libres penseurs, parce que je n'ai jamais compris ce mot. La pensée est libre, ou elle n'est pas ; un penseur esclave, un penseur dont les méditations ont pour loi suprême d'aboutir à une conclusion déterminée à l'avance, ne pense point; tout au plus raisonne-t-il, ce qui déjà est très-différent. Trouver le chemin le plus court, ou même le plus beau, d'un point de départ fixe à un but également immobile, c'est sans doute un problème que l'on peut proposer à un écrivain, à un artiste, et qui a l'intérêt d'un exercice gymnastique, le genre d'attrait que paraissent offrir les *tours de force* à certains esprits. Ni le génie ni le sentiment de l'art n'ont rien à faire dans cette opération ingénieuse peut-être, mais mécanique. Elle est la seule que le catholicisme puisse commander.

Nous sommes ici, et dans tout ce qui précède, en opposition avec le parti ultramontain. La théorie qui s'arrête au Pérugin et n'admire que les arts antérieurs à la Renaissance est logique ; mais elle a contre elle la seule preuve décisive en cette matière, celle devant laquelle il faut se prosterner et se taire, l'évidence du beau. Il est absolument faux que l'art ait dégénéré à dater du maître de Raphaël, quoiqu'il soit vrai que le sentiment religieux, cette source si féconde d'art et de poésie, cesse de se faire sentir dès ce moment.

Mais pourquoi ? Parce que la hiérarchie catholique avait donné à l'art religieux un caractère hié-

ratique, sacerdotal, dont il devait s'affranchir.

En résumé, malgré la part beaucoup trop grande, selon nous, que le catholicisme a donnée aux arts dans son culte, ce ne serait pas assez de dire que l'Église romaine n'a pu un seul instant les maintenir à leur véritable hauteur. Elle a précipité leur chute par une triple et fatale influence : en matérialisant toujours plus la religion, ce qui est la plaie mortelle du catholicisme ; en cherchant au lieu du beau, le colossal, le démesuré, ce qui est la maladie du goût romain ; en sacrifiant l'art au luxe, ce qui est la tactique des jésuites.

Il s'agit, pour les maîtres à venir, de dégager la pensée et le sentiment du beau, de ce traditionalisme faux et dangereux qui les a paralysés ou flétris. Alors seulement, indépendants et spontanés, ils se développeront avec largeur et vivront de leur vie propre. J'en appelle ici à une règle générale établie et soutenue contre les ultramontains par un critique plein de sagesse et d'autorité.

« Tant que la peinture et la sculpture sont soumises aux influences hiératiques, elles restent dans l'enfance et par conséquent incomplètes. L'art n'arrive à mériter ce nom que quand les idées philosophiques se combinent avec les habitudes religieuses..... Dante et Pétrarque, en Italie, ont ouvert la voie où se sont élancés Raphaël et Michel-Ange. Mais entre ces derniers génies s'est élevé un homme essentiellement philosophe qui a connu et développé

21.

avec le plus de puissance et de sagacité toutes les ressources de l'art : c'est Léonard de Vinci*. »

Ces principes, que M. Delécluze défend depuis tant d'années et qu'il maintient encore contre les théories de l'ultramontanisme, aujourd'hui partout dominant, ces principes sont les nôtres.

On a demandé quelquefois avec une pénible surprise pourquoi l'école française de peinture et de sculpture a manqué en général de puissance et d'originalité ; pourquoi elle a été inférieure à ses rivales, italienne et flamande. Il est de fait que nous n'avons pas de noms français à inscrire sur le même rang que ceux des Léonard, des Raphaël et des Michel-Ange, des Corrége et des Titien, des Rubens et des Rembrandt.

Cette pléiade de maîtres inventeurs, que M. Gustave Planche désigne sous le nom un peu étrange d'Heptarchie, est italienne avant tout, puis flamande et hollandaise. On peut, je l'avoue, élever quelques objections contre cette classification des grands peintres, et pour ma part je serais disposé à contester à Titien le nom de créateur ; la valeur que prit le paysage entre ses mains lui donne seule quelque droit au titre d'inventeur ; car le perfectionnement du côté matériel de l'art et la puissance extraordinaire de la couleur n'y suffisent pas. Mais il nous paraît incontestable que les

* M. Delécluze (*Journal des Débats*, 25 novembre 1856).

six autres princes de la peinture laissent loin derrière eux nos plus grands artistes français. Pourquoi en est-il ainsi? D'où vient que la Hollande et la Belgique ont porté un jour ce sceptre de l'invention suprême, du génie créateur, dont l'art en notre patrie n'a jamais joui, malgré tout l'éclat de l'intelligence et du talent des Français? Je n'admets pas que le génie de notre nation, éminemment inventeur, soit par lui-même peu favorable aux arts. Qu'il le soit moins que le génie de la Grèce antique ou de l'Italie, il faut bien le reconnaître. Mais pourquoi n'égalerions-nous ni le Belge, ni le Hollandais en originalité, en puissance, en fécondité artistique?

N'est-ce point parce que l'excès de centralisation qui, chez nous, commence avec les rois de la maison de Bourbon, est contraire au développement libre et spontané de l'invention? N'y a-t-il pas pour l'imagination une source de vie plus variée et plus libre dans le morcellement des petites républiques du Péloponèse dans l'antiquité, de l'Italie au moyen âge, des Pays-Bas aux premiers temps de l'histoire moderne? L'art y naquit, en liberté, du climat et des mœurs, tandis que depuis Charles VIII au moins, le goût italien commença à prévaloir en France, grâce à la chimère de la conquête de l'Italie et de la possession du Milanais. Cependant, ce goût, maintenu dans de justes limites, eût pu même alors développer et non asservir le sentiment du beau et l'imagination.

Selon nous, le double absolutisme du catholicisme

et de la royauté a tué en France la liberté de l'art. François Ier, Catherine de Médicis, Mazarin, Louis XIV, ont fait régner en France l'imitation des Italiens. Depuis et jusqu'à une époque peu éloignée de la nôtre, un goût de convention et d'apparat a ôté à l'art français toute spontanéité ; l'individualité a dû pendant longtemps se réfugier dans la peinture du portrait, ou se faire italienne avec Claude et Poussin. Dès que Louis XIV eut dit : *l'État c'est moi,* il n'y eut plus d'art qui, pour réussir, ne dût se jeter dans le moule officiel. On représenta partout Apollon régentant les Muses en perruque *à la Louis XIV*, et il suffit d'avoir vu figurer sur les murs de Versailles le dieu de l'imagination si grotesquement affublé, pour comprendre ce qui a tué en France l'originalité dans les beaux-arts. Le Sueur est un peintre digne d'admiration, mais non une âme libre et fertile. Le Brun n'est qu'un classique de cour.

Ce malheur, j'ai presque dit cette honte de l'art français, est d'autant plus sensible et évident que nous avons eu en France une génération d'artistes de tout genre, qui possédaient à un haut degré le sentiment vif et vrai du beau, l'amour et l'intelligence de la nature, cet instinct de l'art qui ne relève que de lui seul, essentiellement prime-sautier et créateur, que l'étude de l'antiquité ne donne à personne, mais développe, éclaire et fertilise.

L'école vraiment française, indépendante, har-

die, féconde, née des entrailles de la nation, animée au plus haut degré de l'esprit original et initiateur de notre race, mourut huguenote et proscrite. Elle périt dans les cachots de la Bastille avec Bernard Palissy, dans le carnage de la Saint-Barthélemy avec Jean Goujon et Goudimel*. Jusqu'où aurait pu s'élever cette école naissante, si originale et déjà si riche ! On ne peut trop en regretter la précoce extermination.

En fait d'art, le mot d'Agrippa d'Aubigné est

* Ce dernier, principal auteur des mélodies de notre Psautier, fut à Rome le maître de Palestrina ; par cet élève illustre et digne de lui, il est la source première des progrès immenses que fit la musique en Italie. Voir à ce sujet, et sur l'originalité puissante de l'art chez les premiers protestants, l'*Histoire du seizième siècle* de M. Michelet. C'est une des idées neuves et vraies, un des faits ignorés que cet historien éminemment artiste a révélés aux esprits investigateurs et avides de vérité. On ignore en général combien l'Église protestante, si souvent accusée d'être hostile aux arts, compte de noms éminents parmi les artistes français de la Renaissance. A ceux que nous avons cités, il faut joindre le peintre et sculpteur Jean Cousin, le vrai fondateur de l'école nationale ; l'architecte qui joignit le Louvre aux Tuileries, Androuet Ducerceau ; celui qui bâtit le Luxembourg, Salomon de Brosse ; les peintres et graveurs Sébastien Bourdon, Abraham Bosse, Petitot, et parmi les industriels Gobelin et Boule. On pourrait citer une foule d'autres artistes. (Voir dans le *Bulletin de la Société d'histoire du protestantisme français*,

IV, p. 624, le discours du président, M. Ch. Read, dans la quatrième assemblée annuelle.)

resté vrai : « Les malheureux ! ils ont décapité la France. » Il nous est resté beaucoup d'Italiens de second ordre, quelques Espagnols, et leurs copistes, dont le chef s'appelait le premier peintre du roi.

La France moderne sera-t-elle plus heureuse? L'art national, l'art chrétien saura-t-il parmi nous renaître et s'affranchir? Il ne suffira pour cela ni d'emprunter froidement aux anciens, bien ou mal compris, la ligne, la forme, le dessin, ni de retrouver la palette perdue de Giorgione ou de Titien, et d'en jeter avec fougue sur la toile les plus éclatantes couleurs; il s'agira en outre d'étudier les œuvres de Dieu avec amour et foi comme Palissy, d'en rendre les beautés, comme Jean Goujon, avec une fraîcheur et une grâce ingénues; de penser avec autant d'élévation et de sentir avec autant d'âme qu'Ary Scheffer.

Ces grands noms ne suffisent-ils pas à prouver la fausseté radicale de ce préjugé, souvent accepté sans réponse par les protestants eux-mêmes, que le protestantisme est essentiellement hostile aux beaux-arts? Si c'était là un fait, ce fait condamnerait notre Église et notre foi; car le sentiment de l'art est un don sublime du Créateur, un des *talents* qu'il nous est ordonné de faire valoir; toute religion qui nierait le beau ou en défendrait l'étude et l'amour, mutilerait l'homme et l'abaisserait, au lieu de tout régénérer en lui. Il est très-vrai que les puritains ont proscrit, par un rigorisme mal

entendu, la plupart des formes du beau. Ils eurent tort, mais soyons justes même envers eux et n'oublions pas que l'imagination, bannie par eux de tous les domaines de l'art, excepté un seul, strictement confinée dans le champ de la poésie, rechercha le beau sous cette forme plus immatérielle que toute autre, et trouva ce qui manquera toujours au génie de la France, une épopée. Milton est notre Homère, et le catholicisme italien, malgré le Tasse et l'Arioste, n'a rien de comparable à la *gigantesca sublimità Miltoniana* *. Toute la grandeur de Michel-Ange, avec plus d'amour, plus de foi, plus de pureté, se retrouve en Milton, et ses fautes, qu'on lui a tant reprochées, ne peuvent prévaloir contre l'élévation hardie et la puissance incomparable de son génie. La double poésie du protestantisme, c'est-à-dire celle de la Bible et celle de la foi personnelle, est là avec son énergie et sa splendeur, sa profondeur religieuse, sa richesse de couleurs et d'images.

Comme Milton en Angleterre, comme Luther en Allemagne, Luther, doué d'une nature si vigoureuse de poëte et d'artiste, les illustres protestants

* Algarotti. On trouvera le développement de ces idées dans les *Considérations sur le protestantisme au point de vue de l'art et de la poésie*, publiées par mon père à la suite de la 3ᵉ édition de ses *Esquisses poétiques de l'Ancien Testament*.

français que j'ai nommés plus haut prouvent, par le fait, que les gloires de l'imagination ne nous sont point interdites.

Il y a plus à dire. Nous croyons évident que le temps où l'art religieux n'était qu'une affaire d'apparat est passé pour ne plus revenir. Peintres, sculpteurs, architectes, voulez-vous créer ? ce qui après tout est le but suprême de l'art ; voulez-vous atteindre à une originalité élevée ? voulez-vous être vous-mêmes, être féconds et puissants ? Sachez bien qu'on n'exprime avec grandeur que ce qu'on a pensé ou senti avec liberté. Sachez qu'il n'y a point de ressort moral égal en force au ressort intérieur, point de vivacité ni de fraîcheur d'imagination comparables à celles d'une âme à la fois indépendante et croyante. Le spiritualisme individuel, la foi libre, la piété franche et spontanée du protestant, peuvent seuls vous ouvrir cette glorieuse carrière. Là seulement s'allume le feu sacré. Là seulement souffle l'esprit de vie. Là seulement la conquête de l'avenir est assurée.

Il serait temps enfin, qu'un art nouveau surgît en France, libre et individuel, national par cela même, et de plus profondément et ardemment chrétien : c'est un de nos vœux les plus fervents ; et si ces lettres fugitives avaient pu élever à la hauteur de cette espérance l'ambition de quelque artiste, ignoré peut-être, mais croyant et bien doué, nous en rendrions grâce à Dieu avec une vive joie.

APPENDICE

ICONOGRAPHIE

DE

L'IMMACULÉE CONCEPTION

Et mutaverunt gloriam incorruptibilis Dei, in similitudinem imaginis incorruptibilis hominis.
(*Vulg.*)

« Ils ont changé la gloire du Dieu incorruptible en images qui représentent l'homme corruptible. »
(Saint Paul, *Rom.* 1. 23.)

Comment l'Église romaine inspire les artistes. — S. E. le cardinal Sterckx. — Mgr l'évêque de Bruges. — Le père Cahier, jésuite. — Pie IX. — Le journal l'UNIVERS — L'inquisition et la peinture. — Un règlement de l'Académie de Séville. — Le catholicisme espagnol. — Image fautive, image correcte de l'Immaculée Conception. — L'Allégorie théologique en Espagne. — L'association pour l'art chrétien et S. E. le cardinal de Geissel.

Nous avons osé dire que l'Église catholique, tant vantée pour le nombre et la beauté des *sujets* qu'elle offre aux artistes, leur impose en réalité des travaux presque toujours monotones, quelquefois des données ridicules, et même des représentations impossibles. Nous avons cité en exemple *l'Immaculée Conception*.

Ce dogme, récemment promulgué, occupe en ce moment un grand nombre de peintres, de sculpteurs, de graveurs en médailles, de décorateurs, etc.

Le sujet est délicat et difficile, les méprises compromettantes. Aussi des ecclésiastiques, et en-

tre autres plusieurs prélats, sont intervenus en prenant, par des publications de divers genres, la direction de ces tentatives. A vrai dire, l'Eglise catholique tout entière est en travail pour donner au monde un type artistique digne d'être offert à la *vénération* des fidèles.

Mais s'il est facile de déclarer article de foi une erreur quelconque, il l'est moins d'enfanter un chef-d'œuvre ; aussi, est-ce un curieux et instructif spectacle que celui de l'impuissance laborieuse et des efforts aussi pénibles qu'infructueux auxquels est en proie le monde catholique. Le voilà aux prises avec une redoutable épreuve, sous les yeux de tous ; il s'est mis dans la nécessité de créer ; s'il possède cette fécondité, ce génie artistique, ce souffle d'inspiration auquel il prétend, le moment est venu de le prouver. Cette nécessité a été comprise par le clergé et par ses plus hauts dignitaires.

Dès 1854 le cardinal Sterckx, archevêque de Malines, publia à Rome et en latin un écrit qui a été traduit l'année dernière sous ce titre : *Courte dissertation sur la manière de représenter par la peinture le mystère de l'Immaculée Conception de la Très-Sainte Vierge Marie.* Malines. In-8°.

Depuis, Mgr J.-B. Malou, évêque de Bruges, a fait paraître son *Iconographie de l'Immaculée Conception de la Très-Sainte Vierge Marie, ou De la meilleure manière de représenter ce mystère.* Bruxelles, 1856. In-8°.

Enfin, un jésuite fort connu, le Père Cahier, a inséré dans le journal *la Voix de la Vérité* (des 2 et 4 octobre 1856) un travail sur le même sujet, reproduit *in extenso* et critiqué par l'*Univers* (7 novembre). Dans ce dernier journal, M. Claudius Lavergne avait déjà annoncé et sous quelques rapports réfuté (6 septembre) l'ouvrage de M. Malou.

Ces diverses publications, et surtout le livre de l'évêque, beaucoup plus étendu que les écrits du cardinal et du jésuite, offrent un véritable intérêt à ce double point de vue qu'on y apprend à la fois comment l'Église conçoit la représentation matérielle d'un dogme impossible à représenter, et comment le clergé inspire les beaux-arts.

M. Malou peut nous donner sur ces questions des renseignements pleins d'autorité. Il est théologien aussi bien qu'évêque ; son éditeur annonce *un très-grand et beau volume* intitulé : *l'Immaculée Conception de la Bienheureuse Vierge Marie considérée comme dogme de foi;* et il a publié dès 1847, à Louvain, un recueil d'homélies en l'honneur de la Vierge, sous ce titre : **SS.** *Patrum Pietas Mariana.* De plus, ce n'est pas la première fois que l'évêque de Bruges agit en législateur des arts : en 1852, eut lieu sous ses auspices, entre les statuaires de tout pays, un concours dont le sujet était le Christ crucifié et dont il publia les conditions dans un mandement épiscopal. Avec un pareil guide, soutenu d'ailleurs par un cardi-

nal et un révérend père jésuite, nous sommes bien certains de connaître la pensée catholique dans toute sa pureté. *

* Je dois l'avouer, cependant, la science de M. Malou comme théologien me paraît plus aventureuse que solide. Voici un genre d'argumentation un peu hasardé : « Qui sait, demande le prélat, si Dieu, qui ordonna aux anges d'adorer son divin Fils lorsqu'il l'introduisit dans le monde, ne leur ordonna point de vénérer la Mère du Verbe incarné, lorsqu'il la créa? » Que ne prouverait-on pas avec de pareilles suppositions ?

M. Malou est plus faible encore comme polémiste. Il affirme (p. 80) que « les protestants se sont signalés dès l'origine par une *haine implacable contre la Mère de Jésus-Christ !* » Peut-être, devons-nous ajouter que cette énorme *inexactitude* tombe de la plume du savant évêque dans un moment de grand embarras qui la rend peut-être moins inexcusable. Il s'agit de répondre à cette question : *Comment la Sainte Vierge a-t-elle écrasé seule toutes les hérésies ?* A cette question nous répondrions très-facilement par ce mot de Montaigne : « Plaisants causeurs ! Ils commen-
« cent ordinairement ainsi : *Comment* est-ce que cela se
« fait? Cependant *cela se fait-il ?* faudrait-il dire » (*Essais*, 3, 11.) Il paraît qu'on affirme dans un des offices de la Vierge qu'elle a écrasé toutes les hérésies. Mais comment? Le *célèbre* Sylvius a discuté cette *question intéressante* dans un discours exprès. Mgr Malou trouve faibles les trois réponses qu'il a données. Les siennes nous paraissent tout aussi nulles, si ce n'est plus. Il paraît s'en douter et s'en console en ajoutant que « d'autres indiqueront d'autres motifs encore. » En attendant, ce qui nous rassure, c'est que *cette mère du bel amour*, comme Monseigneur la nomme, écrase, selon Sylvius, toutes les hérésies, *sans les détruire.* Voilà une restriction qui rassure et qui nous suffit.

Remontons cependant plus haut encore, et pour savoir quelle est la tâche qu'on propose aux peintres et aux sculpteurs, écoutons Pie IX lui-même, dans son décret officiel : « Il est dogme de foi, dit-« il, que la Bienheureuse Marie, dès le premier « instant de sa conception, par singulier privilége « et grâce de Dieu, etc., fut préservée, exempte, « de toute tache du péché originel. » Mgr Malou remarque avec raison que « l'immaculée conception suppose une opération cachée de la grâce, opération qui échappe à nos sens. » C'est cependant cette « opération secrète, mystérieuse de la bonté divine » que le peintre avec ses couleurs, le sculpteur avec son marbre, doivent rendre sensible à nos yeux. Comment ? Voilà la question. Examinons de quelle manière les artistes l'ont résolue, et ce que pensent de leurs œuvres les chefs de leur Église et les critiques d'entre leurs coreligionnaires.

Dans tous les traités sur l'art catholique on distingue invariablement la méthode historique et la méthode symbolique, pour la représentation des mystères. C'est du point de vue *historique* qu'il faut s'occuper d'abord, quoique cette qualification semble fort étrange en pareille matière ; mais on sait qu'un tableau d'histoire est très-souvent une œuvre de pure imagination. Nous dirons très-peu de chose des peintures malencontreuses où l'on a essayé de faire une scène historique du dogme en question. C'est dans les faux évangiles intitulés

le *Protévangile de Jacques* et l'*Evangile de la nativité de la Vierge* qu'on a trouvé divers épisodes légendaires, où les anges annoncent à Anne dans son jardin et à Joachim sur une montagne, la naissance de leur fille Marie. C'est à la même source qu'on a emprunté la rencontre des deux époux au Temple, devant la *porte d'Or* *. Mais ces divers sujets (voir *Legends of the Madonna*, par Mme Jameson) ne se rapportaient point au dogme défini par Pie IX. C'est à la légende de sainte Anne qu'ils appartenaient naturellement ; et l'on aurait tort d'y voir le dogme nouveau, d'autant plus que l'Église romaine a très-sagement refusé d'admettre à ce sujet certain miracle (dit *du baiser*) imaginé par les Franciscains, et que je n'ose indiquer.

Passons plus rapidement encore sur l'œuvre hideuse d'*un grand zélateur* de l'Immaculée Conception, le R. P. Pedro de Alva y Astorga, qui a figuré ce mystère sous la forme d'un petit enfant nu et velu placé dans le calice d'une fleur. Mgr de Bruges proteste à bon droit contre cette ignoble représentation **.

* « Je trouve, dit M. Malou, cette image dans les diptyques grecs et slaves. » Mais Mme Jameson décrit cette même scène d'après Carpaccio et d'après Ridolfo Ghirlandajo; elle copie les compositions analogues de Taddeo Gaddi et d'Albert Dürer et paraît considérer ce sujet comme assez fréquent.

** Elle a été *reproduite assez souvent.* — Voici le titre

Il donne enfin le titre d'historique (nous ne savons trop en quel sens) à « l'image que représente
« la médaille miraculeuse, très-répandue d'abord
« en France, et ensuite dans tous les pays catho-
« liques d'Europe. On y voit la sainte Vierge telle
« qu'elle apparut à une sainte religieuse » (voilà
apparemment ce qu'elle a d'historique), « bais-
« sant les deux bras et les ouvrant ; avec des
« rayons qui s'échappent de ses deux mains. »

Cette image a été répandue, avant et après la proclamation du dogme, aussi abondamment, dit l'*Univers*, qu'une rosée de mai, quoiqu'elle soit, au dire du même journal, et en ceci il a raison, « nulle et déplaisante comme œuvre d'art. » C'est, dit-on, la reproduction d'une statue du sculpteur Bouchardon. Il trouve avec raison que les rayons émanés de Marie semblent indiquer des bienfaits accordés par elle à d'autres, plutôt que le don de sainteté parfaite reçu par elle-même longtemps avant sa naissance.

On pourrait rattacher à la catégorie historique diverses peintures de Dosso Dossi, du Guide, de

d'un des ouvrages du Rév. Père que cite M. Malou : *Radii solis zeli seraphici cœli veritatis pro Immaculatæ Conceptionis mysterio Virginis Mariæ, discurrentes per duodecim classes auctorum.* (In-folio, 1666, Louvain.) « Rayons du soleil du zèle séraphique du ciel de la vérité, en faveur du mystère de l'Immaculée Conception de la Vierge Marie, divergeant à travers douze classes d'auteurs. »

Cottignola et enfin de l'ancienne école flamande, où l'on voit des docteurs, des saints, discuter le dogme et rendre témoignage à sa réalité ; dans de pareils tableaux ce dogme est en question, mais il n'y est pas représenté.

Tout ceci prouve surabondamment que la méthode historique ne peut convenir à ce sujet, ce qu'il était facile de prévoir. Aussi a-t-on pris le parti de recourir au symbolisme ; presque toutes les images de la Conception Immaculée sont emblématiques. Mgr de Bruges en examine plusieurs dans son dernier chapitre et les rejette toutes sans exception. Cette partie de son travail est intéressante, mais on ne voit pas pourquoi le prélat ne cite que quelques tableaux ou estampes et néglige la plupart de ceux qui ont quelque valeur. Il paraît ignorer par exemple que le Guide a souvent représenté ce sujet, ainsi qu'une foule de sculpteurs et de peintres espagnols, parmi lesquels il faut citer surtout Velasquez et Murillo ; ce dernier, à lui seul, peignit vingt-cinq fois l'Immaculée Conception. Le chapitre de Mme Jameson sur l'iconographie de ce mystère est bien plus instructif, plus riche de faits et d'idées que tout le volume de l'évêque.

Il est curieux de voir en quels termes (page dernière) Mgr de Bruges réprouve la plupart des images actuellement existantes ; dans notre bouche hérétique quelques-unes de ces paroles paraîtraient sans doute profanes.

« Les autres images modernes de l'Immaculée
« Conception, que j'ai réunies en assez grand nom-
« bre, pèchent non-seulement contre les règles
« de l'iconographie chrétienne, mais même contre
« celles du bon goût. L'embarras des artistes est
« sensible ; leurs tâtonnements sont malheureux.
« Par exemple, il en est qui, pour exprimer l'inno-
« cence et la pureté de Marie, ont réuni une troupe
« de petits enfants presque nus sous les plis de
« son manteau ; il en est qui ont fait monter de
« petites colombes le long de ses bras, en guise
« d'animaux parasites. Il en est un qui a écrit
« les mots : *sine labe conceptu* dans un cercle
« placé autour de la tête de Marie, à peu près
« comme on écrit le chiffre du régiment sur le
« casque d'un cuirassier. Les robes vertes, jaunes
« et rouges ne sont pas rares. On peut dire que
« l'ignorance et la puérilité en fait d'iconographie
« atteignent leurs dernières limites dans ces essais
« malheureux. Du reste, ces images sont dentelées,
« festonnées, pailletées, papillonnées, guimpées et
« colorées comme des marchandises à débiter ; évi-
« demment ce ne sont pas des objets de piété dont
« l'art chrétien a inspiré et déterminé les formes. »

Ces indécences, qui choquent à bon droit Mgr de Bruges, sont peu de chose auprès de quelques images qu'il suffit d'indiquer, comme celle de Le Brun, où Marie n'est couverte que d'une gaze, celle de Simon Vostre, et d'autres encore, où une figure de

sainte Anne contient celle de Marie, et celle-ci son Fils.

Une autre image a reçu une sanction bien plus décisive que le suffrage de la foule : c'est celle que Pie IX fit distribuer aux évêques réunis à Rome pour entendre décréter le nouvel article de foi. Mais l'*Univers* avoue que cette figure « n'est pas un chef-d'œuvre de goût. » Elle est en effet tout le contraire, et l'on s'accorde à la blâmer. Il est vrai que le Pape lui-même a adopté depuis un modèle tout différent.

On vient de couler en bronze à Rome le 31 janvier 1857, la statue qui sera placée sur une colonne antique, devant le palais de la Propagande (sur la place d'Espagne) en mémoire de la proclamation du dogme. Cette image a été fondue, dans une dépendance du Vatican donnant sur la cour du Belvédère, en présence de S. Em. le cardinal secrétaire d'État et de S. Exc. le ministre des travaux publics, tandis que le saint-sacrement était exposé dans l'église la plus voisine, *Sainte-Anne-des-Palefreniers*, afin d'appeler sur l'œuvre la bénédiction de Dieu. La Vierge est représentée une main levée au ciel et l'autre baissée vers la terre, ce qui indique son office de médiatrice*. Voilà une idée et

* *Il y a un seul Dieu et un seul médiateur entre Dieu et les hommes, savoir Jésus-Christ homme*, dit saint Paul (I *Tim.*, 2, 5).

une attitude contraires, comme nous le verrons, au programme officiel de M. de Bruges, mais il faut se garder d'en accuser le sculpteur. C'est, selon l'*Univers*, « le pape lui-même qui a indiqué (c'est-à-
« dire prescrit) à l'artiste la pose qu'il lui convenait
« de donner à la statue ; et le modèle, devenu aus-
« sitôt populaire, se trouve déjà reproduit en sta-
« tuettes de toutes les dimensions, en marbre, en
« bronze et en albâtre, dont il se fait à Rome un
« débit considérable. »

Voilà le Pape et l'Evêque en désaccord. Au reste, M. Malou n'est pas moins sévère pour les images anciennes que pour les modernes. Il accorde quelques éloges (d'après le rapport de l'iconographe Paquot) à une composition de Coypel qu'il n'a pu voir ; mais cette indulgence est blâmée par l'*Univers*, qui désapprouve l'œuvre de Coypel et s'élève plus énergiquement encore contre le fameux tableau de Murillo, très-digne d'admiration comme œuvre d'art, mais surtout populaire pour avoir été payé plus cher qu'aucun autre.

« Le grand peintre espagnol (dit M. Lavergne)
« était assurément *très-savant dans son art* ; mais
« il est permis de douter que ce fût dans le sens
« qu'il faut entendre par ce mot, lorsqu'il s'appli-
« que à l'art chrétien. Pour nous, et Mgr Malou nous
« le pardonnera, nous ne pouvons voir autre chose
« dans le fameux tableau du Louvre, qu'une figure
« beaucoup trop réelle, désordonnée dans ses ajus-

« tements comme dans sa coiffure, et autour de
« laquelle tourbillonne une fourmilière de petits
« enfants nus, dont les attitudes et les jeux folâtres
« ne s'accordent pas avec la gravité du mystère
« auguste que l'artiste a voulu représenter. Que
« les connaisseurs en peinture s'extasient devant
« le coloris magique du grand peintre, c'est chose
« juste ; mais, quant aux simples fidèles, nous
« croyons qu'ils donneraient peu d'attention à ce
« tableau si on ne leur disait qu'il a coûté 600,000 fr.
« C'est là ce qui fait en grande partie la célébrité
« du tableau et surtout des gravures qui le repro-
« duisent ; mais celles-ci ne prendront jamais dans
« nos livres d'heures et dans l'oratoire des familles
« chrétiennes les places qu'y ont conquises les
« compositions allemandes. »

Au fond, M. Malou nous paraît être du même avis ; mais l'immense renommée du peintre et celle du tableau, peut-être aussi la grâce, la lumière, l'inspiration élevée dont il brille, semblent avoir tempéré les rigueurs de la sentence épiscopale.

Parmi les images que Monseigneur écarte il en est une qui mérite d'être signalée. C'est celle qu'avait inventée et consacrée l'ordre des Franciscains, toujours fidèle à son dogme favori, et que le père Cahier préconise ou plutôt défend contre M. Malou. La madone y foule aux pieds le serpent infernal, image du péché. Mais comme on voulait encore

faire quelque part à Jésus-Christ dans la victoire sur le mal, les moines de Saint-François ont imaginé de mettre entre les mains du petit enfant que la Vierge tient dans ses bras « une très-longue « croix qui est terminée, en bas, en forme de « lance ; il pose la pointe de la croix sur la tête « du serpent, que Marie presse aussi du pied. » Ce double supplice infligé à l'esprit du mal est un trait fort curieux. Nous venons de citer en propres termes la description donnée récemment par un Père de l'ordre de Saint-François. Cette image est à nos yeux une transition, ou si l'on veut, une transaction entre l'ancienne théologie catholique où Jésus était tout (le Père paraissant presque oublié) et la théologie nouvelle où le Fils lui-même est laissé de côté, tandis que tout est donné à celle qu'on ose nommer la Mère de Dieu. En effet, M. Malou n'approuve pas ce double emploi ; il déclare positivement que le texte de la Genèse qu'on avait coutume d'appliquer à Jésus-Christ (la postérité de la femme écrasera la tête du serpent) est une prophétie de l'Immaculée Conception ; et il est de fait que dans la plupart des images de Marie Immaculée, comme dans celle qu'adopte l'évêque de Bruges, Jésus n'a plus aucune place. Monseigneur consent seulement à ce que l'on représente au-dessus de la tête de Marie le Père Éternel. Voilà le Christ bien et dûment éliminé, et cela lorsque les images et le dogme où

il n'a aucune part deviennent chaque jour davantage le principal objet de l'adoration et de la foi des catholiques.

Aussi, rien n'est plus curieux que la polémique engagée entre l'évêque et le jésuite à ce sujet. L'évêque a trop de zèle, ce qui nuit toujours à certaines causes. Le jésuite est plus habile et sait mieux le grand art de ménager les transitions. L'*Univers*, qui est à la tête des partisans effrénés du culte de Marie, se range avec l'évêque contre le jésuite. Le degré extrême de cette tendance se trouve dans ces paroles que le père Cahier met dans la bouche de plusieurs mouleurs d'images : *Au gré de certaines personnes pieuses ce n'est pas quelque chose d'assez pur que de montrer la sainte Vierge avec son Fils dans les bras.*

L'*Univers* traite cette incroyable idée de propos d'atelier ; nous la croyons plutôt sortie de quelque sacristie ou de quelque cloître, dans le délire de la foi nouvelle.

Selon M. Claudius Lavergne, au contraire :

« L'Église a voulu, nous dirions presque a osé séparer la Mère de son divin Fils, et la contempler telle qu'elle apparut au disciple bien-aimé*, revêtue d'une splendeur mystérieuse, mais seule, comme l'étoile qui annonce le lever du soleil. Il a même semblé à la piété des chrétiens faire un

* Allusion au passage de l'Apocalypse rappelé plus bas.

acte de foi plus énergique et rendre un hommage plus direct à l'Immaculée Conception de Marie, en écartant ainsi de son image la preuve la plus éclatante de son éternelle prédestination. »

Nous le savions bien ; mais voilà un aveu direct de ce fait, que l'Église romaine, dans la plupart des images de l'Immaculée, supprime à dessein et dans une intention systématique la figure de Jésus, pour faire *un acte plus énergique de foi* en Marie.

Quant aux artistes allemands, pour lesquels M. Lavergne se montre indulgent, M. Malou les condamne tous ; il n'excepte ni le sévère Overbeck auquel on a donné le titre de peintre du catholicisme par excellence, ni ce gracieux Ittenbach dont on admirait, à l'Exposition universelle, une Madone au Lis, d'un modelé exquis et d'un charmant coloris.

Enfin il n'est pas possible de réclamer pour telle ou telle composition les droits de l'antiquité, très-vénérés parmi les catholiques. M. Malou refuse d'admettre comme authentique la donation du chanoine Ugo de Summo, de Crémone, datée de 1047, quoique cette pièce ait paru en tête du dixième volume des *Pareri de' Vescovi* (Opinions des Evêques) publiés par ordre de Pie IX à l'occasion de la proclamation du dogme. Mgr de Bruges prouve que « *jusqu'à la fin du quinzième siècle,* on ne « rencontre aucune trace ni de l'image décrite

« par Ugo de Summo, ni d'une image symbolique
« quelconque de l'Immaculée Conception. » Il faut
descendre jusqu'aux premières années du seizième
siècle pour en découvrir, et encore n'en a-t-il point
paru de satisfaisante même à présent.

Hâtons-nous d'ajouter que M. Malou n'en conclut nullement qu'il soit impossible aux artistes de traiter ce sujet. Bien loin de le croire, il leur donne, pour y réussir, des instructions détaillées jusqu'à l'excès.

Voici les titres, fort singuliers, des subdivisions de cette partie de son livre :

« Ch. III. Iconographie de la personne de la Très-Sainte Vierge Marie, dans l'image de son Immaculée Conception. — I. Attitude du sujet. — II. Pose des pieds. — III. Age du sujet. — IV. La figure. — V. Les yeux. — VI. La chevelure. — VII. Les mains. — VIII. Les pieds.

« Ch. IV. Iconographie des vêtements de la Très-Sainte Vierge Marie, dans l'image de son Immaculée Conception. — I. Nombre des vêtements. — II. La coiffure. — III. Forme des vêtements. — IV. De la couleur des vêtements.

« Ch. V. Des attributs de l'Immaculée Conception. — I. Les trois personnes de la sainte Trinité. — II. L'Enfant Jésus. — III. Les anges. — IV. Les astres : le soleil, la lune et les étoiles. — V. La couronne royale, le sceptre et le trône. — VI. Le serpent infernal. — VII. La roue. — VIII. La lumière et les ténèbres. »

Qu'on se garde bien de citer, à propos de cette table des matières, le *De minimis non curat prætor*. Il faudrait plutôt féliciter l'heureuse Belgique

de ce qu'en un siècle dévoré de tant de maladies morales, si menaçantes et si cruelles, les évêques n'y trouvent pas de services plus urgents à rendre que des décisions de ce genre. Il nous est difficile cependant de ne pas nous étonner en voyant que des questions pareilles préoccupent tellement aujourd'hui la conscience des évêques et nous serions tenté de nous écrier :

De soins plus importants je l'ai cru agitée,
Seigneur.

Ce n'est pas même au point de vue de l'art que tous ces points de détail, pose, habillement, accessoires, sont discutés et déterminés ; c'est au point de vue d'un symbolisme dogmatique infiniment minutieux.

Il y a cependant des lacunes à signaler dans ce travail trop complet. L'Espagne, souvent consultée par Mgr de Bruges, aurait pu lui fournir bien plus d'enseignements et d'arguments. Par exemple, au chapitre III, article VIII, intitulé *Les pieds*, M. Malou démontre très-gravement que dans le symbole de l'Immaculée Conception, Marie doit être chaussée : « D'après nos usages et nos mœurs, la nudité « des pieds indique le dénûment et la pauvreté. « Une chaussure est aujourd'hui une partie obligée « de nos vêtements. » Évidemment Monseigneur s'est rappelé ici l'épithète injurieuse trop souvent adressée à ceux qui marchent sans souliers. Mais

il oublie une preuve décisive donnée par Carducho : « Il est manifeste, » dit-il aux peintres coupables de cette indécence, « il est manifeste que « Notre-Dame était dans l'habitude de porter des « chaussures, comme le prouve la relique très-vé- « nérée de l'un des *souliers de ses divins pieds*, qui « est à Burgos. * »

Une autre omission plus grave est celle du nom et des enseignements d'un des écrivains les plus compétents, Pacheco, peintre lui-même, beau-père de Velasquez, frère d'un familier de l'inquisition et revêtu par le Saint-Office des fonctions de censeur à l'égard « de tous les tableaux de sainteté qui se trouvent dans les boutiques et lieux publics. » Ce redoutable personnage a écrit un traité intitulé *Arte de la Pintura* (1649). Mgr de Bruges n'est pas toujours d'accord avec lui et ne le cite nulle part ; mais il nous paraît important de signaler ce livre et de rappeler les fonctions officielles qu'exerçait l'auteur, pour faire entrevoir que l'Église, quand elle l'a pu, a laissé aux peintres le moins de liberté possible.

Le même pays fournirait facilement bien d'autres exemples de l'asservissement des arts. En voici un, assurément fort étrange. En 1660 fut créée, à Séville, une *Académie de peinture* dont le règle-

* Cité par Kugler, *Manuel*, etc. *Ecoles espagnole et française* (trad. angl. par sir Edmund Head), p. 14.

ment imposa à tous les académiciens la condition de déclarer solennellement qu'ils croient *à la très-pure conception de la Vierge.*

Nous ne savons si cette profession de foi est encore exigée aujourd'hui. Il ne faudrait pas s'en étonner. M. Laboulaye, dans ses savants et lumineux articles du *Journal des Débats* sur le dogme nouveau *, affirme que le serment de fidélité à cette doctrine, prononcé d'enthousiasme par tous les membres de la Faculté de théologie de Paris en 1492, a été non-seulement imité, mais exigé jusqu'à présent en Espagne, comme une condition indispensable, soit pour devenir prêtre, soit même pour être reçu avocat **. On sait d'ailleurs que l'Immaculée Conception est essentiellement un dogme espagnol. Il y a bien des siècles que l'Espagne sollicitait, en cour de Rome, la promulgation à laquelle nous avons assisté. Philippe III, Philippe IV, l'ont solennellement demandée aux papes, leurs contemporains, sans pouvoir l'obtenir; et l'on se souvient que l'initiative, au dix-neuvième siècle, appartient à l'évêque de Séville, qui, en

* 31 oct., 7 et 19 nov., 5 déc. 1854.

** Il ne faut pas trop s'étonner qu'on fasse intervenir l'Immaculée Conception si hors de propos. On a fait bien pis, en politique. Quand le roi d'Espagne eut refusé la souveraineté de la Corse, les habitants, trop bons catholiques pour ne savoir à quel saint se vouer, placèrent leur île sous la protection de l'Immaculée Conception.

1834, écrivit au chef de l'Église romaine, et obtint que la question fût remise à l'étude. Mais ce n'est ni à la couronne, ni même au clergé seul, que revient tout l'honneur de cette insistance. Le peuple y a sa large part, et l'on sait qu'il n'est pas rare, en certaines provinces, d'entendre un Espagnol en saluer un autre en lui disant en latin : *Ave, Maria purissima*, à quoi l'autre répond en castillan : *Sin peccado concepida*.

Aucun clergé n'oserait sans doute proposer l'application de l'antique confession de foi de Séville à notre Académie des beaux-arts, qui peut-être n'est pas parfaitement en règle à cet égard, même en exceptant ses membres non catholiques. Mais en tout pays on réglemente, on travaille activement à organiser, à discipliner les beaux-arts, nous dirions presque à enrégimenter les artistes religieux, pour les faire obéir au commandement de leurs chefs naturels, les prêtres.

Le livre de M. Malou et la brochure du cardinal Sterckx prouvent assez qu'en ce moment où le nouveau dogme occupe peintres et sculpteurs, le clergé sent le besoin de diriger leurs travaux. M. Malou trouve bon qu'au moyen âge « la sta-
« tuaire (comme il le dit d'après l'abbé Bourassé)
« ne s'écartât jamais, dans ses représentations
« les plus importantes, d'un type généralement
« consacré. » Il est vrai que, selon Monseigneur,
« ces limites n'excluent nullement l'invention. »

Au moins la réduisent-elles à fort peu de chose.

On pourrait objecter que les artistes de la grande époque, un Michel-Ange, un Raphaël, ont joui d'une assez grande indépendance et l'ont léguée à leurs premiers successeurs. Mais il faut se rappeler qu'un homme de guerre comme Jules II, un homme de plaisir comme Léon X, n'étaient rien moins que des papes sévères, ou même sérieux dans leur orthodoxie. L'Espagne, plus rigoureuse et plus dévote, agit autrement. Son catholicisme, plus sincère et plus énergique, a envahi l'Italie et envahit aujourd'hui la France ; c'est celui-là qui règne sur nous et non celui de la Renaissance.

C'est un fait remarquable que le catholicisme sous sa forme espagnole, plus grave, plus outrée et peut-être moins habile, remplace aujourd'hui presque partout l'ancien catholicisme italien, à la fois plus mondain et plus adroit, très-classique d'ailleurs, et s'inspirant souvent des traditions de Rome païenne. Ce changement peut être un progrès quant au sérieux de la religion, quant à la piété ardente et sincère, pour quelques âmes dévotes; c'est évidemment un développement normal du système catholique, mais dans une direction absolument contraire à la marche de l'esprit humain, et à toute liberté. La proclamation du dogme n'est qu'un symptôme du mal, un épisode de cette invasion. En voici un autre, dans tout le travail auquel on se livre pour réduire les arts en servitude.

On pourra, quelque jour, écrire une curieuse histoire en racontant les entraves, les gênes, les tracasseries, que les peintres espagnols et autres ont eues à subir en divers temps de la part des prêtres. Le livre de l'évêque de Bruges aura droit à une petite place dans cette histoire future. Sous les formes les plus douces, c'est un programme minutieux, catégorique, impératif ; et après avoir lu l'ouvrage, nous nous demandons ce qui est confié au génie de l'artiste, au déploiement de son imagination, à l'élan de sa piété, à la puissance créatrice de l'art. Il ne lui reste rien, rien absolument que l'exécution servile. Le père Cahier l'a senti et s'en est plaint. Il s'agit d'obéir comme le soldat à l'officier, et tout le mérite de l'ouvrage consistera en ceci : bien remplir le cadre donné, bien calquer le dessin officiel. Tout est prévu, réglé, fixé à toujours, et voilà la peinture descendue au rang de l'*imagerie*, l'art mis en fabrique, la manufacture substituée à l'inspiration, la mécanique à la foi, à la poésie, au cœur. Inévitable résultat du catholicisme, fruit naturel d'une religion d'autorité.

« *Un peu* d'inspiration, dit notre prélat, est nécessaire aussi pour donner à la composition de l'harmonie et de la vie. La théorie est bonne et doit toujours précéder ; mais l'esprit pratique, le génie doit *suivre* et en tirer parti. » Ces paroles, tout anodines qu'elles semblent, sont la sentence de mort de l'art.

En effet, d'où vient que Monseigneur blâme toutes les statues, tous les tableaux, toutes les estampes composés avant son livre, en l'honneur de la Conception Immaculée, et pourquoi à son point de vue méritent-ils tous le blâme qu'il leur inflige ? C'est uniquement parce que peintres et sculpteurs ont donné quelque carrière à leur imagination, ont toujours tenté de créer une œuvre d'art, bien modeste peut-être. C'est parce qu'ils y ont mis du leur, comme on dit vulgairement, au lieu de n'y mettre que le tracé officiel. C'est parce qu'ils se sont crus non pas fabricants, mais artistes. En d'autres termes, c'est parce que l'art est essentiellement personnel, prime-sautier, individualiste, tandis que l'Église catholique est toujours et partout le contraire : absorption de la pensée de l'individu dans le décret dogmatique du clergé, unité collective de l'Église, autorité infaillible et souveraine du pape. Nous ne connaissons pas de principe plus radicalement destructif quant aux arts, dont l'essence même est la spontanéité, la vie, la création, ou en d'autres termes le protestantisme pratiqué.

Il n'est pas nécessaire d'en chercher d'autre exemple que le programme imposé par Mgr de Bruges aux très-nombreux artistes, peintres, sculpteurs, dessinateurs, graveurs qui tentent en ce moment de représenter le dogme du jour. Nous avouons que ce programme nous rappelle malgré

nous une prescription de pharmacie ou une recette de ménage : tous les éléments de l'œuvre, et quand il y a lieu, le nombre et la quantité des ingrédients y sont rigoureusement déterminés. Souvent même l'auteur indique, comme le *Codex*, quelques changements permis, quelques équivalents admissibles, quelques *succédanés*, classés dans l'ordre de leur convenance relative ; renchérissant sur tous les recueils de prescriptions médicales ou autres, l'évêque pousse la précision jusqu'à donner deux programmes opposés, l'un mauvais et l'autre bon. Il montre d'abord comment on ne doit pas figurer l'Immaculée ; puis comment il faut la représenter ; nous copions textuellement cet étrange et double signalement.

I. — IMAGE FAUTIVE DE L'IMMACULÉE CONCEPTION.

Figure de Marie : — dans l'ombre ; — assise ou marchant ; — élevée sur les nuages, — au-dessus du monde ; — un petit enfant nu et velu dans le calice d'une fleur, ou forte femme à l'âge mûr ; — traits de la figure d'un homme ; — aspect triste et sévère ; — les yeux grandement ouverts et fixes ; — chevelure forte et front bas ; — les bras étendus ; — la main droite portant un bouquet de lis et d'épines ; — les pieds nus et découverts ; — un seul vêtement ; — ou bien trois ou quatre vêtements qui dessinent les formes du corps, — de couleur verte, rouge ou jaune ; — la tête nue, et les cheveux flottants sur le cou découvert ; — sans nimbe ni auréole ; — les trois personnes de la sainte Trinité au-dessus de sa tête ; — l'Enfant-Jésus

dans ses bras ; — un ange présentant à Marie le lis de l'innocence ; — quatre, cinq, huit ou onze anges autour d'elle et au-dessus d'elle, — encensant Marie ; — les huit béatitudes, représentées par huit anges ; — sous les pieds de Marie la lune avec les cornes en bas ; — une étoile sans inscription, sur sa tête ; — un soleil sans inscription, de côté ; — une couronne de cinq ou de sept étoiles, — ou une couronne royale, ou point d'ornements autour de la tête ; — un sceptre royal à la main ; — point de serpent sous ses pieds, — ou un serpent rouge, jaune, ou blanc ; — le pied de Marie sur le corps ou sur la gueule du serpent ; — le serpent, la gueule fermée, sans la pomme fatale, — l'œil vif et menaçant, — ou mort et tombé sur le monde au-dessous des pieds de la sainte Vierge ; — le serpent élégant et brillant ; — autour de l'image un grand nombre de symboles relatifs à toutes les prérogatives de Marie : le jardin fermé ; — la fontaine scellée ; — la tour de David, — la racine de Jessé, et des inscriptions prises sans discernement dans les anciens auteurs ou dans les offices de l'Immaculée Conception.

II. — IMAGE CORRECTE DE L'IMMACULÉE CONCEPTION.

La figure de Marie, debout, vêtue du soleil ; — position calme et modeste ; — dans la clarté ; — ses pieds touchant la lune et le globe terrestre, et le serpent infernal qui a la tête écrasée ; — Marie paraît dans sa première adolescence, avec les traits de la modestie, de l'innocence, de la candeur et de la beauté ; — figure douce et aimable ; — taille ordinaire ; — les yeux modestement baissés ; ou, ce qui vaut mieux, les regards doucement élevés vers le ciel ; — les mains dans l'attitude de la prière, ou croisées sur la poitrine, ou plutôt jointes ensemble ou mo-

destement élevées vers le ciel*; — rien dans les mains, pas même l'Enfant-Jésus; — le pied droit chaussé d'une sandale, posé sur la tête du serpent pour l'écraser; — le pied gauche caché sous les vêtements; — une robe blanche un peu large et un manteau bleu hyacinthe assez vaste, qui lui couvrent tout le corps et en dissimulent les formes; modestie et simplicité dans les habits comme dans la personne; — rien qui attire les regards d'une manière spéciale dans les habits; — la tête couverte d'un voile léger, et, si l'on veut, transparent, ornée de l'auréole et du nimbe, et couronnée de douze étoiles; — au-dessus de la tête Dieu le Père, seul, comme Créateur qui l'a créée en état de grâce, élevant la main pour bénir sa créature; — trois anges, ou neuf anges, dans l'attitude de l'admiration et de la joie, placés autour de ses pieds et, en tout cas, plus bas que ses mains; — une espèce de soleil en forme d'auréole autour de son corps, comme un vêtement ajouté, ou rayons partant de son corps pour l'entourer de lumière; — la demi-lune sous ses pieds qui reposent dans la concavité; — une couronne de douze étoiles qui ceignent son front en forme de nimbe; — le serpent infernal, noir ou vert, enlaçant le monde de ses plis au moment où Marie lui écrase la tête, — la pomme fatale dans sa gueule écumante, — les regards du serpent hideux et désespérés; — Marie placée dans la lumière, — le monde et l'espace dans les ténèbres; — autour de la sainte Vierge, avec ordre et symétrie, les principaux symboles de l'Immaculée Conception, et les inscriptions les plus précises et les plus naturelles qui la rappellent.

* C'est ici que l'Evêque est en contradiction avec le Pape, qui a voulu que la statue érigée en mémoire de la proclamation du dogme eût une main baissée et l'autre levée.

Ce programme étonnera sans doute ceux de nos lecteurs qui n'auraient jamais examiné une image de la Vierge Immaculée et rappellera à d'autres quelques détails, inexplicables pour eux, des tableaux de Murillo ou autres peintres. En tous cas, nous défions qui que ce soit, voyant pour la première fois une pareille figure sans être prévenu, de deviner qu'elle signifie ceci : « Dès avant sa « naissance, dès le premier moment de son exis- « tence, Marie a été exempte du péché originel, « et parfaitement sainte. » C'est cependant la donnée qu'il s'agissait de réaliser, et l'on ne saurait nier que le but ne soit manqué, pour peu qu'on veuille appliquer ici une règle posée par M. Malou lui-même (p. 8) : « Une bonne image doit « réunir les qualités d'une bonne définition ; elle « doit représenter le mystère d'une manière com- « plète et ne représenter que cela. »

Pourquoi, demandent tous les spectateurs non initiés, pourquoi le croissant de la lune est-il sous les pieds de la Vierge ? Voici : Voulant représenter un sujet impossible, on a pris pour type un passage de l'Apocalypse qui n'y a aucune espèce de rapport. C'est ce verset (XII, 4) :

« *Il parut aussi un grand signe dans le ciel, savoir : une femme revêtue du soleil, et qui avait la lune sous ses pieds, et sur sa tête une couronne de douze étoiles.* »

Il faut isoler ces paroles de ce qui les entoure

et surtout se garder de lire les versets suivants, si l'on ne veut rendre impossible toute espèce de rapprochement, toute apparence de relation, entre ce trait et l'Immaculée Conception.

Selon saint Augustin, cette femme représente l'Église, la cité de Dieu. Mais ce grand docteur canonisé a nié l'Immaculée Conception en termes d'une crudité telle, que nous n'osons les répéter. Qui donc a vu, le premier, sous cette figure symbolique de l'Apocalypse, la Conception Immaculée ? C'est saint Bernard, si connu cependant comme ennemi de ce dogme, saint Bernard qui en a retardé de plusieurs siècles la proclamation et la célébration officielles. Cet illustre docteur avait du reste une si grande dévotion à Marie que les peintres l'ont souvent représenté nourri par elle de son propre lait; et c'est un des chefs-d'œuvre de Murillo que d'avoir traité presque décemment ce sujet au moins étrange. Non-seulement ce saint a imaginé d'appliquer à Marie le fameux verset de l'Apocalypse, mais il s'est livré aux excentricités d'interprétation les plus compliquées et les plus creuses, en expliquant ce soleil, cette lune et ces douze étoiles.

Ainsi la lune lui rappelle le *prince de toute sottise* (le diable), qui est aussi changeant que la lune, et que Marie foule aux pieds (*totius stultitiæ princeps qui vere mutatur ut luna*).

Les 12 étoiles représentent pour lui 12 préro-

gatives de la Vierge, dont 4 pour le ciel, 4 pour la chair, 4 pour le cœur. Toutes sont fort singulières, surtout celles de la seconde catégorie. *

Quant au soleil, ne sachant comment en revêtir une femme, les peintres le remplacent par une lumière jaune et fort éclatante qui rayonne autour de la Vierge.

Sous le prétexte très-futile de ce verset, ces symboles sont demeurés les signes conventionnels de la Conception Immaculée, et sans eux il serait impossible aux artistes de se faire, je ne dis pas comprendre, mais deviner, quand ils veulent représenter, non l'Assomption, ou simplement la Vierge, mais son Immaculée Conception.

Cet abus de l'Écriture n'est pas le seul, tant

* En l'honneur de ces 12 étoiles on répandit en Espagne une *dévotion* qui consistait à dire 12 *Ave*, interrompus par trois *Pater* : cela s'appelait le *Stellarium*. « Cette « pieuse invention, dit l'évêque de Bruges, alarma l'or- « dre de Saint-Dominique, qui propageait avec zèle la « dévotion du rosaire. Urbain VIII, par décret du 19 jan- « vier 1640, supprima toutes les confréries du *Stella-* « *rium*. » Innocent X confirma ce décret : entre autres motifs, il allégua que « l'on faisait entendre que le mystère de l'Immaculée Conception de la sainte Vierge a été révélé à saint Jean dans l'Apocalypse. » C'était l'interprétation, aujourd'hui admise du verset. Nous avons cité quelques phrases où l'*Univers*, par la plume de M. Claudius Lavergne, tombe précisément dans l'erreur signalée par le pape Urbain.

s'en faut, chez les écrivains ou les artistes qui se sont occupés de ce dogme. Tantôt on a recours à des images empruntées au *Cantique des Cantiques* (5, 7 ; 6, 9 ; 8, 5), ce qui était assurément un infaillible moyen de tomber dans les contre-sens les plus flagrants et les plus choquants ; tantôt on applique à Marie, seule exempte du péché originel parmi les enfants d'Adam, ce verset qu'on met dans la bouche de Dieu même : *Cette loi a été faite pour tous, mais non pour toi.* Voilà au moins un texte qui s'accorde admirablement avec le dogme. Mais de quelle loi s'agit-il ? A qui s'adressent ces paroles ? Qui les a prononcées ? Il s'agit de la loi qui défend de se présenter devant un roi d'Asie sans y être appelé ; et c'est le roi Assuérus qui exempte sa femme Esther de cette formalité de l'étiquette orientale. (Additions apocryphes au livre d'Esther, 15, 13.) Voilà assurément une allégorie à laquelle on ne s'attendait pas.*

* Pour des Espagnols, rien n'est si ordinaire. Leurs livres de théologie sont remplis en ce genre, d'applications tout aussi étranges, ou plus encore. Leur dogme favori a donné lieu à une multitude d'incomparables extravagances, qui peut-être ont contribué à sa popularité ; aussi la satire s'est-elle attaquée avec succès, dans la patrie de Cervantes, sinon à ce dogme (nul ne l'aurait osé), au moins à la manie d'interpréter allégoriquement l'Écriture.

Nous possédons une curieuse et rare brochure qui mon-

Nous croyons avoir constaté qu'en dépit du symbolisme le plus exagéré et le moins scrupuleux, le sujet que l'Eglise catholique impose aujourd'hui à une multitude de peintres, de graveurs et de sculp-

tre que le bon sens et la conscience protestèrent parfois même en Espagne, contre cet abus qui avait dépassé toutes les bornes. C'est un pamphlet fort spirituel, mordant et hardi, mais qui n'a rien d'irréligieux. Pour montrer qu'on peut trouver partout des symboles, l'auteur choisit un texte insignifiant du livre de Tobie et l'allégorise gravement de mille et mille façons morales et dogmatiques : ce texte est celui où le chien de Tobie, au moment du retour du jeune homme, court en avant avec joie, et en remuant la queue (*procurrit canis, quasi nuntius ; blandimento suæ caudæ gaudebat*. Tob. 11, 9).

Le titre est celui-ci :

Memorial en que el perro de Tobias representa sus derechos, y los de su pobre cola à los Sabios, expressando sus quejas, con los que han desestimado las expressiones que de èl haze la Sagrada Historia, descubriendo sus misteriosas significaciones en el sentido Alegorico y Moral. — Con licencia de los superiores. En Barcelona, 1731, 12 p. petit in-4°.

« Mémoire où le chien de Tobie représente aux sages ses droits et ceux de sa pauvre queue, exprimant ses plaintes contre ceux qui ont méprisé les mentions que fait de lui l'Histoire sacrée, découvrant ses mystérieuses significations au sens allégorique et moral. »

Ce Mémoire, accompagné d'un commentaire perpétuel, est signé ainsi : « *Et, le suppliant ne sachant écrire, a signé pour lui avec la protestation et soumission due par un humble catholique,*

« Don Luis Antonio de Mergelina y Muños.

teurs, est aussi absurde entre leurs mains qu'en dogmatique, et de plus, que le lourd patronage du clergé réduit l'art en servitude, tue toute initiative, enchaîne ou glace le génie, et réduit les artistes au rôle de manœuvres. Cette intention arrêtée de réglementer les beaux-arts n'est pas particulière à M. Malou ou au cardinal Sterckx : le clergé éprouve partout le désir d'imposer aux artistes des règles rigoureuses ; c'est une des formes de l'envahissement ecclésiastique en notre temps. En voici un exemple significatif :

« L'*Association pour l'art chrétien*, qui doit
« son origine à la grande *Société de Pie* IX, a
« tenu ses premières séances générales à Cologne
« les 9, 10 et 11 septembre. » (Voir l'*Univers* du 16 et du 21 octobre.) S. Em. le cardinal-archevêque de Cologne et deux évêques dirigeaient les délibérations. Le discours d'ouverture fut prononcé par Mgr Baudri. « L'éloquent prélat, dit
« l'*Univers*, rappela le but de l'Association, qui est
« de resserrer les liens entre les arts et la religion
« dont ils doivent être l'expression, et de réagir
« contre les aberrations où ils sont tombés, en
« combattant l'influence délétère exercée depuis
« trois siècles par l'irruption du paganisme classi-
« que. » Le prélat termine ainsi son allocution :

« *In necessariis unitas, in dubiis libertas, in*
« *omnibus charitas.* L'unité nécessaire dans les
« arts, c'est que la forme soit digne de l'objet sa-

« cré qu'elle doit exprimer, tout en demeurant
« *dans les bornes infranchissables des prescrip-*
« *tions de l'Eglise et des saines traditions*. Liberté
« donc pour tout ce qui, *dans ces limites,* consti-
« tue l'individualité de l'artiste, et honneur aux
« tendances qu'*inspire et dirige* l'Eglise. »

Cette liberté ressemble assez à celle du prisonnier de Chillon ; il était parfaitement libre de faire, en tous sens, autour du pilier où sa chaîne était rivée, autant de pas que le permettait la longueur de cette chaîne. Mais qu'est-ce que le génie tenu à la chaîne, l'imagination sous le joug, l'art enfermé entre les *bornes infranchissables* de l'Église et de la tradition ?

Le cardinal de Geissel termina les séances de cette Société par un discours où il avoue que depuis longtemps l'art catholique a perdu sa beauté et sa force ; mais il espère les lui rendre par l'obéissance aux lois traditionnelles de l'Église. Voici quelques passages de ce discours, très-modéré dans la forme, mais très-significatif :

« On a commencé à voir qu'au milieu de tant
« de prétendues richesses, on était bien pauvre en
« productions véritablement artistiques ; et ce mal
« une fois senti, on a cherché le remède.

« Mais notre intention n'est pas, comme on
« pourrait nous le reprocher, de ressusciter l'anti-
« quité catholique telle qu'elle fut, de reproduire
« purement et simplement ses chefs-d'œuvre, de

« copier servilement. Ce que nous voulons, c'est
« que l'art quitte les voies du paganisme dans les-
« quelles il s'est engagé, et qu'il ne lui soit plus
« permis d'entrer dans le sanctuaire avant d'avoir
« opéré sa conversion. Nous voulons revenir aux
« saines traditions des âges de foi, nous en appro-
« prier les principes dans ce qu'ils avaient de plus
« élevé ; nous voulons développer ces principes et
« produire de nouvelles créations selon l'esprit des
« anciens...

« L'art alors, dans l'humilité de son recueille-
« ment, avait la conscience que, si grand qu'il soit,
« il doit servir et non pas commander, etc. »

Servir, remplir un programme où tout est fixé jusqu'au moindre détail, s'inspirer de livres dont la précision rappelle ces petits volumes de *théorie* qui enseignent les manœuvres militaires, où arrivera l'art sous ce régime ?

Demandez-le à la Russie, et agenouillez-vous devant ces *bogs*, hideux produits de l'art grec, que l'on nous a rapportés de Crimée, ou bien lisez à la quatrième page de l'*Univers*, parmi les annonces industrielles, celles que publient tous les jours les *Maisons de gros* qui vendent en quantités prodigieuses les images sacrées, tableaux de toutes dimensions, statues, groupes, bas-reliefs, *Chemins de la Croix*, crucifix, madones, *Bons Pasteurs*, saints, saintes, Immaculée Conception, etc., etc., vous y verrez en toutes lettres que

la « maison est à même de garantir une exécution parfaite et artistique aux prix les plus modérés. *»

Voilà le dernier mot des services que le catholicisme rend aux beaux-arts. Il est facile de comprendre où ceci nous reporte : aux œuvres du moyen âge, sans l'esprit naïf, mais ardent, qui les a créées. L'art catholique ne retrouvera ni cette ferveur spontanée, ni cette gaucherie quelquefois éloquente ou touchante malgré sa roideur, qui le caractérisaient alors ; mais il retombera dans toutes les puérilités et le faux goût d'autrefois. M. Malou aime les tableaux où la tunique blanche et le manteau bleu de Marie sont semés de fleurs d'or. Il blâme que Satan soit représenté fier et beau (tel que l'a conçu Milton, tel que l'a peint Ary Scheffer, deux protestants !) ; il exige qu'on fasse apparaître le démon *sous une forme hideuse*, avec *une difformité corporelle sensible*. Le serpent doit être vert, rouge, ou ce qui vaut mieux encore, noir. Nous voilà revenus, par ordre supérieur, aux peintures où *l'or mussif* brillait autour des personnages divins et sur leurs vêtements,

* *Univers* du 30 septembre 1856, etc., etc. : Matériellement, ces prospectus tiennent parole. Quant à l'art, pour ne rien dire de l'édification, on peut imaginer ce qu'il devient quand il est breveté *s. g. d. g.*, assuré par le fabricant, vendu en gros ou en détail et à meilleur marché que chez tous les concurrents.

tandi que le diable, effrayant et burlesque, grimaçait à leurs pieds.

C'est réduire l'art à l'enfance ; mais on ne peut ramener personne à cette première enfance, naïve et charmante, à laquelle appartenait l'avenir et dont chaque pas était un progrès nouveau, chaque essai une conquête. L'enfance factice n'est que la sénilité, la décrépitude ; c'est cette puérilité servile qui est l'effet de l'épuisement, qui survit à la pensée, à la volonté, et nous rend esclaves de ceux mêmes auxquels nous étions supérieurs.

TABLE

DES MATIÈRES

TABLE DES MATIÈRES

NAPLES

Pages.

I. Catholicisme napolitain. — Les monuments de l'art grec, romain, gothique, dans le royaume de Naples. — Ce qu'ils sont devenus. — Des églises modernes. — Histoires de sainte Philomène et de saint Pierre Martyr.................................... 3

II. La peinture à Naples. — Les fêtes, les miracles, les *ex-voto*. — Les vierges noires. — L'Église et l'art. — Caprée.. 17

ROME

I. L'art moderne. — Le Panthéon...................... 33
II. *La Transfiguration*, par Raphaël................... 45
III. La Théologie, selon Raphaël........................ 59
IV. Un consistoire public. — Le chapeau porté à un nouveau cardinal. — La fête de saint Jean-Baptiste.. 75
V. Fête de saint Pierre. — Culte protestant à Rome. — Sermon d'un moine au Colisée. — Trois aspects du catholicisme.. 87

VI. Les exigences de l'art et celles du culte. — Monotonie des tableaux de sainteté. — Sujets impossibles, ridicules, cruels, indécents. — Michel-Ange et *le Jugement dernier*. — Une messe cardinalice à la chapelle Sixtine. — Détérioration des objets d'art qui deviennent objets de culte. — Images couronnées. — Tableaux mal exposés ; *la Descente de Croix* de Daniel de Volterre. — Décoration des églises pour les fêtes. — Les Musées...... 105

VII. L'antiquité chrétienne a Rome. — La Galerie Lapidaire du Vatican et le Musée de Latran. — Origine véritable du catholicisme. — Les souverains pontifes romains : rois, magistrats, empereurs et papes. — Allégories païennes et chrétiennes. — Premiers symboles du christianisme. — Premières représentations évangéliques. — Les plus anciennes églises. — La chaire et l'autel. — Les Catacombes................................ 133

VIII. Le protestantisme a Rome. — Opposition antiromaine. — Pétrarque et Dante. — Monuments de l'histoire du protestantisme à Rome. — Les jésuites et les beaux-arts. — Résumé. — Le temple de la Sibylle, à Tivoli................................ 153

PISE

I. Le moyen âge. — Campo-Santo. — Andrea Orcagna. — *Le Triomphe de la Mort*. — *Le Jugement dernier* d'Orcagna comparé à celui de Michel-Ange....................... 173

II. L'art catholique. — L'ancienne école florentine : Giotto à Santa-Maria dell' Arena de Padoue, Orcagna au Campo-Santo de Pise, Fra Angelico au

couvent de Saint-Marc de Florence. — Les représentations de Dieu, de Marie, de Jésus-Christ. — Michel-Ange, Raphaël, Léonard de Vinci............ 189

Coup d'oeil sur l'architecture en Italie. — Influence de la nature sur l'architecture. — Le Midi et le Nord. — L'art gothique en Italie. — L'architecture ecclésiastique des Italiens. — Les façades. — Saint-Pierre de Rome. — Les campaniles. — Les basiliques. — L'architecture civile du moyen âge, soit municipale, soit privée. — Vérone et Venise. — Des temples protestants 217

Conclusion.. 243

APPENDICE

Iconographie de l'Immaculée Conception. — Comment l'Église romaine inspire les artistes. — S. E. le Cardinal Sterckx. — Mgr l'Évêque de Bruges. — Le Père Cahier, jésuite. — Pie IX. — Le journal *l'Univers*. — L'inquisition et la peinture. — Le règlement de l'Académie de Séville. — Le catholicisme espagnol. — Image fautive, image correcte de l'Immaculée Conception. — L'allégorie théologique en Espagne. — L'association pour l'art chrétien et S. E. le cardinal de Geissel....... 255

SANDOZ ET FISCHBACHER, LIBRAIRES-ÉDITEURS

33, RUE DE SEINE, 33

PARIS

EXTRAIT DU CATALOGUE

Aicard. — *La Vénus de Milo.* Recherches sur l'histoire de la découverte, d'après des documents inédits. 1 vol. in-12. 3 fr.

Alaux (J.-E.). — *Études esthétiques.* L'art dramatique. — La poésie. — L'esprit de la France dans sa littérature. 1 vol. in-12 3 fr.

Albrespy. — *Influence de la liberté* et des idées religieuses et morales sur les Beaux-Arts. 2ᵉ édit., revue et augmentée d'une lettre de Sainte-Beuve à l'auteur. 1 beau vol. in-18. 3 fr.

Gérard (Ch.). — *Les Artistes de l'Alsace pendant le moyen âge.* 2 vol. in-8. 16 fr.

Hammann (J.-M.). — *Des Arts graphiques* destinés à multiplier par l'impression considérés sous le double point de vue historique et pratique. 1 vol. in-12. 2 fr.

Pictet. — *Du Beau dans la nature, l'art et la poésie.* 1 vol. in-18. 3 fr. 50

Schuré. — *Le Drame musical.* 2 beaux vol. in-8. . 15 fr.
T. I. La musique et la poésie dans leur développement historique.
T. II. Richard Wagner, son œuvre et son idée.

— *Histoire du Lied*, ou la chanson populaire en Allemagne, avec une centaine de traductions en vers et sept mélodies. 2ᵉ édition. 1 vol. in-18 3 fr. 50

Musée Fol, à Genève. — Catalogue du Musée Fol. Antiquités. 1ʳᵉ partie. Céramique et Plastique. 1 vol. grand in-12, avec gravures intercalées dans le texte, relié toile. . . . 4 fr.

— Études d'art et d'archéologie sur l'antiquité et la Renaissance, publiées aux frais de la ville de Genève. 1ʳᵉ année. 1871. Choix de terres cuites antiques, par W. Fol. T. Iᵉʳ. In-4, avec de nombreuses planches hors texte . . 25 fr.

Coquerel fils, Ath.
Des Beaux-Arts en Italie au point de

1875.